U0019097

Daido Moriyama

我的寫真全貌

写真を語る 森山大道

Uni-Books 原點出版

●森山大道年表

一九三八年 〇歲

十月十日 生於大阪。父親森山兵衛，島根縣出身，大學畢業後終身任職於住友生命保險公司；生平以作詩為樂，身後曾出版詩集《句集獨樂》，生前亦嗜好創作木雕佛像、匾額、木版畫。母親森山美喜（從夫姓），女子學校教師，終身寄情於短詩與小說閱讀，因柔美堅毅的性格，成為森山大道畢生嚮往的女性原形。哥哥森山一道，與森山大道是同卵雙生的雙胞胎兄弟。

一九三九年 一歲

十二月二十日 哥哥病逝，父母因悲傷之情，將森山大道暫交祖父母照顧。

一九四二年 四歲

離開祖父母，與父母一同遷居廣島，同年弟弟森山夏城出生。隨父親工作遷居東京千葉（出社會前，始終跟隨父親輾轉各地）。

一九四五年 七歲

進入千葉市國民小學。戰爭結束，轉學至埼玉縣小學，常在美軍吉普車、卡車往來的路邊玩耍。

一九四六年 八歲

再隨父親工作遷居福井縣。生平第一次看到耶誕樹，感動不已。由於屢屢轉學，口琴成了八歲時唯一的朋友。

一九四七年 九歲

父親決定隻身前往大阪就任新職，遂隨母親、姊姊、弟弟、祖母遷居老家島根縣，並轉學至當地小學。時祖父已過世。

一九四九年 十一歲

轉學至大阪·豐中市立櫻塚小學五年級。

一九五〇年 十三歲

小學畢業。買下「Start」玩具相機，為其攝影之始。愛上姊姊的少女雜誌《向日葵》、《Soreiyu》中的詩文、相片、插畫，每期必看。每月至少三回前往當時大阪車站東口某小型電影院看電影，是不懂世事的森山大道認識社會的重要途徑。下學期隨父親工作遷居京都，轉入當地中學。於武德殿學習柔道，得黑帶初段。

一九五二年 十四歲

十四、十五歲期間，森山一家五口每週日早晨固定共進早餐，氣氛極為融洽，為往後的森山大道建立了對家人深厚的信任與感情。

一九五三年　十五歲

遷居大阪。嘗試用竹筆寫生街景，線條輕盈且強韌，首度發覺了自己繪畫的天分。

一九五四年　十六歲

中學畢業。報考公立高校，因不善數理科目而落榜。四月升入私立高校，每天曉課。

一九五五年　十七歲

退學。父親透過關係，進入大阪市立工藝高校美工科。就學期間從未進過教室，卻常出入圖書館，其餘時間徘徊於遊樂場所。隨即二度退學，進入大阪市立第二工藝高校夜間部。三度退學。就讀夜間部期間，曾在父親友人小山展司的「展司設計事務所」打工，負責商業設計，設計內容多為火柴盒和糖果外包裝。展司設計事務所與富士川畫廊同樓，因地緣關係，報名進入畫廊開辦宇治山哲平主持的繪畫教室學畫。此時愛上《美術手帖》雜誌，深受歐洲新藝術運動與巴黎畫派所吸引。同時每月必讀藝文雜誌，讀遍三島由紀夫和太宰治的小說作品。

一九五七年　十九歲

熱衷油畫，迷上烏拉曼克（Maurice de Vlaminck）和佐伯祐三等野獸主義畫家。經常背著畫具四處寫生。

一九五八年　二十歲

父親車禍逝世，享年四十七。因父親猝逝，辭去展司設計事務所，輾轉經歷矢島工作室和山本撤二事務所，隨即離家，正式獨立成為自由商業設計者，定期接受父親生前公司同事的設計案。亦因失戀，成日埋首工作。

一九五九年　二十一歲

因業務需要，透過朋友介紹，經常出入攝影師岩宮武二的攝影工作室，旋即跟隨工作室的學長堀內健學習攝影，並經常翻閱攝影雜誌，瞭解攝影界實況，興起對東京攝影師極度的興趣。

五月

東松照明、細江英公、奈良原一高、佐藤明、丹野章、川田喜久治於東京成立攝影集團VIVO，並共同發表人稱映象派作品。同一時間森山大道深受岩宮武二的入室弟子井上青龍影響，始熱衷於街頭攝影。

同時因逐漸厭倦了設計工作，遂於秋天正式進入岩宮武二攝影工作室。後頗受岩宮武二重視，擔任其攝影助理，陪同前往佐渡、山陰、日光、京都等地取景攝影。亦經常寄宿位於神戶的朋友住處，協助其沖印相片，並利用閒暇時間至神戶港與街頭取景攝影。

一九六○年　二十二歲

首見威廉‧克萊因成名作《紐約》，受其「非暴力且無意義之攝影風格」極大衝擊。因東松照明的作品「占領」與「家」分別連載於《朝日相機》和《攝影藝術》而下定決心赴東京發展。

一九六一年 二十三歲

六月 持岩宮武二的介紹信赴 VIVO，但當時 VIVO 成員已決定解散，遂接任細江英公的攝影助理，實際上是個打雜工。照明當時所有的作品，「是興奮、感動、是驚訝、敬畏」

一九六二年 二十四歲

九月 協助細江英公替三島由紀夫拍攝《薔薇刑》攝影集，歷時半年。森山大道因此瞭解了攝影製作的全部流程。

一九六四年 二十六歲

三月 得細江英公兩萬日圓，赴舞鶴取景攝影。

四月二日 由細江英公介紹，於山上飯店與杉原道子成婚。婚後獨立，成為自由攝影師，遷居神奈川縣。美能達 SR7 照相機做為結婚賀禮。母親以

五月 森山大道作品「東京，國立競技場」首度登上雜誌。雜誌為《攝影藝術》。夏天，由東松照明介紹擔任黑木和雄導演電影《飛不了的沉默》平面攝影師。

七月 由東松照明推薦，森山大道作品「I am a King」於左翼雜誌《現代之眼》連載。當時雜誌編輯為中平卓馬。

冬末，東松照明介紹森山大道與中平卓馬認識，兩人成為好友。森山開始指導剛入門學習攝影的中平，此後中平卓馬逐漸由編輯轉向攝影師。

一九六五年 二十七歲

一月二十八日 長女森山遊子出生。

二月 在醫院拍攝女兒的攝影作品「無言劇」再度登上《現代之眼》，並由中平卓馬為文。此作品備受寺山修司讚許。此後因東松照明的「占領」所啟發，始於橫須賀美軍基地一帶取景攝影。

四月 作品「午後橫須賀」二度登上《攝影藝術》。

五月 於東京世田谷區租借辦公室做為暗房，沖印「橫須賀」原片。

六月 向《相機每日》編輯山岸章二毛遂自荐「橫須賀」。山岸章二實為《相機每日》的主導者，自此大膽採用，向世人展示森山大道的才華。

夏天，常與中平卓馬相聚，並前往葉山岩場。擔任篠田正浩所導演電影《處刑之島》平面攝影師。

八月 作品「橫須賀」登上《相機每日》。

一九六六年 二十八歲

四月—六月 寺山修司於《俳句》連載〈戲的底邊 表演戰後史〉，

文中搭配森山大道攝影作品。再度寺山修司青睞，續為其連載於《朝日平面》的隨筆「街頭戰記」，與中平卓馬交互發表攝影作品。

十一月　寺山修司出版長篇小說《啊，荒野》，封面採用森山大道作品。同月與中平卓馬於東京澀谷成立共同事務所。

一九六七年　二十九歲

一月　作品「日本劇場」登上《相機每日》。

結束與寺山修司在《俳句》的合作，將手邊剩餘作品再向《相機每日》毛遂自薦。

夏天，應寺山修司之邀，為其由天井棧敷劇團公演的劇作《花札傳綺》拍攝劇照。

由天井棧敷成員萩原朔美取得安迪·沃荷於斯德哥爾摩展出的圖錄，備受衝擊，亦獲得極大的啟發。

八月起　作品「開啟的世代」於《朝日期刊》連載五次。

十月　作品「淺草木馬館」登上《相機每日》。

十二月　作品「信濃路的左部」（信濃路のさぶちゃん）登上《相機每日》，並因發表於《相機每日》的「日本劇場」等系列作品，獲得日本寫真批評家協會新人獎。

一九六八年　三十歲

四月　於新人獎頒獎紀念展中展出「無言劇」。

七月　第一本攝影集《日本劇場寫真帖》出版。

因由中平卓馬手中取得的傑克·凱魯亞克的小說《在路上》獲得啟發，始拍攝國道系列作品，並於八月與十二月作品「北陸街道」、「破曉一號線」陸續刊登於《相機每日》，並於八月與十二月作品「北陸街道」、「破曉一號線」陸續刊登於《相機每日》。「On the Road」則持續登上《相機每日》，直至翌年十月。

十一月　攝影同人季刊《挑釁》創刊，中平卓馬為創始人之一。

十二月　中平卓馬邀請森山大道加入《挑釁》。《挑釁》事務所即多木浩二的設計事務所，自此成為森山與中平兩人的工作地點。

一九六九年　三十一歲

一月　作品「意外」於《朝日相機》連載。

八月　由安迪·沃荷獲得啟發，於《挑釁》發表大量罐頭排列的作品。

一九七〇年　三十二歲

一月八日　獲朝日新聞早報選為「時下之人，七〇年代百人選之七」。

一月　獲選《朝日相機》整年全期封面攝影。

三月　攝影集《先把正確的世界丟棄吧》出版。《挑釁》宣告解散。森山大道為成員中唯一反對解散者。

一九七一年　三十三歲

五月　作品「往某處的旅行」於《朝日相機》連載一整年。

十一月——十二月　與橫尾忠則同赴紐約。於紐約現代美術館親見威基（Weegee）原版創作。

一九七二年　三十四歲

四月

《攝影啊再見》出版。

六月

《獵人》與《蜉蝣》出版。後者為全裸攝影集，拍攝目的是為籌措去年前往紐約的旅費。

七月

自費出版雜誌《記錄 1 號》。

七月二十七日

次女森山朝子出生。此時與中平卓馬漸行漸遠。

一九七三年　三十五歲

一月

作品「地上」連載於《朝日相機》一整年。此時陷入創作瓶頸，因苦尋不著攝影與發表之間的關聯而倍感窒悶，一度前往位於神奈川縣鐮倉的友人住處（安國論寺）中閉關。

六月

自費出版雜誌《記錄 5 號》，並停刊。

十二月

作品「日本三景」分三次登上《相機每日》。

一九七四年　三十六歲

一月

自此年開始，森山大道由雜誌移轉至過去他所排斥的攝影展中發表作品。

三月

「森山大道印秀」展。於會場中當場印刷、裝訂、販賣《邁向一個國度》攝影集。同時參與紐約現代美術館「New Japanese Photography」展出，此展出後巡迴至丹佛、聖路易斯、明尼亞波利斯、舊金山、西雅圖等地。

四月

於東京四谷與成田秀彥成立共同事務所。

四月二十二日　始於「Work Shop 攝影學校」開課。此校由方從沖繩返回東京的東松照明所企劃，創意來自與森山大道之間的對話。隨後由東松與支持此創意的荒木経惟、深瀬昌久、橫須賀功光、細江英公於東京飯田正式成立共六個班次的攝影學校。

五月

東京六本木「HARLEY-DAVIDSON」展。展出以絹印製作的一筆一尺寸機車攝影作品。

六月

東京新宿「從相片到相片」展。

七月

參與東京國立近代美術館「十五人攝影師」展出。

八月二十八日　自製八厘米電影《女人之路》上映。

十月

首度攝影作品個展「遠野物語」展（東京銀座）及 Work Shop 攝影學校森山教室特展（東京荻窪），加納典明友情參展。

一九七五年　三十七歲

一月

東京新宿「櫻花」展。

四月

任東京寫真專門學校專任講師，負責主講綜合攝影課程。夏天，帶領 Work Shop 森山教室前往沖繩攝影、旅遊。

十月

沖繩那霸「獵人」展。

十一月

參與東京池袋西武美術館「日本現代寫真史」展出。此後接受新宿商店會之邀，拍攝並上映「新宿之夜」。

一九七六年　三十八歲

二月

參與東京銀座「十二位攝影師自選作品」展。

三月　《朝日相機》報導「特集・為何搖晃模糊？」——森山大道專訪」。

三月三十一日　「Work Shop 攝影學校」解散。

五月　東京新宿與銀座「五所川原」展。此展出相當於「遠野物語」展序篇。

六月五日　於東京新宿與銀座成立CAMP藝廊，創始成員包括倉田精二、瀧澤修、北島敬三、德永浩一、山崎和英、杉本建樹、菊地大一郎等，象徵「狗仔精神」的藝廊標誌「蒼蠅」由辰巳四郎設計。

十月　參與奧地利格拉茲「現代日本寫真家」展出。東京工藝大學寫真藝廊「森山大道寫真展」。後又參與格拉茲市立美術館「Neue Fotografie aus Japan」展出，為二十二位日籍參展攝影師中之一，此展巡迴至一九八七年。

十一月　於CAMP舉辦「有事吹口哨」展。《遠野物語》出版。

一九七七年　三十九歲

六月六日　於CAMP藝廊開設「森山大道塾」攝影課程，學生二十四名。包括瀨戶正人、小池鐵郎、平澤寬等。

七月　東京銀座「東京・編目的世界」展。

十二月　參與CAMP成員攝影展，「如果拍攝跳舞的笨蛋的笨蛋也是笨蛋就非拍不可」展出。

一九七八年　四十歲

一月十八日　企劃CAMP第一次研習（講師：須田一政）。

二月　於CAMP舉辦「津輕海峽」展。《續日本劇場寫真帖》出版。

四月　企劃CAMP第二次研習（講師：秋山亮二）。

五月　企劃CAMP第三次研習（講師：荒木經惟）。因厭倦東京與神奈川的生活與攝影工作，遂赴北海道札幌，於白石區租借公寓三個月，於札幌、夕張、留萌、小樽、美唄、石狩、釧路等地取景攝影。

九月　作品〈北海道・狼之卷〉登上《朝日相機》。

十一月　作品〈北海道・花之卷〉登上《朝日相機》。

一九七九年　四十一歲

四月　參與美國紐約「自畫像・日本」展出。

六月　參與「威尼斯'79平面攝影展」展出。

十月　參與東京銀座長瀨攝影沙龍「專業攝影師一張作品」展出。

一九八〇年　四十二歲

四月十四日起　舉辦首度海外個展，後亦巡迴於德、法等國。巡迴城市包括奧地利格拉茲、維也納、德國慕尼黑、科隆、荷蘭阿姆斯特丹、法國巴黎。巴黎展出長達一個月。

五月八日　赴威廉・克萊因巴黎住所。

夏天，受荒木經惟之邀，參與東京寫真專門學校暑期活動，地點在福島縣岳溫泉。

一九八一年 四十三歲
四月二十九日起 接受《寫真時代》雜誌專訪。採訪編輯計有末井昭、長谷川明、廣瀬一美等三人。
七月起 作品「光與影」於《寫真時代》連載至一九八二年。九月創刊號專訪由長谷川明主筆，標題為「追求已逝的時光」。
十月 長瀬攝影沙龍「光與影」展。
十一月 東京日本橋「森山大道寫真展」。

一九八二年 四十四歲
一月起 作品〈角度〉'82於《每日平面》連載十八次。
十月起 攝影作品與文章〈犬的記憶〉於《朝日相機》連載十五次。
六月 於 CAMP 舉辦「森山大道月曆」展。
八月二日 母親逝世，享年六十九。《光與影》出版。
十一月 於 CAMP 舉辦「光與影‧終章」展。作品「東京」於《寫真時代》連載十二次。

一九八三年 四十五歲
二月起 作品獲選為《相機每日》封面，連載五次。
六月一日 因《光與影》獲頒日本寫真協會年度獎。

一九八四年 四十六歲
一月起 作品「光之傳記」於《相機每日》連載十二次。

二月二十九日 CAMP 解散。
三月 參與東京池袋西武藝術論壇「現代六人攝影師」展出，展出作品為20×24拍立得相片。《犬的記憶》出版，為森山大道首本隨筆集。
八月起 作品「往仲治之旅」於《寫真時代》連載十二次。

一九八五年 四十七歲
五月 隨筆、攝影論文集《和攝影的對話》出版。
八月起 作品「DOCUMENTARY」於《寫真時代》連載十六次。
十二月 參與英國牛津現代美術館「Black Sun: the Eyes of Four」展出，後巡迴至倫敦和美國費城。參展作品為「犬的記憶」。

一九八六年 四十八歲
四月 參與西班牙「Fotografía Japonesa Contemporánea」巡迴展。
十二月起 作品「製作美麗照片的方法」於《寫真時代》連載十五次。

一九八七年 四十九歲
六月 自費開設展場「藝廊‧room‧801」，並舉辦「森山大道攝影展」至六月十五日。
七月 再辦「森山大道攝影展」至八月九日。
九月 參與紐約「EMPATHY‧Japanese Contemporary Photography '87」兩年巡迴展。同時在「room‧801」藝廊舉辦「入江的記憶」展。
十月 再辦「森山大道攝影展」至十一月三日。

十一月 《往仲治之旅》出版。

十二月 「room・801」藝廊舉辦「往仲治之旅」展。

一九八八年 五十歲

二月 再辦「森山大道攝影展」，一日至十四日。

三月 作品「寫給自己的信」登上《寫真時代》，三月號和四月號。

四月 「room・801」藝廊舉辦「山崎博・森山大道雙人展」。

六月 再辦「森山大道攝影展」，十一日至二十日。

七月 「room・801」更名為「FOTO DAIDO」，再辦「森山大道攝影展」，一日至十二日。

十一月起 於《寫真世界》連載十次於巴黎和次年於摩洛哥馬拉喀什所拍攝作品。

十一月十一日 前往巴黎。原計畫於當地開設藝廊，後放棄，遂於街頭取景攝影。

此年亦參與由《Camera Austria》雜誌所主辦「Japanese Contemporary Photographers」展，以及日本國內「戰後日本攝影之發展 1945-1980」展等展出。另作品「寫給中平卓馬的信」連載於《文藝》季刊春季號～文藝賞特別號。

一九八九年 五十一歲

一月 參與山口縣立美術館「十一位 1965～75 日本攝影改變了嗎？」展出。自此積極參與日本國內展出。

二月 再度前往巴黎，造訪摩洛哥馬拉喀什。

六月 於「FOTO DAIDO」舉辦「摩洛哥馬拉喀什」展。

九月 於「FOTO DAIDO」舉辦「PARIS」展，並參與德國埃斯林根「Internationale Foto-Triennale, Esslingen, 1989」展出。另作品〈二都物語〉連載於《文藝》季刊春季號～文藝賞特別號。

《MORIYAMA Daido 1970～1979》出版。

一九九〇年 五十二歲

六月——七月 滯留巴黎。

七月 《給聖盧德瓦的信》出版。

九月 於「FOTO DAIDO」舉辦「THAILAND」展。

十月 於巴黎舉辦「Japon-Années60」展。另於荷蘭鹿特丹舉辦「FOTO Biennale Rotterdam'90」展。

一九九二年 五十四歲

三月 「FOTO DAIDO」停止營業。

一九九三年 五十五歲

三月 於東京澀谷瓦塔利當代美術館「森山大道・攝影裝設」展。出版由流行品牌 HYSTERIC GLAMOUR 所委託製作《Daido hysteric no.4》攝影集。

七月 《COLOR》出版，是為森山大道首本彩色攝影集。

一九九四年　五十六歲

秋天，與中居裕恭一同參與由瀨戶正人、山內道雄所成立之攝影藝廊「Place M」。

十月　攝影集《Daido hysteric no.6》出版。

一九九五年　五十七歲

三月　隨筆集《和攝影的對話 改訂版》出版。

九月　隨筆集《從攝影・到攝影》出版。

十一月　於東京 Taka Ishii 藝廊舉辦「Imitation」展。自此經常於此舉辦個展。

十二月　《狗的時間》出版。

一九九六年　五十八歲

二月　日本電視節目「美的世界」播放「攝影師森山大道 1996～路邊的狗看到了啥？」自此時起，於日本國內外畫廊舉辦眾多攝影展。

十月起　隨筆文章〈被拍攝的女人十選〉於日本經濟新聞連載十六天。

一九九七年　五十九歲

一月起　《犬的記憶》於《朝日平面》連載十二次。

三月　「獵人」重編後於東京 Taka Ishii 藝廊二度展出。

六月　東京虎門拍立得藝廊「拍立得・拍立得」展。

秋天，《季刊印刷 2》秋季號刊載森山大道特集。

九月　《日本攝影師 37 森山大道》出版。

十二月　攝影集《Daido hysteric no.8》出版。

一九九八年　六十歲

一月起　隨筆〈二都風景〉於讀賣新聞晚報連載六十天。

五月起　隨筆〈二都風景〉於《10＋1》雜誌連載二十次。

八月　隨筆集《犬的記憶》出版。

十月　《Fragments》出版。

一九九九年　六十一歲

三月　《COLOR2》出版。

四月　集結於巴黎所拍攝作品《Vision of Japan: Moriyama Daido》出版。

五月　舊金山當代藝術館「Daido Moriyama:stray dog」展，是於美國舉辦之首度回顧展。

七月　《水之夢》出版。

十二月　拍立得作品集《4 區》出版。

二〇〇〇年　六十二歲

一月起　「街角鏡 2000」於讀賣新聞晚報連載四十二天。

三月　NHK 電視節目「美的早晨」播放森山大道特集。

四月 接任東京工藝大學客座教授。

五月 隨筆集《過去是新鮮的，未來是令人懷念的》出版。

二〇〇一年 六十三歲

五月 隨筆集《犬的記憶》文庫本出版。

九月二十二日 藤井謙二郎導演紀錄片電影《与森山大道》上映。

十一月 隨筆集《犬的記憶終章》文庫本出版。

二〇〇二年 六十四歲

三月 《transit》出版。

七月 參與「攝影論・光的記憶・時間的果實」展出《新宿》出版。

九月 《'71-NY》、《PLATFORM》出版。

二〇〇三年 六十五歲

一月 攝影集《新宿》獲第四十四屆每日藝術獎。

三月 島根縣立美術館、北海道立釧路藝術館、川崎市民博物館「光之獵人森山大道 1965-2003」巡迴展。為森山大道於日本國內首度大型巡迴展。展出同時發行圖錄。

十月 巴黎卡地亞當代藝術基金會主辦「DAIDO MORIYAMA」展。為森山大道於巴黎舉辦之首度大型個展，會場布置由森山大道親自擔綱。展出同時發行圖錄。

十二月起 陸續出版《森山大道全作品集》，共四冊。

二〇〇四年 六十六歲

四月 發行「森山大道 in Paris 卡地亞基金會」DVD。《Memories of a Dog》於波蘭出版。

五月 《彼岸迂迴》出版。

六月 《November》出版。

八月 《Coyote 1號》刊登「特集 森山大道那條巷子往右轉」。《犬的記憶》英文版出版。

九月 《Route16》出版。

十一月 《Daido Moriyama Remix》於巴黎出版。同年獲得德國攝影師協會獎、日本攝影師協會作家獎。

二〇〇五年 六十七歲

一月 與荒木經惟於東京舉辦「森山・新宿・經惟」展。展出同時發行同名攝影集。

五月 《宅野》出版。

七月 於京都造形大學、epSITE藝廊、Taka Ishii藝廊舉辦「Buenos Aires」展。展出同時發行同名攝影集。

十月 《Daido Moriyama:Tokyo》於阿姆斯特丹出版。

十二月 寺山修司著作《啊，荒野》重編出版，封面續用森山大道作品。

二〇〇六年　六十八歲

自此年起至二〇一〇年，接任北海道教育大學專任教授。

三月　《Shinjuku 19XX-20XX》出版。

四月　《攝影啊，再見》重編出版。

五月　兩本隨筆集合訂本《和相片的對話與從相片／到相片》出版。

八月　演講記錄《畫的學校夜的學校》出版。

十月　《it》出版。

十一月　《記錄 6 號》出版。此後陸續出版至二〇一一年 19 號。《新宿＋》、《kuchibiru》、《t-82》出版。

二〇〇七年　六十九歲

三月　西班牙塞維亞安達魯西亞當代藝術中心「DAIDO MORIYAMA Retrospective Since 1965」展。後巡迴德國科隆等五國。七月起展出同時發行圖錄。

四月　《遠野物語》重編出版。

六月　由《Daido hysteric no.8》重編為《大阪＋》出版。

七月　於 Taka Ishii 藝廊舉辦「夏威夷」展。《夏威夷》、《Kagero & Colour》出版。

八月　攝影論文集選《森山大道與其時代》出版。

十一月　與澤渡朔合著《別冊·記錄 1 號》出版。另有一本於上海拍攝的攝影集《Witness Number Two by Daido Moriyama》出版。

二〇〇八年　七十歲

五月　東京都攝影美術館「森山大道展 I，回顧 1965-2005／II，夏威夷」。展出同時出版包括多木浩二在內的十二位評論家共同著作《森山大道論》。《The 80s Vintage Prints》、《S》出版。另《記錄第 1-5 號》復刻版出版。

七月　《ZOO》出版。

九月　隨筆集《邁向另一個國度》出版。

十月　東京現代美術館「森山大道 Miguel Rio Branco 攝影展 共鳴寧靜的眼光」。此時正式啟用數位相機。月曜社版《Sao Paulo》出版。

十一月　《Bye Bye Polaroid》出版。

十二月　《北海道》出版。本書於次年獲頒第二十一屆寫真之會獎。

二〇〇九年　七十一歲

三月十五日　NHK 電視節目「ETV 特集」播放「犬的記憶 森山大道·邁向攝影之旅」。對話集《森山大道，我的寫真全貌》出版。

四月　新訂版《光與影》出版。

六月　札幌宮之森林美術館、夕張市美術館、Arte Piazza 美唄、札幌 Parco「北海道『序章』」巡迴展。《NORTHERN》出版。

七月　新訂版《Buenos Aires》出版。

九月　《攝影平面》秋季號刊登森山大道特集。台灣商周出版社《犬

的記憶》出版。《日本劇場 1965-1970》、《邁向何處之旅 1971-1974》出版，為雜誌稿結集。

十月　講談社版《São Paulo》出版。

二○一○年　七十二歲

一月　《NAKAJI》出版，由《往仲治之旅》、《水之夢》、《宅野》結集重編。

二月　東川文化藝廊「北海道第二章／展開」展。後巡迴至札幌宮之森林美術館、小樽運河 Plaza、市立小樽文學館、札幌 Parco 展至八月底。

四月　《NAGISA》出版。

六月　《NORTHERN2》出版。

八月　與仲本剛合著《森山大道街頭攝影的建議》出版，為實用攝影論文集。《THE TROPICS》出版，為一從未發表過的東南亞攝影集。《The World through My Eyes》、《auto-portrait》出版。發行《犬之記憶 森山大道·邁向攝影之旅》DVD。

十一月　《津輕》出版。

二○一一年　七十三歲

二月　札幌藝術之森林美術館「北海道『最終章』」展。《NORTHERN3》出版，為森山大道第一本全部使用數位相機拍攝的攝影集。

四月　《劇場》出版。

五月　《Color Photograph》出版。

六月　日本國立國際美術館「On the Road」展。首度於大阪舉辦之大型個展。展出同時發行圖錄。並出版演講紀錄《畫的學校 夜的學校＋》，為二○○六年版的增訂版。

二○一二年　七十四歲

十月　英國泰德現代美術館「William Klein ＋ Daido Moriyama」雙人特展，回顧並對照兩位知名攝影家的畢生創作軌跡和歷程。二○一二香港國際攝影節展出「反射與折射——森山大道寫真展」。

二○一三年　七十五歲

二月　於東京 Taka Ishii 藝廊展出「攝影啊再見」展。

四月　《森山大道，我的寫真全貌》對話集中文版，台灣原點出版社出版。

森山大道　我的寫真全貌　目次

第二部　談　攝影　語り合う

序

堅持風格、持續在路上疾走的森山大道，究竟為何攝影？如何攝影？此書集結了一九九〇年代至二〇〇〇年代的採訪對談，透過文字與影像的衝擊共振，我們循著森山大道的思考軌跡一同迂迴前行。

本書從此一簡單的提問出發，集結了自一九九〇年之後的採訪與對談，讓森山大道現身說法，勾勒出問題的答案。

攝影家・森山大道，究竟是一位什麼樣的人？

當然，要了解攝影家、接近攝影家最好的方法，就是和他們的作品面對面。畢竟語言和攝影，在本質上是兩種截然不同的表現。但是，語言和攝影有時也會激起奇蹟般的共振，因此，儘管本

青弓社編輯部

書聚焦於攝影家的發言，但也希望藉著這條迂迴之路，創造出令人感動的瞬間。

也就是說，我們嘗試遠離森山大道的攝影作品，而從語言反向地接近他作品最深層、最核心的部分。

自一九六〇年代出道以來，森山大道的創作能量從未衰竭，近年甚至更加速地向前，不但在世界各地舉辦回顧展，出版的攝影集也不斷增加，受到各界更全面的矚目。

森山大道手拿一三五隨身相機、不藉由觀景窗拍照，讓攝影的片斷無限繁殖。然後，在森山大道的身體持續擦過街道表面的同時，所謂企圖、目的等人為的意念，在影像中被化簡為零。透過這樣的攝影行為，我們發現了攝影中潛在的複製性，以及非人稱性的最大可能。同時代攝影家中平卓馬被稱為「成為相機的男人」，那麼森山大道應該就是「成為攝影的男人」。

如方才所述，本書的目的在於解答「攝影家·森山大道，究竟一位什麼樣的人？」此一疑問，但是我們並不希望找出唯一的、正確的「森山大道」，而是期待如他的攝影一般，擁有各種潛在的可能面貌。讓一千個森山大道、各種面向的森山大道，在讀者面前湧現，然後在最後的那一瞬間，定影。

在此，對支持本書企劃、同意刊載訪談的出版社、採訪者、對談者、及各位關係者，謹致上最深的謝意。

序

第一部　語り

說　攝影

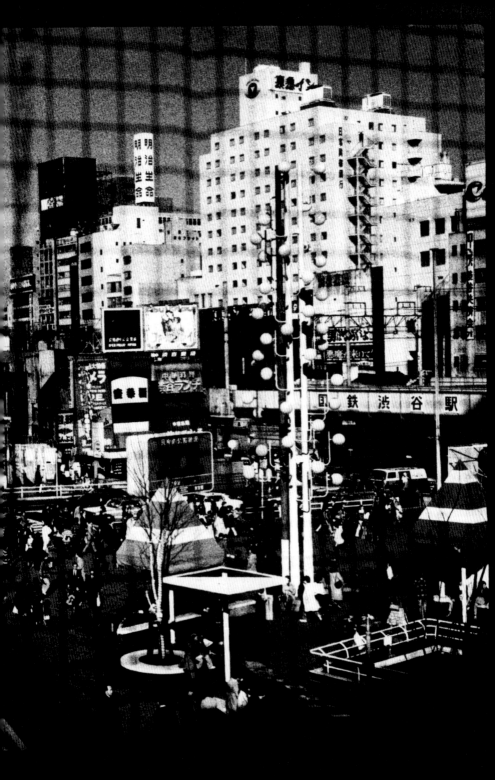

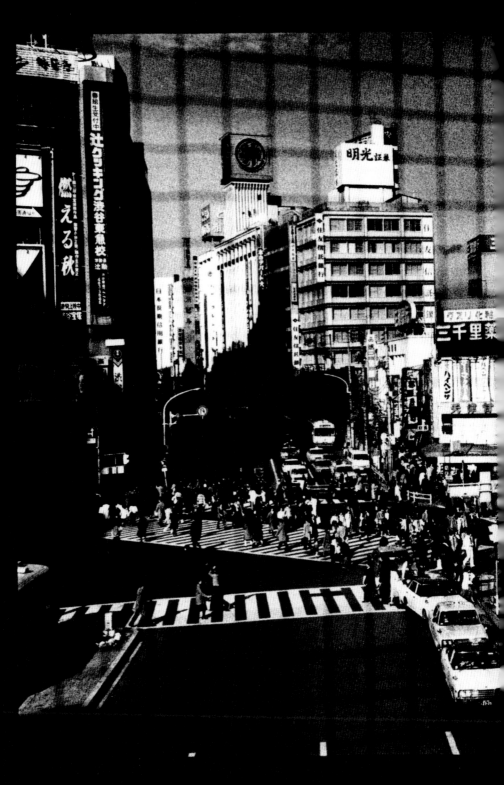

「我的攝影只是拍下日常的片斷而已。不會形成故事的,絕對不會。」

採訪者　飯澤耕太郎

森山大道一直維持著激進的攝影創作。一九六〇至七〇年間連續發表了《日本劇場寫真帖》(にっぽん劇場写真帖)、《往某處的旅行》(何かへの旅)等攝影集,高反差的影像吸引了無數死忠的森山迷。充沛的創作能量數十年從未衰退,一九九三年付梓的攝影集《Daido 93》便是最好證明,共三百四十八頁的快照作品,再次勾勒森山大道疾走的模樣。本文出自《朝日相機》(アサヒカメラ)一九九四年十二月號森山大道特集,是一九八三年森山大道於《朝日相機》發表《犬的記憶》(犬の記憶)的十一年之後,再次於《朝日相機》發表新作,由攝影評論家飯澤耕太郎(Kotaro Iizawa)訪問森山大道這數十年來的攝影創作。訪問時正逢《Daido 93》的續篇《Daido 94》編輯作業的最後階段,飯澤耕太郎在森山大道開始校正印刷前進行了這個採訪。

飯澤耕太郎　這本攝影集（《Daido 94》）是何時拍攝的？

森山大道　《Daido 93》出版後開始的，一九九三年春天開始到一九九四年的五、六月左右吧。大約一年的時間。

飯澤　能夠持續不斷地拍攝，這樣的感覺對攝影家而言相當好吧。

森山　該怎麼說呢？我從沒考慮過要特別去哪裡、特別拍什麼，我只是一直拍攝日常周遭的景物，沒有特別目的地拍了下來。

飯澤　相機是一三五隨身相機？

森山　奧林巴斯的μ（Olympus μ）。已經拍壞了兩台，結果是一本攝影集一台（笑）。

飯澤　一本攝影集把一台相機拍壞掉，太厲害了。每一本拍多少卷（底片）呢？

森山　這本（《Daido 94》）大概有五百卷。

飯澤　五百卷聽起來並不多，但計算起來可是拍了相當數量的照片啊。那一天大約幾卷……

森山　看狀況。簡單來說，就像計算你可以走多遠一樣，要走多遠也要看當時走路的心情而定。即使狀況好的時候也不一定拍得到十卷，通常最後就變成「喝杯咖啡就回去吧」那種感覺。黃昏對我而言沒有太大吸引力。

飯澤　地點還是在東京？

森山　對。大約有一、兩張橫濱的照片也放了進來，其他都是在東京。

←　下頁

日本劇場寫真帖

Tomei Expressway, 1968/1972

Daido Moriyama　写真を語る

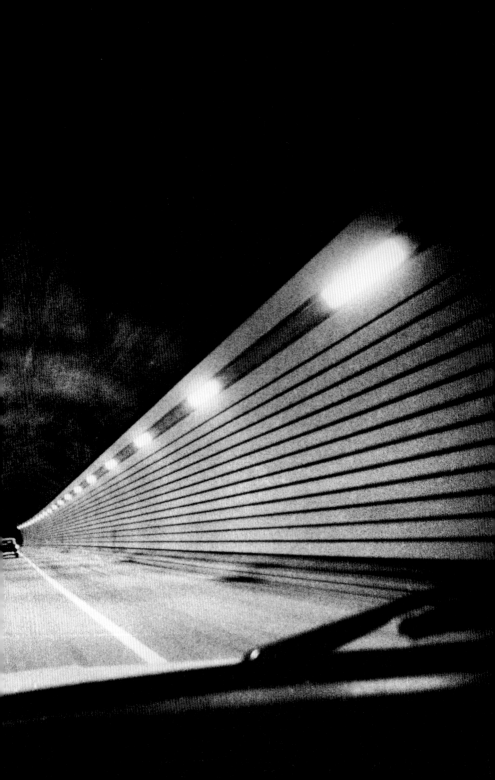

飯澤　之所以開始拍東京，是因為「不得不拍」這樣的感覺嗎？

森山　我對於主題或命題這些想法是很反感的。「因為我一直在這裡（東京）」，才是最主要的理由吧。《Daido 94》的攝影集也是如此，我把在大阪拍的作品也沖洗出來看過，雖然我沒有一定要做一本「東京攝影」的攝影集，若要把在大阪的照片放進來也沒關係，但不知不覺中還是把大阪的照片刪掉了。雖然沒有一定要局限於東京，但不知怎地，最後還是固執地回到東京這個主題上。

飯澤　雖然是很微妙的形態，這幾年東京的街道本身不也持續在變化？

森山　是的。我曾經走在街上拍照時，總感到很乏味，那時期的作品不知為何，最後都只能變成靜態的影像。但現在又再度感覺到街道是無與倫比的有趣。

飯澤　或許是八〇年代有一段時間，東京的街道變得非常靜態吧，而現在街道的「氣氛」稍許有些變化了。

森山　是的。

飯澤　另外，在拍攝《Daido》之前，您去了巴黎一段時間。是不是因為離開了日本，讓「生理之眼」到了別的地方而有所不同，所以你再回到日本時產生了一種新鮮感？

森山　就算去了巴黎，終究也只是單純的旅行者，除此之外什麼也不是。去巴黎的時候因為帶著相機，當然還是會拍些東西，但依然沒有拍到我內心真正想拍的東西。不過，無論在東京拍還是在巴黎拍，攝影這件事情當然是相同的。我單純地認為：「巴黎就讓巴黎的攝影家去拍」，就像紐約就讓紐約的攝影家去拍一樣。

飯澤　這次《朝日相機》刊載的作品是繼「Daido」之後的系列嗎？

森山　我很久沒有在《朝日相機》發表作品，對於要發表什麼我考慮了很久。但我率直地認為還是不要為此而特別去拍些作品，最好是讓讀者看到這兩、三年來，我如何一直追隨著自己的感覺拍照。因此，這次刊載的作品是從初夏前後開始拍攝的快照系列為主。

飯澤　這次的調性為何？看起來全是硬調的作品。

森山　這次的調性為何？看起來全是硬調的作品。

飯澤　剛開始製作這本攝影集（《Daido 94》）時，我使用二號（相紙）去沖洗，但拿二號相紙沖洗出來的照片去印刷時，出來的效果根本不是我想要的！我還是改不了自己的習性啊。

森山　森山先生使用二號相紙！真是稀奇。最後，還是用了四號相紙，對吧？這就是所謂的「四號森山風格」，森山迷可是死忠地擁護您這種風格。這樣說來，您是不是也強烈感受到讀者的期待呢？

飯澤　現在完全沒有這種感受，對我來講一點關係也沒有。

森山　這樣毫不在乎的態度，對讀者來說應該也獨具魅力，也因此更加忠實地追隨森山先生吧，就像「演歌」界一樣。

飯澤　「演歌」界一樣。

森山　是嗎，又被說成「演歌」了啊。我已經不想再被這樣說了，但總還是這樣（笑）。

飯澤　是吧。如果說是演歌，也是硬漢派的演歌吧。現在開始，您還會繼續在東京徘徊拍照，維持這種風格嗎？

森山　我也曾經仔細思考過，不這樣徘徊街頭不也可以拍出什麼來嗎？所以這樣拍拍、那樣弄弄之後，

森山　最後還是發現感覺不對，「好吧，那還是出去走走拍照吧。」結果又回到原點。

如果我還想製作另一本《Daido》形式的攝影集，我想在東南亞拍一本，在夏威夷拍一本，不過這樣就和我剛剛說的事情前後矛盾了。

飯澤　這倒是很讓人期待。不過一年出一本這樣的攝影集，相當辛苦。

森山　不，一點也不。其實，如果有人要，我一個禮拜就可以完成一本。真的，我會以一個禮拜出版一本的心情「啪啪啪──」的不停拍照（笑）。所以我才會認為荒木経惟（Araki Nobuyoshi）的風格很好。瘋狂拍下的東西立刻變成書，再拍就再出版，這樣的循環對於攝影家來說是很理想的。

飯澤　您說風格很好，是指怎樣的風格呢？隨身相機儘管照片不顯示日期，但像是每天記憶的記錄，是這樣的感覺嗎？

森山　你說的也沒什麼不對，因為到最後攝影都會往那裡去。

飯澤　但是，荒木的寫真日記和您的攝影，某種程度上讓我感到有相當大的差異性。比如說，荒木拍歌舞伎町的愛情旅館，是在拍特別的時間、特別的場所；但若是您的作品，感覺上自成一個世界，並不會和那種特別的場所或時間有什麼連結。

森山　我的生活中沒有什麼特別的時間、特別的地點吧，或許因為我討厭和人相遇，也不會積極去和別人見面。因為是我一個人獨自走著，在某種意義下我的作品中幾乎看不到私生活的點點滴滴。

所以即使把您拍下的第一張照片和後來的照片比較，全都像是同一天拍的照片一樣。

森山　如果都可以被看作是同一天拍攝的話，那真的是我的攝影裡有什麼東西存在著。我一直這麼認為。

飯澤　荒木的作品不是有順序嗎？即使那順序根本是假的，但也會因此被捲入那個故事裡。這種情形在您的作品中完全看不到，對於故事性的東西您沒有興趣嗎？

森山　我已經用自己的攝影去拒絕那樣的東西，因為我不喜歡攝影只是那樣。我已不想被影像所左右，攝影就是複寫（copy），我只在意這個。

飯澤　其實還滿想從攝影作品中看出森山大道的故事。不過，您企圖拒絕故事性，或許這樣才是最好的。

森山　如果我長命的話，儘管自己想到都覺得可怕，我應該還是在拍照呢（笑）。就像從頭到尾都被人嘲笑是個笨蛋卻還拚命說一樣的話一樣，繼續一樣的風格。

飯澤　真想看到那模樣的森山先生，就像谷崎潤一郎（Tanizaki Junichiro）的《瘋癲老人日記》。

森山　說到底，就是這樣拍到活著的最後一分鐘。

飯澤　您和荒木経惟的人生都無法和攝影分開了，這是年輕人無法做到的事情。

森山　可是，對於年輕人的攝影，儘管只是瞄一眼，還是會讓人嫉妒的。

飯澤　嫉妒？您會嗎？

森山　會的。儘管覺得這些人的作品真不行，但有時候還是會嫉妒他們，這說明了我還年輕，我還沒問題吧。但在我的作品中不會形成故事的，絕對不會。

飯澤耕太郎（ Kotaro Iizawa ）

一九五四年，日本宮城縣生，攝影評論家。

著有《荒木本！》（美術出版社）、《從眼到眼》（眼から眼へ）【Misuzu 書房（みすず書房）】、《數位影像》（デジグラフィ）【中央公論新社】、《戰後攝影史筆記》（戰後写真史ノート）【岩波書店】等。

（出自《朝日相機》一九九四年十二月號，朝日新聞社）

我的皮膚和街道的表象，在交錯的那瞬間實在非常有趣。

採訪者　倉石信乃

全世界興起「森山熱」之際

倉石信乃

對您而言，去年（二〇〇一年）到今年（二〇〇二年）間，是不是話題很多的一年？去年秋天，您的紀錄片《≒森山大道》上映，導演藤井謙二郎（Fujii Kenjiro）是位非常年輕的新銳導演。不只藤井導演，近來您在年輕世代之間也越來越受歡迎，對於這個現象您有什麼想法？

森山大道

除了玩攝影的年輕人之外，其他年輕人也開始看我的作品、對我的攝影感興趣，對此我是高興的，但我本身並不清楚這個現象的起因。我只能從我自己的作品來說：我的攝影是以感覺、本能的形態和觀看者接觸，是拍攝的瞬間衝擊著這些年輕人。我能感受到這一點。

倉石　第一次接觸攝影時，對您是否有進入人生另一階段的意涵？

森山　對我來說是的。年輕時候的感知，無論方法是否正確，總之是本能的、動物性地去拍攝。和世界的規範無關，是果斷的、直觀地去做。我認為現在的年輕人不也用這樣的感知看著我的作品嗎？儘管一九六○到七○年代的《挑釁》（プロヴォーク）時期，我的行動和攝影曾經一度偏離這樣的感知，但是現在年輕人看著我的作品，感受到我作品中原始衝擊的部分，我非常高興。

倉石　二○○二年歐洲出版了《Japanese Box》。《Japanese Box》復刻您和其他攝影家六○年代至七○年代出版的攝影集，包括三本《挑釁》、您的《攝影啊再見》（写真よさよなら）、中平卓馬（Nakahira Takuma）的《為了應來的言語》（来るべき言葉のために）、荒木経惟的《感傷之旅》（センチメンタルな旅）──由時裝設計師的卡爾・拉格斐（Karl Lagerfeld）出資，德國的出版社發行。最近，歐美的學者、策展人、畫廊和出版社，對日本當代攝影和您的攝影作品，都展現了極高的興趣。

森山　整體來說，這些對日本攝影感興趣、開始認識日本攝影的人，都已經太晚了。為什麼以前沒興趣，現在才開始有興趣呢？這是我的疑問。但是，和以前的東方情調、日本主義不同，現在他們懂得把攝影當攝影來看待，原則上是一件好事。我感覺到大家終於開始理解日本攝影的成熟了。

倉石　從全球情勢來看，現在大規模地重新整編美術史、攝影史以及文化史，所以連帶地日本攝影也得到重新評價了。

但是，我反對因為經過了一段時間就把過去的攝影和攝影家，都納入攝影史裡。攝影，只不過百年左右的歷史，當你用比較柔軟的觀點去看，好的作品即使到現在我們仍然可以感受到其真實感。假設，我三十年前所拍的照片，現在有人覺得有意思的話，是因為即便到了現在它仍讓人感到真實的緣故。

儘管這麼說，若是現在要我沖洗自己二、三十年前的照片，那真是痛苦，有種想大叫：「原諒我吧！」的感覺（笑）。但是，在日本被認為已經結束的攝影，如果可以超越時代、超越國界重新被認識的話，就會彷彿第一次被顯影一般的新鮮，感覺上就像能讓觀看者重新審視這個世界。

例如，尤金‧阿特傑（Eugène Atget）的攝影，現在看起來還是很不可思議，他的攝影第一次輕撫過人類的眼睛時，在那時代對人類來說是「新」的部分，即使到了現在仍舊是新的。對我來說，我無法將他的攝影視為「古典」。和阿特傑的攝影相比，比較新穎卻極端無聊的攝影不是到處都有嗎？這是我對攝影的一種看法。

前陣子，紐約那邊的人無論如何都希望將我一九七一年在紐約用間諜相機拍攝的底片製作成攝影集。可以說我幾乎已經遺忘了那些底片和作品，但是如果把它們寄到紐約，他們就會把底片裡的時間和世界復活起來。這樣的可能性也是攝影有趣的地方。

機械相機和數位相機

倉石　您談到作品重新編輯的例子，這就和最初我們談到的電影脈絡連接在一起。當初，這部電影的導演是如何與您提及拍攝計畫呢？

森山　突然有一天，有一位叫做藤井的人打電話過來，聽了他的話之後，我當場就拒絕了（笑）。後來他又打過好幾次電話，讓我感覺到「這個人對這件事情相當認真吧」，因此我決定聽聽他的想法；在我和他會面之後，我感受到他對我的攝影的投入與研究並不是隨隨便便的。既然這樣，我就決定來拍拍看。但我們一開始便約定好，如果在拍攝過程中互相覺得哪裡有和想像中的不一樣，那就停止不拍。

倉石　您在電影中放鬆的樣子，令人印象深刻。

森山　其中一個原因是，進入拍攝階段前我們不知一起喝了多少次酒，等彼此熟識到了某種程度才開始拍。其次，我並沒有被很多工作人員包圍，大部分時間只有導演一個人，有時他拿著手持型錄影機就開始拍了。導演他以處理、拍攝個人電影的方式來拍這部紀錄片，讓我常常忘記自己正在被拍攝。

倉石　在電影的後半，您有使用數位相機。

森山　數位相機和隨身相機的節奏完全不同。那是我第一次使用數位相機，對我來說，同時感覺到有

趣和難以發揮。

倉石

如果使用隨身相機，或一般的一三五底片相機，也就是所謂的機械相機，可以感到自己和世間、外界的接觸幾乎是直接的；但使用數位相機有各種異樣感，要透過螢幕、手持的方法不同、快門時間表的反應也很遲鈍等，還真不好用。

森山

不過，您從不排斥新的攝影媒體，包括彩色攝影、拍立得等，您總會逐漸使用它們。

倉石

簡單來說，就像小孩子拿到新玩具時總會把玩一下的感覺，拍立得或數位相機，或平日有時使用其他特殊相機，對我而言都有一種再創造的感覺，可以從這樣的遊戲中看見攝影本身。

不走進街道深處，永遠只是路過者

倉石

現在，您正要將新宿的照片沖洗出來，預定今年（二〇〇二年）夏天由月曜社出版以新宿為主題的攝影集。

您過去也製作以東京和大阪為主的攝影集，在您的都市攝影中，所謂的「都市」好像不只是某種抽象的、曖昧的地方，而是您用身體近距離捕捉到的什麼，感覺上是片斷的，和視線很接近的東西。

森山　對我而言，與其說是「都市」，不如說是「街」、「巷」，我拍的東西就在那裡。所以無論是多大的都市，與其說是都市的喧囂罷了。

因此，我不進入街道裡頭。比如新宿的歌舞伎町，首先我完全不想進入那些聲色場所去拍攝，也許進去了會很有趣，那樣有那樣的趣味，但我對於探索那一塊完全沒有興趣。不只是都會城市，無論對哪裡我都抱持相同的想法。比起深入那個地方，我的皮膚和街道的表象，那些都屬於表層的部分，在交錯的那瞬間實在非常有趣。也因此，我即街道表象，是利用攝影這樣的工具，把那些極為瑣碎的街道表面像拼圖般拼湊起來，怎樣拍都不厭倦。

倉石　持續拍攝街道的人，其中的街道必定會有所變化，對於街道的改變您有怎樣的感覺？

森山　街道的改變，我感覺到有一些經常變化的部分，也有些其實什麼也沒變。三十年有三十年的時間感，三十年後街道變得完全不同其實是當然的。但若用我自己的標準去測量，我認為根本沒有什麼變化。還有，也許是因為我總是朝向那些沒什麼變化的地方走去吧。

新宿，是我年輕時離開大阪之後，第一個給我方向的地方。從那時候開始到現在，我都以同樣的方式和它交往，所以對我而言，它就是我生命中永遠存在的那個交岔路口。

然而，如果問我自己為什麼到了現在才打算出一本關於新宿的攝影集，其實我也不知道。只是，我現在去感受新宿的街道時，總會不知從哪裡傳來某種刺痛的感覺，比起以前那種紛亂、猥雜的新宿，現在更有種刺痛般的敗壞和猥褻感。我完全情不自禁地被它吸引，一種你完全無法知

44

倉石　道它真面目的蠱惑魅力。

　　　新宿的攝影集預計何時完成？

森山　應該是七月中。我和編輯說了，總之先做個六百頁。

最初的計畫是只拍攝新宿區，結果還是延伸到把周邊街道全都包括在內。雖然口頭上說新宿、新宿，但也沒有把它視作特別的主題⋯⋯總之就是在東京裡，我拿著相機，如果要拍照的話，就只拍以新宿為中心的地區這樣的感覺罷了。

倉石　您至今拍過各式各樣的街道，有沒有完全不感興趣的地方？

森山　讓我強烈感到不想拍的街道，至今還不存在呢。無論到了哪裡都會有意思的地方，只是以感覺來說，例如荒川再過去的對岸那一帶，也就是所謂的下町區域，總是讓我感到和自己契合的場所有些差距。說穿了，我不就是那種在山手線內沒事晃來晃去的中年男人嗎（笑）？

談到下町街道，我私自訂下了一些鐵則，像淺草是我非常喜歡的街道，但就算我帶著相機去也不拍任何照片，因為唯有這樣，我才可以好好喝酒，然後回家（笑）。

也就是說對您而言，在下町，您感覺不到像在新宿那樣的刺痛感嗎？

倉石　在這一帶，我會在北千住附近走上半天時間，那很有意思。當你接近事物可以拍出些東西，但只要一拉開距離，總覺得會把一些氣味也拍進去，這樣下去只要再加點什麼，就會拍出帶有鄉愁感的作品。可是我不喜歡那樣，我在攝影上的修行還不夠吧。

在拍攝《日本劇場寫真帖》時，我被寺山修司（Terayama Shuji）拉去京成立石的小劇場拍照，為了要攝影而前往某個地方，對我來說真是件討厭的事。去之前，我在自由之丘的咖啡店中不斷嚷著：「我不想去，我不想去！」（笑），有時候我還會突然想起這件事情。

我說這些並不是壞話，我喜歡在下町散步，但只要變成拍照，我怎樣都無法拍攝那些我感受不到刺痛感的場所。下町有某種魅力，讓人想對她傾訴心情，但我覺得我不去拍下町也很好，讀永井荷風（Nagai Kafu）、川本三郎（Kawamoto Saburo）的書感覺也不錯，這樣就好了。

倉石　您也曾經出版過巴黎的攝影集，未來還會在國外攝影嗎？

森山　完全沒有想過。巴黎的攝影集對我而言是個例外。我明明是個攝影家，但我不是經常出國的人，雖然我很喜歡到處看國外的攝影作品。

因為，光是日本、東京，就那麼有趣了，我還想繼續再拍。在這裡明明還有那麼多我沒有拍到的東西，為什麼要到國外去拍呢？我是這麼想的。巴黎就交給巴黎的攝影家，紐約就交給紐約的攝影家去拍吧。但是日本東京，我們自己來拍。這大概只是我個人的信念罷。

（出自《東京人》二〇〇二年五月號，都市出版）

倉石信乃（Kuraishi Shino）

一九六三年，日本長野縣生，詩人、批評家、明治大學副教授。

多摩美術大學畢業。任職橫濱美術館學藝員，曾企劃「曼・雷（Man Ray）展」、「羅伯特・法蘭克（Robert Frank）展」、「恩地孝四郎（Onchi Koshiro）展」、「中平卓馬展」等。著有《反攝影論》（反写真論）【Osiris（オシリス）】等。

Daido Moriyama　写真を語る

code name：**DAIDO**

採訪者　松井宏／志賀謙太

今年（二〇〇二年）森山大道出版了《新宿》的攝影集。拍攝新宿街頭的攝影家有不少，但像森山大道如此長期地拍攝，可能沒有第二人了。另一方面，也沒有像他這樣不把新宿視為街道的攝影家。森山拍攝的並不是街頭本身，不知多少次他匆匆穿過新宿的街道，將新宿猥雜的空氣纏在身上，然後卸下，纏在身上，然後又卸下⋯⋯一九六〇年代開始他一直如此地在新宿，不斷行走徘徊那被稱為街道的街道，手上拿著香菸和相機，以他獨特的視點拍下另一個新宿。

—— 這次採訪，關注的雖是「六〇年代」和「新宿」，但我們想先聊聊一個現象，就是我們感覺到近來正好再次討論「六〇年代」的一種氛圍。

森山大道　我是實際上經歷過那個時代的人，我明白那個時代的真實狀況是什麼，所以我不會那樣說。所謂的真實，是一種相對的東西，對於完全沒有經驗過的世界所感受到的某種真實，當然也是存在的。譬如試著去解析「新宿」這個固有名詞，五〇年代末到七〇年代，那個時期不只是創作，在各個領域都有新的突破和發展，因此我了解你們希望感受六〇年代氛圍的想法，尤其是現在國外的藝術家和各種媒體正熱切關注那個時代。如果你和外國人談到六〇年代後半到七〇年代之間的「日本」，他們心中會浮現一種特殊氛圍的日本藝術圈，他們各自以不同的角度認識了「日本」，把「日本」視作有別於美國和歐洲的特殊藝術潮流。

—　但是，實際上真的如此嗎？

當時您參加了《挑釁》。當《挑釁》在七〇年要停刊的時候，只有您一個人反對。

森山　《挑釁》是多木浩二（Taki Koji）和中平卓馬創刊的雜誌，我從雜誌的第二期開始參加。現在回想起來，的確就《挑釁》存在的意義來說，與其讓《挑釁》苟延殘喘下去，不如堅持某種論點、在某段時間運作、然後突然「啪！」的結束，是更符合攝影同人誌《挑釁》的性格。但當時我並不是這樣想的。

若問我個人的想法，即使到了現在，我心中還是有些疑問，為什麼那樣的東西可以如此簡單地做一個總結，然後結束掉呢？如果觀察他們兩人的想法和行動，就不難明白這是必然的結果⋯⋯因為我很頑固吧，其實整件事情沒有什麼好或不好（笑）。假設《挑釁》是從現在開始辦，頂

1
3

多一、兩年的時間也會演變成同樣結果。

森山　說到「時代」啊，七〇年的日本簽訂了安保條約、舉辦世界博覽會，大家都不自覺地漸漸往下沉淪……該怎麼說呢，也就是這樣了吧，當然不能以偏概全，但是進入七〇年代之後很快地，每個人都沉淪了。

——　新宿的街道也因此有所改變嗎？

森山　新宿的街道更有一種強烈的往下感。因為，那裡是貪欲之街。但一九六八年十月二十一日那天，新宿街上還充滿著向年輕學生叫賣的商家，唯獨當天晚上，商家把燈火熄滅，在黑暗中把門緊鎖，自衛隊在街上瘋狂地毆打示威學生。過了那一夜，新宿再度燈火通明、商家繼續熱情地向街上的學生叫賣。這個情形若說是理所當然也的確理所當然，但是整個過程令人難以相信，一切就像解說圖片一般卻一幕幕真實地在眼前發生。新宿就是這樣一個強烈的街道。當然，也不僅僅新宿才如此。

在屬於政治的那一瞬間，新宿終於讓我們看到她的真面目。最後，「政治的季節」結束了，新宿的街道又再次蒙上神秘、朦朧的面紗，卻又挾帶著強烈的能量。街道，一直是最頑強的場域。

那時的新宿暫時性地發光發熱，鄉下和郊區的人聚集到新宿，希望在新宿做些什麼，那樣的力量——比如說「鄉土性」——您認為存在嗎？

森山　不，當時的觀念是「在東京插旗」，而不是「在新宿」吧。無論如何，我在意的還是只有新宿

的街道，比如說若從東北進入東京，總會先經過上野，然後再到新宿。但是一旦去過新宿之後，就知道這裡是和上野、淺草、銀座都不同，是一種無法知曉她真面目的、混亂的、猥雜的城市。如果用氣味來說，不論哪個鬧區都有她特別的氣味，但是有哪個地方能混雜著所有氣味？這樣龐大的集合體，就只有新宿了。對她因此而感到恐懼的人、被她深深吸引的人，全都集中在這裡。像我，一個大阪出身的人，就無法抗拒她那股讓我思索她究竟是什麼的不可思議磁力。其中當然也有所謂的「鄉土性」，但我從來就不認為新宿是鄉土的。與其說定著於土地上，新宿更像是一片全然漂流著的場所。要說「鄉土性」，應該是淺草、上野、池袋更為明顯。新宿擁有日本城市所有的要素，更具有其他地方所沒有的文本。一個完全混血的城市。

—

比如渡邊克巳（Watanabe Katumi）的「新宿」是「鄉土的」，照片中的人物看起來也有著鄉土的歡樂。相對而言，您作品中有某種特別的氛圍，如果沒有那些氛圍中的感傷，您的攝影就不能成立了。這和現實中日夜笙歌的新宿有些不同。

森山

—

這……該怎麼說呢？不只是新宿，我到任何地方都被當地所隱藏的「異樣感」所牽扯，若問我真的喜歡那個地方嗎？我會制止你說：等一下，這不是重點。這是我內在的一種保留，但也不是全然喜歡的，卻也不是調和的，中間總隔著一層薄薄的薄膜。我沒有像渡邊一樣，對新宿的街道懷抱著憎惡或愛意，我沒有那樣的態度。我也沒有什麼「青春放任主義」的東西，或是政治性——像寺山修司那樣的政治性創作——我

也沒有。寺山也非常喜愛新宿，像他那樣非「新宿」不可的偏好，我也沒有。我有的單單只是

我喜歡「在城市隙縫中那深處、深處的人生」而已。不過，我對別人的人生可沒什麼興趣（笑）。

我的攝影也向來如此，對表面以外的東西不感興趣。但是，我還是會走進深邃的街道裡，說表

面又好像不大正確。不過，簡單來說就是這種感覺吧。

渡邊那樣的世界就交給他去表現就好了。我的攝影，就是進入新宿街道的體溫，不即不離的微

妙異樣感，並不是什麼意識形態的表現。

森山

—

八〇年代您以「遠野」為主題拍攝的《遠野物語》，也用了同樣的態度吧？那麼，安井仲治（Yasui

Nakaji）和喬瑟夫・聶普斯（Joseph Nicéphore Niépce）的風格，對您來說是否相近呢？

是的，遠野雖然和新宿是完全不同的地方，但是我對待的態度是相同的。北井一夫（Kitai

Kazuo）曾拍攝過《走向村莊》（村へ）這一系列，他進入村莊中和村民一起喝酒，但我絕對做

不來那樣的事（笑）。在某種意義上，我的攝影的存在意義，無論是在遠野，或是在新宿，都

不會改變。

我只對安井仲治的攝影有同感。他的存在、他的攝影，那層皮膚的感覺我都可以了解。由此說

來，我到底和木村伊兵衛（Kimura Ihei）、土門拳（Domon Ken）都有些不同。可以說是心情，

或者是攝影的本質問題，而不是因為遠野、大阪、新宿這些地方，所謂場所的問題。

在某種意義上，不論是安井仲治，或是聶普斯或是阿特傑，我認同他們是因為相信他們。這是

很主觀的相信，就像彈簧無論如何彈動，最後都回歸到同一個姿態上。無論在何處的「街道」，我也很主觀地認為哪些是有意思的人而哪些不是。但是實際上，隨著攝影的過程，我相信的東西又被解體、被改變。解體以後的那些東西，又幻化成其他的形態被我認知。街道就像變形蟲一樣，無時無刻不在變化。

我相信萬物都不斷在變化，比如製作完一本六百頁的攝影集，雖說終於告個段落，卻完全不是這樣，我又無法自拔地開始拍照。不過其實，剛好最近我才在想，該休息一下了吧（笑）。

但就算是休息，手裡不拿相機，也會在喝點酒之後到新宿徘徊，最後還是情不自禁地跑去看那些街道。

我對於剛完成的攝影集總會有很多不滿意，沒辦法置之不顧，只要眼前再看到新宿，就感到：「奇怪！奇怪！怎麼還有這麼多地方沒有拍到！」心裡下了決心這次一定要拍完，但最後還是事與願違。就像竹編的桶子不論編得多細都會漏水一般，對於街頭快照的攝影家來說，拍照是永遠拍不完的，永遠都處在焦慮當中。

對你們來說也是一樣吧。我是因為有著比別人多一分的信念，義無反顧地朝著自己的方向前進。

大概攝影這件事情本來就是如此（笑）。在二十歲的某一天突然想到「是攝影」的那時起，我的信念就漸漸地激進起來，到現在都未曾改變，就是攝影。

您雖說自己的「態度」不曾改變，但也許是偶然，六〇年代的那種「態度」是和「時代」同

森山

步的……

是我遇上了那個時代。那時候無論是做劇場、做設計的，任何領域的人都很激進，只是當時我們無緣去感受所謂的和時代同步。這和當時的政治狀況也有關係，但不是為了政治而行動，而是在那之中如果做了些什麼的話，必定會很突出。當時的每一個人都個別在打破現狀，不過，那真是個任何事情都會被認為是政治性的時代。像我，我的攝影完全沒有政治意識，也會被說成帶有政治性，就因為相片中粗糙的粒子就被認為是「政治」的，但根本不是那麼一回事（笑）。

這感覺上就像一種傳染病，如果以那樣的角度去看所有作品，那作品中最重要的部分將會被誤解。並不是我要故作瀟灑，但我覺得即使如此我也無所謂。或者，我被批評說沒有政治意識、沒有立場，那也是沒有辦法的事，因為我對攝影以外的事情真的沒有興趣。那時候不是經常有遊行示威嗎？中平卓馬找我去，我一邊喊著討厭一邊也隨著他去，我就只參加了那一次。大概走了五十公尺後我就對中平說：「就饒了我吧。」然後自己跑去喝咖啡了。我沒辦法在那種狀態下攝影或行動。我並不因為那是流行的政治而討厭，而是原本我的個性、體質中就沒有那樣性格，很簡單的。對我而言，最單純的方法還不如多拍幾張遊行的照片、沖洗出來就好。同人誌《挑釁》在舉行政治會議時，我也一個人躲在暗房裡工作。或許我對於《挑釁》本身並不感興趣，感興趣的只有中平卓馬個人的視野。中平卓馬是擁有難能可貴資質的男人，當時的我是不可能忽視這樣一個人物，甚至覺得只要緊跟著他的想法就沒有問題。

不過中平卓馬在《挑釁》結束後，變得不會拍照了。

森山 ── 中平是個頭腦非常好的人，對於攝影結構的所有環節了解得一清二楚，但是那樣拍出來的東西，和「攝影」這個動作本身之間，一定會產生斷裂，也一定無法避免地發生矛盾。我反正怎樣都無法像他那樣邏輯性地追求攝影，就這一點我們的差異很大，中平不但有政治意識，而且非常激進。我可以感受到他的個性和攝影之間的不平衡，因此如果在政治上感到挫折，他當然也就無法拍照了。而且，他總認為自己的作品似乎帶有詩意，因而感到不安和憤怒，但是實際上根本沒有。不過，當中平的心情和理論合而為一的時候，他拍出了不少非常好的作品。

中平卓馬的意識我當然非常理解，就像我自己的意識也經常被他人理解一樣。別人常說我的攝影是演歌，但是我總認為演歌有什麼不好的地方，可是你看，大家不是一直唱著演歌嗎？（笑）

與中平卓馬相比，我的攝影是完全紛雜的，但如果沒有這種世俗感我就無法拍照。攝影這種東西，就像帶了裂痕、近乎要碎裂的玻璃杯一般的敏感。

森山先生真是觀察入微……但您在那時候開始了《記錄》這本私家版雜誌。

森山 ── 那時期，我確實感到必須擁有一個極為個人的媒體。大概在一九七二年，我所做的事情突然受到批判，當時正是我開始感到不理解攝影的時候，不論是攝影的周邊或是日常的周邊，也都發生不少的轉變，而我所堅持的事情也遭到了否定。某種程度來說我是痛苦的，也覺得這是沒辦法的事情。

雖然我知道這樣或許太特立獨行，但我想要一個屬於自己的媒體，如果沒有的話，我可能得不到平衡而陷入更慘痛的狀況。對什麼都容易厭煩的我，這本雜誌居然也做了六期呢。最後，大概在創刊兩年後碰上了第一次石油危機，印刷費猛漲。當時覺得如果就這樣把雜誌停了會很丟臉，但又剛好可以作為停刊的藉口。總之停刊的原因，有一半是我厭倦了，另一半是成本太高。

同一時間，我製作了名為《邁向另一個國度》（もうひとつの国）的私家版攝影集，包括稍早去紐約時用間諜相機所拍攝的作品，還有因荻窪車站西口的清水畫廊邀約，希望我做個什麼活動所拍下的作品。我借用了大型的複印機，遊戲般地把畫廊改造成工作室，客人來了，就影印事先準備好的照片，然後用絹網製作兩種畫面讓客人挑選，最後在客人眼前完成作品。那時我正想試試絹印，因為我最早從事的是平面設計，所以對類似設計形式的作品也很有興趣，當然，這也是受到安迪‧沃荷（Andy Warhol）的影響。有時候我突然改變心情，很想趕快離開攝影，用絹印來完成什麼。

森山　　您每個階段的方法，不管是否是攝影，都被後來的人看作「六〇年代」森山大道的特權。比方說以《déjà-vu》（デジャ゠ヴュ）十四號的《挑釁》特輯為例。

—　　為什麼對於六〇年代這麼有興趣呢？對攝影有興趣的人，首先會對《挑釁》和中平卓馬的言論有興趣的緣故吧，那是沒辦法的事情，某種意義上也是理所當然的事情。雖然不可能返回那個時代，但是時間上經常會讓人有種回到過往的感覺。但是，如果是我的話，我強烈地感

到：無論是《挑釁》也好、當代藝術也好，其實什麼都無所謂了，不是嗎？我常常和年輕人說，現在已經不是討論那些的時候了，若真想要做些什麼，回應過去或許是必要的，但並不是必然的⋯⋯

如果說，相聲界有「橫山・西川」（通稱やすしきよし）雙人組的話，那《挑釁》就是「中平・森山」二人組了。但是，難道人生非得說相聲嗎？那些已經很明確結束的事情，就把它當作是六〇年代後半有關攝影的一種知識了解就好了。

曾經聽攝影史家飯澤耕太郎說，六〇年代正是他想成為攝影家的時候，他對於那段歷史的了解應該比你們還要真實吧，飯澤對於《挑釁》的評論，偶爾也會帶著個人感情而不像個評論家。

先前不久在我出版的攝影集《PLATFORM》中，清水穰（Shimizu Minoru）所寫的文章倒是很有趣，他不持肯定或否定的看法，而是把我的攝影和我的文章，拿去和其他攝影家的攝影和文章相比較，嚴格檢驗我的作品。真有趣，嚴格到已經不討論那些被認為是我主要風格的「搖晃」、「失焦」，而認為我作品中大多數的影像其實也可以在其他人的攝影中看到，完全正確！為什麼這一點從來沒有人討論呢？比起誇獎我的作品，像這樣的批評更多一點才好。

回到《挑釁》，不論我是否反對停刊，我只是一直持續進行當時我想做的事情。也就是說對我而言，即使到現在，在我內心的最深處，我還是覺得我一個人繼續做著《挑釁》。這樣說來，中平到現在也還在繼續。中平現在的攝影，是他個人生命的全部，所以在某種意義上是非常簡

62

單且鮮明的。但是他的作品，如果缺少進入的密碼就很難理解，因為他的攝影已經是一般人無法理解的純潔。

儘管我們已經不是團體也不是伙伴，但我們還是分別進行著《挑釁》。而我，對著明明不想再繼續卻還繼續著的攝影，最後還是朝著它前進。我已經完全沒有辦法。攝影是什麼？為什麼我要攝影？我被這些單純的問題不斷衝撞，一邊改變自己的手和生命，一邊被這些那些單純的本質拉扯著。因為除了攝影以外，我什麼都不在乎。

思索完這些事情之後，我情不自禁地產生了想拍攝新宿的衝動。最初並沒有將新宿當作主題來思考，與其說是拍攝新宿，應該是說在新宿拍攝。那裡真是詭異的街道啊，也是色情的、充滿臭味的街道啊，一邊這樣想著、一邊又深深被她吸引。星期五的半夜兩點，去歌舞伎町看看吧，那是欲望的荒野啊，讓人又興奮又厭惡（笑）。

之前在《犬的記憶 終章》（犬の記憶 終章）的「新宿」這一章節，您將新宿分為「這邊」和「那邊」，您並且說「那邊」不屬於「新宿」。但是這次《新宿》的文章裡，您也把「那邊」包括進來⋯⋯

森山

在我看來，新宿無論哪一邊都是連環畫世界的一種海市蜃樓。歌舞伎町一帶有海市蜃樓，西口高樓群也是海市蜃樓，不論哪一邊，不管哪裡都是新奇的、虛假的、稀薄的。也正因如此，新宿瀰漫著無比的奇妙感。

I

3

但是，攝影不論怎樣都只是現實的複印，一種複寫而已。這麼一想，就根本沒有區分這邊和那邊的必要，新宿有趣的不只是歌舞伎町所代表的性，對我而言，西口的摩天大廈也是不可思議的空間，一種奇妙的風景。最後我兩邊都拍攝，因為兩邊都是在我眼前存在的東西。我不可能變成渡邊克己，新宿也不是只有歌舞伎町的內幕，到落合的住宅區和神樂坂周邊都可算是新宿，總之我就全部都拍下來吧。西口那巨大像是舞台背景的高樓，雖然這個比喻有些過時，但就像是《蝙蝠俠》裡的高譚市，或是《銀翼殺手》裡的未來城市一樣。

啊，和之前所說得有些出入了，真是抱歉（笑）。但是，我的根本沒有改變。如果可以拍黃金街的話，南口的南方廣場也可以拍。新宿啊，我深深感到她是非常強勢的街道，就像變形蟲一般。

對了⋯⋯《新宿》這本攝影集出版時，我一直不斷被問到：新宿發生了怎樣的改變呢？新宿的確在表面上產生了相當大的變化，但在我的內心裡，所謂「新宿」的本性完全沒有改變，新宿就是這樣一個奇怪的城市。

所以哪一邊對我來說其實都無所謂，說穿了，或許說到底沒有改變的是我，就生理的部分來說。那種我曾經從這裡穿過那種時間、空間的相同感覺，突然又從我身體內部浮現，甚至空氣的味道也是相同的。

這次《新宿》是由月曜社出版的。九〇年代起您和「hysteric」（ヒステリック）開始一起工作，

至今出版過三本攝影集。如果就「行動體」的意義來說，是不是和《挑釁》的態度有共通的地方呢？

森山

當時我是有聽過「Hysteric Glamour」（ヒステリックグラマー）的名字，但沒想到是在年輕族群中很受歡迎的服裝品牌。比起攝影界的人，我本來就對其他領域的人更有興趣，對於流行服裝的世界——雖然我沒有拍過流行服裝的商業攝影——也非常感興趣。一定是這樣，因為我年輕時做過平面設計的工作，或許在某些部分我和他們是相通的。

首席設計師的北村先生在很多方面都讓我感到某種的酷，比起和攝影界的人說話，和他說話有趣太多了。到他們的工作室去也很有趣，是最棒的美國式空間，裡頭有很多性感的衣服和物件，我非常喜歡那些東西，所以進出他們的工作室總讓我感到愉快。總覺得有著像沃荷工廠（The Factory）的氣氛，我和他們在這一方面有共鳴，和各式各樣有趣的工作人員一同製作攝影集。

北村那個人很有美國風格，乘坐五〇年代的骨董車，創作也都是波普或龐克風格，對我來說是很刺激的經驗。

這和我對《挑釁》的想法或關係是不同的，就態度來說也完全不一樣，雖然他們的世界和我相隔很遠，但其中某種革新性的東西卻意外地和我很接近。只是，《挑釁》基本上是一本同人誌，與其說和《挑釁》有共通之處，或許比較像我在《挑釁》之後與年輕藝術家共同主持的攝影空間「cap」。

I

3

話說回來，我在八〇年代後半，在渋谷宮益坂的老舊大樓中所成立了私人畫廊「room801」，曾經舉辦過中平卓馬、深瀨昌久（Fukase Masahisa）、山崎博（Yamazaki Hiroshi）、石內都（Ishiuchi Miyako）等攝影家朋友的個展。原本我打算固定舉辦展覽，但因為完全是私人空間，所以一到傍晚，年輕的攝影家和朋友們都聚集到此，喝酒、看作品、聊天，天天都熱鬧到深夜，荒木也經常帶著他的助理，還帶很多消夜到我這邊來玩，實在是非常有趣。可是三年後我就感到厭倦了。不過，因為當時在心情上傾向以這種個人化的呈現方法來對待自己的作品，所以才有了「room801」這樣的時間和空間。雖然我將那個空間關閉了，但我還希望未來可以在巴黎做一個同樣的空間。開始時也沒有什麼策略，只是單純地想像，結果居然被我找到資金，之後就要開始在巴黎尋找空間了。

攝影如果只有極個人的部分是無法存在，但若不在某個地方把自己內在的部分留下來的話，只會變成極其無聊的作品。創作時的平衡，就算沿途曲折顛簸，只要現在想這樣做的話，總之先付出行動。之後如果厭倦了，再開始其他的事情……只能如此循環。所以，我以生理上類似變形蟲般的姿態生存了下來，這樣～這樣……（笑）

（出自《nobody》二〇〇二年冬季號，《nobody》編輯部）

68

松井宏（ Matsui Hiroshi ）

一九八〇年，日本愛知縣生，作家，著有《森山大道和那個時代》（森山大道とその時代）【青弓社】。

志賀謙太（ Shiga Kenta ）

一九七八年，日本東京都生，作家。

所謂的「以我們自身的破碎性，不停地走動直到天涯海角」

── 島根縣立美術館回顧展

採訪者・編輯　三橋純

森山大道堅持一貫的攝影論，以革新的目光和世界面對面並加以記錄，持續拍攝龐大數量的攝影。森山的作品深深吸引著觀看者，至今仍有眾多森山迷想要追隨他獨特的影像魅力。而瞭解這位攝影家並不需要援引古今的文學、電影、或是美學、哲學，只要單純地凝視他的影像。

此次訪談，即希望能夠捕捉難以定形的森山的面貌，藉由一邊參照森山的攝影一邊對談的方式，引導出森山自身的想法。這是森山大道第一次從過往作品中嚴選出五十件作品，我和《美術手帖》編輯部由此出發，集中思考森山至今的攝影集和創作脈絡，自早期作品依序提問。整篇不但包括森山的代表作，也刊載未發表及攝影集未收錄的作品（本書省略刊載），以此脈絡進行訪談。

由助理到自由創作者

三橋純 首先，這張房間的照片是非常早期的照片吧。

森山大道 這是我離開大阪來到東京時拍的照片，我借住在姊姊一個畫家朋友的房間。

三橋 常常聽說您二十一歲時，因為失戀而進入岩宮武二（Iwamiya Takeji）攝影工作室[1]的故事，那時候拍的照片還在嗎？

森山 那個時候沒有拍什麼照片。當時，和以釜崎紀實攝影而深受矚目的新進攝影家井上青龍（Inoue Seiryu）一起，在神戶港及附近的街道是拍了些作品，但那時候的照片到底到哪兒去了呢？

三橋 這麼說來這張照片拍攝的東西，可說是您到了東京之後最早攤在眼前的現實吧。

森山 這次島根縣立美術館（Shimane Art Museum）的展覽圖錄中我也寫到了[2]，剛到東京的時候我沒有拍什麼照片。當時，我在作品大受歡迎的攝影家細江英公（Hosoe Eikoh）下面擔任助理，並且得到很多照顧。我自己每天也接不少女性週刊，或是廣告、流行服飾的攝影工作，非常忙碌。那時候我以助理的身分參與所有工作，是忙碌也非常有趣的時期。當然，細江英公舉世聞名的攝影集《薔薇刑》[3]我也全程參與了，同時也有很多機會和東松照明（Tomatsu Shomei）、奈良原一高（Narahara Ikko）會面，我非常崇敬他們，也深受刺激。

但是那個時候，說真的，我對於自己要拍什麼一點想法也沒有。細江老師常對我說類似這樣的

三橋：你在我這裡工作居然還不多拍點照片。後來因為我真的什麼都沒有拍，細江老師甚至說：我給你錢，你趕快去拍點東西回來。他真是一位好老師，但我還是一副輕鬆模樣、什麼也不做。

因為當時對於為自己而創作的現實感還很稀薄。

森山：後來變成自由攝影創作者，是二十五歲的事。

三橋：變成自由創作者是一件好事，但工作不會無緣無故地跟著來。那到底該怎麼辦呢？因為我小時候對於胎兒的影像有興趣，所以透過朋友介紹去婦產科拍攝了福馬林浸泡的胎兒標本照片，然後帶著作品到《朝日相機》說：「這些是我拍的作品……」果然就被拒絕了。之後朋友又介紹我到其他婦產科，我很難得地攜帶了燈具和白幕拍攝，就是現在你看到的「無言劇」（パントマイウ）的作品。然後，在那個時候認識的左翼雜誌《現代之眼》（現代の眼）的編輯中平卓馬，他對我說：「森山，把這個登出來吧。」他並且以「無言劇」為題寫了一篇評論。

森山：所以「無言劇」是為了在雜誌發表而製作的吧？是一整組的照片嗎？

三橋：雖然一度給《朝日相機》看過，但是拍攝動機與其說是發表，應該說是對胎兒的興趣吧，是因為喜歡才拍的。決定要刊載，是照片都已經沖洗出來之後的事，整組大概有二十多張照片。這些作品後來收錄在我第一本攝影集《日本劇場寫真帖》[4] 的最後，雖然很多看過的人都說這些照片是多餘的，但是我無論如何都想把它放進來。

森山：大約同時期開始拍攝的是「橫須賀」系列，然後帶給《相機每日》（カメラ毎日）的編輯山岸

章二（Yamagishi Shoji）看。

森山　總之，我意識到拍出屬於自己的作品是從「橫須賀」開始。橫須賀離我住的逗子算近，大約花了半年的時間拍攝。當時，山岸在《相機每日》，陸續讓立木義浩（Tatsuki Yoshihiro）、篠山紀信（Shinoyama Kishin）、高梨豐（Takanashi Yutaka）發表作品，我在擔任細江老師助手時也和他接觸過。所以，拍攝之初我就決定「橫須賀」的照片一定要讓山岸第一個看過。

三橋　聽說，最初雙方感覺不太好。

森山　在我快到出版社時打電話去，被問到到底拍了哪些東西，我回答說拍了橫須賀，結果山岸說：「原來拍了些基地的東西啊。」但是當我把作品拿到出版社時，山岸當場決定要刊出十一頁，我非常高興。

三橋　這張演員照片是《日本劇場寫真帖》裡的主要作品，是繼「橫須賀」之後吧。

森山　那個時候透過中平卓馬的介紹，和寺山修司見了面，寺山在角川書店出版的《俳句》雜誌中開始連載「戲的底邊」（ショウの底辺），他邀請我一起做，所以便開始拍了。但是寺山因太忙而中途暫停連載，我便自己再多拍些劇場照片，累積一定數量後也拿到山岸那邊。結果，山岸認為這一系列非常有趣，建議我該繼續多拍些大眾娛樂路線的作品，所以之後我也拍攝了侏儒舞者、色情劇場，或是北島三郎（Kirajima Saburo）的巡迴演唱等等。另外，天井棧敷劇團和唐十郎的狀

森山　況劇團，也是這段時間拍的。

三橋　一九六七年您獲得日本攝影批評家協會新人獎，得獎關鍵是民俗性和鄉土性的表現，那時候是這樣的脈絡吧。

森山　當時我的作品被說成鄉土性啦庶民性啦，或是對於下町的愛情等。但我完全沒有那樣的心情。

六〇年代末，「挑釁」的時代

三橋　這個新宿的照片，是什麼時候拍的呢？

森山　六〇年代後半。《挑釁》⁵ 的時候吧，是我在《朝日相機》連載中經常拍攝新宿的時候。當時從早到晚泡在新宿裡，偶爾和中平喝點小酒散步，兩個人常常喝到沒錢了，就把誰的相機拿去當舖典當一下。我們甚至有過兩人的相機都典當了，都沒有相機的時候（笑）。

三橋　和中平兩個人單獨出去的時間多嗎？

森山　兩人出去的時候東松照明偶爾也會加入，但大多時候就兩個人出去喝酒。我們剛好都住在逗子，兩人出去的時候東松照明偶爾也會加入，但大多時候就兩個人出去喝酒。我們剛好都住在逗子，從傍晚開始喝酒喝到搭最後一班電車回家，但我們兩個往往都回不了家（笑），說起來那個時候真像夢一般的年輕啊。

三橋　二十六、七歲的時候，之後《挑釁》開始了，您也在《相機每日》、《朝日相機》進行連載，然後社會上正是學生運動爆發的時期。您在書中提到，當多木浩二和中平在討論政治的時候，您不是跑去拍照就是躲到暗房裡工作，但是對於《挑釁》的解散，您好像是唯一反對的人。

森山　我們對攝影的基本看法是相同的，但在兩年當中，我們之間也產生了各式各樣不同的想法。到了一九七○年，學生運動結束，雖說政治性的運動告一段落，為什麼我們也要一起結束呢？我們好不容易起了個頭，也根本還沒走多遠，不是嗎？這麼做算做了什麼挑釁？我是這麼想的。

我反對的是「輕言放棄」這件事情。但是，現在想起來很多事情我可以理解了，也明白這樣做的道理。

三橋　當時是中平同時對語言、思想、攝影的思考非常快速的時期，我也聽說當時多木拍了很多照片。

森山　多木拍照最熱情的時候大概就是那個時期吧。中平雖然有些政治性，但他對感覺和理論的激進，以及攝影與自我意義間的差距，都很深入思考。在這之中，他的內在是有某種自相矛盾的，就像他自己在《為了該有的語言》（来たるべき言葉のため）[6] 中經常談到，自己攝影和思想上的不一致變成了一種詩意。對於這個論點，我曾經和他說過：「因為你是在夜晚拍照啊。」這樣的話（笑）。但是就我看當時的中平，他激昂的政治思想和創作的攝影家意識，兩者在當時完美的結合並且正逐漸激進高漲。從《挑釁》到《為了該有的言語》，就某種意義來說正是中平幸福的時期。也就是說，中平不但心情和理論達到絕妙的契合，也深深吸引了所有人的注意。

三橋　這張照片是「新宿10・21」[7] 系列吧，這張作品是在街道正中間拍的，拍攝的時候很困難吧？

森山　是的。不過在那樣激烈的場面下如果不跑到街道中間，那豈不是很無聊嗎？像這樣突出的景象是不可能在人群後面鬼鬼祟祟地拍得到的（笑）。但是，只有那個時候，我會去拍攝這種政治鬥爭的現場。當時社會人士、學生、各派別的人士都到《挑釁》的事務所來討論要如何抗爭，但現在回想起來，當時我對那些事情根本也不在乎，我一直對政治不大關心。

三橋　另一方面，《挑釁》第三期中，多木用影印機複印人臉，反覆使用影像來製作作品，這不是對於被攝體有什麼思考，而是以物的角度，把臉當成物件而以攝影拍攝下來時所產生的等價性、原件和複製、反覆的過程，您認為這是多木對攝影思考的本質嗎？

森山　多木對於攝影本身的結構非常了解，在政治和社會上，甚至建築和設計等的大架構中思考攝影的存在意義，但是在《挑釁》時期，多木對於攝影的想法也在一瞬間轉為激進。當時中平曾說，多木的作品接近森山的作品。但是，若連同攝影拍攝的經驗，多木對於攝影更為徹底的理論則寫在《眼和所謂的眼》（眼と眼ならざるもの）[8] 中。那本書的文字，加上中平、多木合著的《先把正確的世界丟棄吧》（まずたしからしさの世界をすてろ）[9]，然後再讀中平的《為何是植物圖鑑》（なぜ、植物図鑑か）[10] 的話，就可以清楚看到攝影的結構和可能性。而中平，他經常會將自己的心情也寫進去，所以有時會特別感到強烈的衝擊，有時也能看到他浪漫的一面。從這一點而言，中平和多木之間有著差異。

由《攝影啊再見》引發的東西

三橋　您出版《攝影啊再見》[11] 的時間是一九七二年。即使現在我們在思考攝影時遇到瓶頸，但因為有這本《攝影啊再見》，就會想到當時您可能是世界上唯一一站在某個高點思考攝影的人。您在書中這樣告白：您不知道《挑釁》的夥伴是否能夠理解，要說真對您理解的人，可能就是荒木経惟了。

雖然現在很難想像當時的狀況，但如果《攝影啊再見》可以構想、製作、出版的話，該怎麼思考此後要往何處去，這已經不再只是攝影的問題了，不是嗎？

當時，唯一對這本書表示讚賞的只有荒木経惟，他說了句話：「被將了一軍。」其他就只有北島敬三（Kitajima Kenzo）吧。這本書就像是從多年來在《相機每日》《朝日相機》連載的、拍攝過的、編輯過的東西，還有在《挑釁》時代的作品完全地跳過去，重新開始。當時的我，一直覺得在我感知的深處，總包含著中平的視野，不管在意識上或是實際的攝影上，總透過觀看中平的攝影或行為來相對化自己的攝影，然後持續問自己：「攝影究竟是什麼？」那段時間雖然真的是多方面且積極創作的時期，但是在做的當中，我不論是對自己，或是對別人的攝影，不知為何都會有一種想全盤否定的心情。也不知為何，自己越來越不明瞭攝影究竟是什麼。

森山　我甚至曾經認真想過是不是到最後，一定得將攝影完全解體才肯罷休，或是到最後的最後，我

三橋 會變成再也不能和攝影一起前進呢？

森山 但是您那時候面對攝影本質的可能性，提出了劃時代的搖晃、失焦、粗劣的觀點，也就是所謂攝影的表面，您也因此得到了很高的評價。

那個時代，「解體」這樣的辭彙被廣泛用在各個領域，我也多少受到這個影響。對我而言，「解體」與其說是文字或思想上的問題，更是作為本能的、肉體性反應的反藝術、反表現的感覺。

也因此，我心中高漲著欲望，一股總之先將攝影解體的欲望，把我曾經擁有的所有經驗全部拆解，最後到達了《攝影啊再見》那樣的表現方法。這基本上是沿著《挑釁》時期的思考方向並將它擴大，就是對攝影的繪畫化和安排調和的表現性的一種反動。

在各種要素的加總之下，《攝影啊再見》誕生了。搖晃、失焦，或許在那個時代反映出瞬間新鮮感，在那瞬間之後又突然變成被批判的對象。我是那些批判最好的對象，但這些事情對於當時的我來說實在不算什麼，怎麼樣都無所謂。

三橋 《攝影啊再見》出版後，您有怎樣的感覺？

森山 老實說，那時的感覺就像是世界上已經沒有其他可以做的事情了，或是不知道還有什麼可以做的事情。這本《攝影啊再見》，已經讓我帶著攝影走到盡頭了嗎？真的讓我把攝影解體了嗎？這樣思考著的只有我一個人，從實際面或客觀面來說又是怎樣呢？我終究沒有得到答案。或許這樣根本並沒有把攝影解體，卻在某種意義上把自己解體了，不是嗎？所以，實際上的我也變

82

得不能像以前「啪！啪！」不斷地拍照，我感到無論做什麼都沒有意義。

這本攝影集，我不想以藝術或某種表現的方式去完成，結果卻把攝影和我的肉體分開了，只留下我自己在那裡。我也不再想為這本攝影集定下什麼論點。這種感覺，不是失敗感或徒勞感，只是完完全全的空虛感罷了。在那之前，大概一九六七年的時候，我向中平借了傑克・凱魯亞克（Jack Kerouac）的《在路上》（On the Road），或許受那本書的影響，我開始拍攝國道的景象。

三橋　您作品中唯一指出的場所就是「路上」，您自己的書中也曾這麼提到。一種自我放逐般卻不是徒勞無功，這樣的事情您是否親身體驗了呢？

森山　走到路上，並不是去尋找影像，而是企圖製造一種契機，相對於自己的攝影而言尋找一種真實的密碼。但是當時的我還沒有如此清楚的體認。後來，我生平第一次去了紐約，和橫尾忠則（Yokoo Tadanori）一起，就是要追求自己的下一步。

三橋　那之後，您出版了收錄您代表作之一的「三澤之犬」的攝影集《往某處的旅行》（何かへの旅）12，還有「櫻花」、「日本三景」、《遠野物語》的續篇等等，七〇年代您即顯現出往外出走的意向。

森山　是的。不是這裡，那就往另一個場所去，大概也不得不這麼做。但那時候，或許是思考上多少比較衰弱，也就是說出去旅行、在找尋什麼的那個自己，不管自己如何否定，還是帶有一些「浪漫主義」的成分。中平也這樣說：「森山，這時候你比較浪漫吧，你感到疲倦了，不是嗎？」因此，

我潛入日本鄉土的風土民情，拍攝些不可思議的東西，之後為了要完成那些不可思議的影像，在沖洗的時候故意過度曝光，對影像做相反的處理，結果只是在捏造這些影像罷了。我對這些過程起初感到有趣，但很快地我就感到這還不是我想要的，然後又回到不知所措的狀態，不斷地如此循環。

《攝影時代》 《hysteric》 《新宿》

三橋　進入八〇年代，在像您所說無法向前的時候，荒木経惟找您在《攝影時代》[13]連載。

森山　首先，在創刊號中我接受採訪，整個事情的來龍去脈還是因為主編末井昭（Suei Akira）把我找來。但是，就像前陣子為了《「攝影時代」的時代！》（《「写真時代」の時代！》）[14]接受飯澤耕太郎採訪時所說的，其實是荒木向末井提議把我放進雜誌裡的。

三橋　當時《攝影時代》這一本雜誌我認為真的是本色情雜誌，我記得連要藏在哪裡或是丟在哪裡都得再三斟酌，現在想起來還真後悔把它丟掉了呢（笑）。您的連載「東京」總是有我喜歡的文章，有時候不是您的文章，而是蘇珊・宋塔（Susan Sontag）的引用，有次讀完後無意間看到宋塔的書中印著她的照片，居然讓我感到非常的性感和迷人，這影像和文字之間的觀看已經完

是攝影論了。

森山　事實上，八〇年代泡沫經濟已經開始了，那是明星攝影家在流行服飾和廣告攝影領域中出盡鋒頭的時代。對您來說，又是個怎樣的時代呢？

就攝影這件事情來說，我對於流行服飾和廣告攝影完全沒有興趣。那個時候的《攝影時代》，很難得的非常暢銷，即使到現在那份能量還是存在。但是基本上，八〇年代是荒木的年代吧，簡單來說就是以過激的精力急速前進。我雖然從我隸屬的六〇、七〇年代的複雜脈絡中稍微抽離，但我的內在裡還是有一些無法釐清的部分，所以還是一如往常地焦慮。不管《光與影》（光と影）[15]、《東京》、《往仲治之旅》（仲治への旅）[16]，有時我也會改變連載的標題，內在卻非常慌亂。

三橋　我一向很喜愛您的標題，「製作美麗照片的方法」（美しい写真の作り方）的連載中，刊載了放大機、暗房遮光簾、顯影槽的照片，我當時充滿疑問：「為什麼這個人要拍這些東西呢？」標題多少有些弔詭的意思在其中。總之，那時候是想來覺得有趣的話就做了，心情上來說也稍微平靜了些。那段時間幾乎沒有和其他攝影家交往，精神上、生活上都回到最簡單的狀態。那幾年當中，每個月除了《攝影時代》的連載外也沒做什麼事，真的是好好地活著（笑）。

森山　之後，是您比較活躍的九〇年代，作品還有心境上有什麼改變嗎？

三橋　秋天要在巴黎展出[17]　的是從《Daido hysteric》系列[18]　到《新宿》[19]　的作品。九〇年代前半的攝

I

4

影集中，《Daido hysteric》是最有名的，總共製作了三本大開本的攝影集，集結從拍攝新宿開始，以攝影集為前提所拍攝的所有作品。《Daido hysteric》集結我所有作品，我也終於可以把過去堅持的美學、情緒，還有其他那些煩擾我的東西切割開來。當然要完全切斷是不可能的，但終於聲清「攝影是複寫」這個想法，並且把這個想法合理地轉化為書本的形態。攝影是複寫，所有的攝影都是世界的斷片——我經常不知不覺就把事情簡化，這一定是因為對我來說，所有事情都應該像是題目或是假設一般。這樣的話，那些斷片的東西也終於可以單純以斷片的狀態展開。

三橋　理解的人也增加了吧。

森山　是吧，雖然對於自己的攝影還是無法放開，但在我心中某處，有想要單獨和攝影冷酷相對的欲望，在拍《hysteric》的時候，我曾經一度拒絕製作攝影集，但試探性地詢問負責的工作人員，能否做成四百頁的攝影集呢？我一問之下對方立刻答應，如此一來我也得說到做到了。當然攝影不是數量多寡的問題，但無論當時或現在，在我的想法中，龐大的頁數更能夠把外在世界的混沌組織起來。

三橋　從那之後到去年（二〇〇二年）所拍攝完成的攝影集《新宿》，是一本更為厚重的攝影集。

森山　就如我剛才所說，雖然我認為攝影不能以數量來衡量，但就街頭攝影家的我來說，頁數越多，

把那些被稱為攝影的無數斷片以一本攝影集的形式組織，構成另一個現實，對我而言這是最基本的原則，並且也終於成為我多少可以完成的事。

往仲治之旅

Artificial Underwater Flower, 1990

森山　我越可以完成自我思考方向的實驗。所以《新宿》要做到六百頁，這在最初就決定了。

三橋　這次在島根的展覽大約要展出四百件作品。

森山　這是國內外最大的一次展覽，絹印的大作品也隔了數十年之後展出。雖說是巡迴展，但是之後的釧路、川崎無法展到四百件作品。

三橋　最後，我聽說您要製作夏威夷攝影集。

森山　那本來是我的玩笑話，但被大家講著講著我自己都要當真了（笑）。

三橋　可以寫出來嗎？

森山　沒關係啦，其實。反正都打算要拍了，像熱海一樣的夏威夷。

三橋　值得期待嗎？（笑）

森山　夏威夷是我相當喜歡的地方，我自己也很期待（笑）。

攝影集《PLATFORM》[20] 所收錄的評論『森山大道，暗房的路上』（森山大道，暗室の路上）中，清水穰寫著：「森山大道的攝影和著作，已經把他的攝影和攝影論講完了，我可以做的大概只有把那些一定的順序重新排列組合。」森山對於攝影的思考，已呈現在森山細心編輯出版的多數著作中。也就是說，當我們被森山大道的影像所吸引而要觸碰到攝影本質的時候，他的那些著作毫不遲疑地將我們導入事情的核心。但是，為什麼至今這麼多同時代的攝影家和攝影

論，都拒絕走向事情的核心呢？這個問題，對於同為攝影家的我而言，也正是我所要探尋的，而這次的訪談正是在這個意識下進行的。

中平卓馬曾經說過：「世上沒有帶著悲哀表情的貓圖鑑。」現在這句話仍凍結在森山的耳朵深處，仍搔動著他對攝影的思考。一拍、再拍也拍不盡的龐大世界斷片，和只要活著就會繼續拍照的生命，當兩者交會的那一瞬間，我相信森山將會按下他的快門，因為那是他發現真正真實的唯一手段。

關於題目

這個題目引用自森山大道《犬的記憶 終章》【朝日新聞社，一九九八年】中所收錄的「國道」，來自借給森山那本傑克‧凱魯亞克的《在路上》的中平卓馬的一段話。「他們的流浪絕對不是徒勞無功的。或許就結果來說是，實際上他們持續流浪的目標是世界萬物，也就是以我們自身的破碎性，不停地走動直到天涯海角。」

（出自《美術手帖》二〇〇三年四月號，美術出版社）

三橋純（Mituhashi Jun）

一九六七年，日本東京都生，攝影家，橫濱美術短期大學副教授。

展覽經歷包括「Iam 飯田和奈 × 三橋純展」、「NEVERLIGHT」等。

註

1 岩宮攝影。在日本關西地區極富盛名的岩宮武二的攝影工作室，後來成名的井上青龍是岩宮的得意門生，也是森山的前輩。

2 島根縣立美術館的展覽圖錄所收錄的「在過去和未來的之間」（過去〔きのう〕と未来〔あす〕のあいだで）。

3 細江英公代表攝影集之一。強烈對比的黑白攝影影響了森山的風格。

4 森山大道《日本劇場寫真帖》，室町書房，一九六八年。

5 プロヴォーク，英文 PROVOKE，挑釁之意，由多木浩二、中平卓馬、高梨豐、岡田隆彥在一九六八年設立的攝影同人雜誌，森山大道從第二期起參加，該雜誌於一九七○年三月解散。

6 中平卓馬《為了該有的語言》，風土社，一九七○年。

7 一九六八年十月二十一日的新宿騷亂事件。當日為國際反戰日，反日共系全學連占據新宿車站，進行放火等激烈示威運動，共有七百三十四人被捕。

8 多木浩二『眼和所謂的眼』，為收錄於由天野道映、岡田、高梨、多木、中平、森山所共同著作《先把正確的世界丟棄吧》【田畑書店，一九七○年】的短文。

9 參考註 8。

10 中平卓馬《為何是植物圖鑑》，晶文社，一九七三年。

11 森山大道《攝影啊再見》，攝影評論社，一九七二年。

12 《往某處的旅行》系列主要收入在森山大道《獵人》（狩人）【中央公論社，一九七二年】。

13 《攝影時代》【白夜書房】，是一九八一年創刊的雙月刊，一九八四年七月號開始改為月刊，一九八八年四月號停刊。之後曾以《攝影世界》再發行，但也在一九八九年八月號停刊。

14 飯澤耕太郎《「攝影時代」的時代！》，白水社，二〇〇二年。

15 森山大道《光與影》，冬樹社，一九八二年。

16 森山大道《往仲治之旅》，蒼穹舍，一九八四年。

17 巴黎的卡地亞現代美術財團（Fondation Cartier pour l'art Contemporain），於二〇〇二年十月開展（之後，展示內容變更）。

18 Hysteric Glamour 所出版的三本森山大道攝影集。《Daido hysteric no.4》（一九九三年）、《Daido hysteric no.6》（一九九四年）、《Osaka Daido hysteric no.8》（一九九七年）。

19 森山大道《新宿》，月曜社，二〇〇二年，獲得二〇〇二年每日藝術獎。

20 森山大道《PLATFORM》，Daiwa Radiator Factory／Taka Ishii Gallery，二〇〇二年。

瞄準是攝影的起點，實現表層世界的完全複製

採訪者・文　竹內萬里子

不是節奏、不是自我表現、不是紀實。一個將攝影徹底表面化的激進攝影家森山大道。自一九六〇年代發表作品以來，無論在與中平卓馬 1 組成的《挑釁》 2 中所發表的作品，或是《日本劇場寫真帖》 3 、《攝影啊再見》 4 、《Daido hysteric》 5 等攝影集，森山大道的姿態以各種形式呈現，但是他面對攝影的態度始終貫徹如一。被視作其影像特徵的「粗劣・搖晃・失焦」，是唯有追求攝影徹底表面化的森山大道才能孕育出的風格。

一九九〇年後半開始，森山大道的四周和活動突然活躍起來，不但美國及日本舉辦了森山大規模巡迴回顧展，記錄森山的紀錄片上映、巴黎的回顧展，然後今年（二〇〇三年）冬天將出版攝影全集。到底是什麼力量支撐了他特立獨行的攝影？在此次深入的訪談我們來傾聽他的想法。

竹內萬里子　在成為攝影創作者之前您曾從事平面設計師的工作，在看您的攝影時，這其實是一個非常重要的事情，您甚至說過攝影就是圖片（graphic）這樣的話[6]。「圖片」這個字，是否帶有「徹底的表面」的意義？

森山大道　是的，我希望攝影可以徹底的表面化。至今，我以各種方法、方向創作攝影，我不斷對自己說，攝影不更加表面化就無法存在，這對我的攝影而言是永遠的假設。我不在乎什麼攝影的內在精神，所謂的攝影，就是表面吧，我甚至有乾脆把攝影變成像磁磚一樣的感覺。儘管這樣說，在內心的某處似乎又存在著背叛這個想法的自己，我所認為的攝影形象突然又變成像演歌一般。但是，再進一步思考的話，那個演歌式的攝影又只是描繪演歌的磁磚畫中的一張罷了。也就是說，我終究還是想把所有影像在同一平面上攤開。若說影像有價值，我要讓所有價值平等。

竹內　您曾經這樣寫道：「把聶普斯攝影的真實和新聞攝影的真實，兩者以瞬間思考。」[7]　就是指同樣的事情吧。而您最為知名的粗劣粒子的作品特徵，不就是為了讓攝影成為圖片的、達到徹底表面的而走出的一個方法嗎？

森山　或許是這樣。所謂的粒子，如果把它逐漸擴大，不是會變成不可思議的圖樣嗎？我很喜歡那樣的感覺，徹底平面的。那樣從一種微觀開始到宏觀，各式各樣的圖樣接續湧現，然後加以組合，是我所憧憬的。也就是說，我希望我的快照作品能夠以那樣的編碼存在。

Daido Moriyama　写真を語る

竹內：一九六〇年代您首先受到的巨大衝擊是，威廉・克萊因（William Klein）的攝影集《紐約》（New York）8。克萊因的作品的確是圖片式的，您也曾從這一點指出克萊因和羅伯特・法蘭克（Robert Frank）的攝影完全不同，您認為兩者之間有什麼差異呢？

森山：若說克萊因，無論是街頭、物件、人物，外在世界的所有一切都被他以鏡頭壓縮，但是法蘭克的攝影帶著更為心理的層次，他並沒有把世界壓縮，總會在什麼地方表現出他的情緒。這樣的攝影有它的優點，法蘭克就是因為有這樣的地方，觀看者才會不自覺地把感情移入。但是面對克萊因的攝影，觀看者就無法同樣把感情移入。

比如說，克萊因「啪！啪！」地以鏡頭將紐約街頭壓縮後，就將它置之不顧，所以觀看克萊因的作品時絲毫不會有任何心理層面的波動。這一點給了我一記重擊。

竹內：之後，一九六七年，您看到安迪・沃荷 9 的圖錄，也受到了巨大的衝擊。

森山：對。我以我的方法看了很多藝術，即使到了現今，我認為最偉大的作品還是沃荷的絹印「花」（Flower），比任何藝術家的作品都偉大。雖然我喜歡的藝術家不少，但是「花」真的是一等一了不起的作品，因為那已經是徹徹底底的平面化，是平面化的極致。總之，「花」對我來說和沃荷其他作品是稍有不同的，其他絹印作品當然也都很精采，但說到底「花」反而是一件內斂的作品。

另一方面，「意外」（accident）系列也讓我非常震驚。對我而言，甚至可以說沃荷所有的

竹內：絹印作品，幾乎都具有攝影的本質。最初，看到瑞典出版的沃荷個展圖錄的瞬間，我直接感受到：「啊！沃荷的作品就是攝影！」那是我看克萊因、或阿特傑 10、或是東松照明 11 都沒有的感受。對我來說，我甚至感受到那才是我生平第一次看到攝影。這就是我對沃荷作品的感觸。

森山：因為沃荷將事物複寫、反覆、量產。之後您的創作方法，就是截取了沃荷的方法嗎？

竹內：對，你現在說的（複寫、反覆、量產）全部，正是攝影的本質。可惜我無法達到量產，但至少這些我都思考過。說到底，攝影的魅力就在這裡，真的。

森山：然後，您用您自己的方法最大限度地實現了攝影的魅力。一九九〇年代以龐大數量著稱的《Daido hysteric》系列，就可以如此來看待吧？

竹內：的確，在內心某處，那系列我認為似乎更接近了。當然，攝影最終不是數量的問題，但是數量卻具有決定性的質。因為若說是磁磚畫，如果沒有大量磁磚拼貼不就看不到風景全貌了？儘管《Daido hysteric》攝影集是否已將我的思考磁磚化，我還並不清楚。應該還沒、還沒吧。

森山：在您把攝影徹底的表面當作目標的同時，您對於日本的、或者是情緒的元素，似乎盡全力要將它們剔除在您的攝影之外。

竹內：是的，一旦放鬆的話，我的攝影就變成情緒化的東西。

森山：因此，您故意在它們成為攝影之前便將它們去除掉？

← 下頁 Daido hysteric
Daido hysteric no.8 · Osaka, 1997

Daido Moriyama　写真を語る

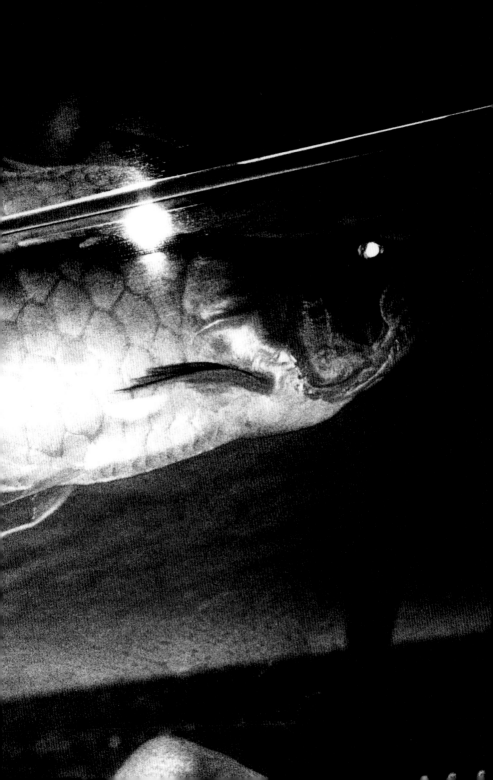

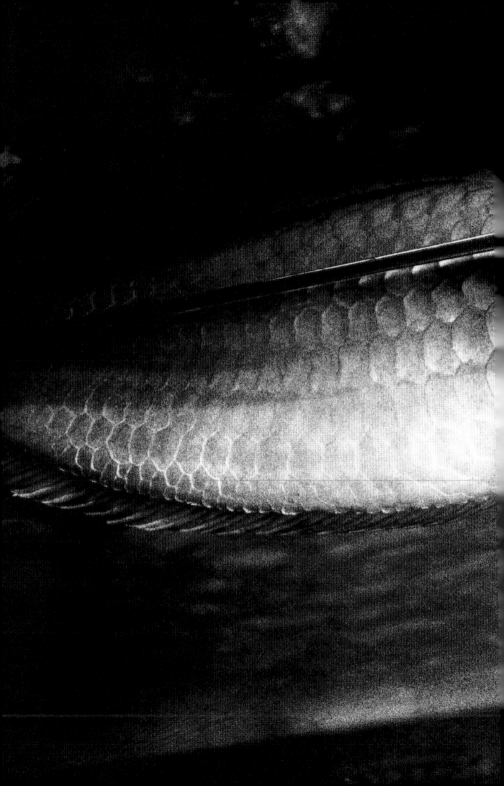

森山　對。或許是這樣。對於情緒性的作品，真要拍的話要多少我都可以拍出來，但是我不希望往那個方向走。相反的，我體內存在著沃荷的精神。沃荷的創作，說穿了，不是什麼意義都沒有嗎？這樣的沃荷真的非常厲害。

竹內　若說我攝影中偷偷隱藏著什麼情緒，啊，或許就是所有的情緒都一樣平坦吧。和您攝影中「圖片的」同等重要的關鍵字，應該就是一九八〇年代之後，在您的文章頻繁出現的「記憶」這個字，您甚至寫過：「光＝記憶＝攝影＝歷史＝自己。」12 您從何時開始如此思考記憶這件事呢？

森山　記憶對於攝影是重要的密碼，和記錄性一樣重要。在我持續攝影的過程中，我當然更加意識到記憶。攝影所拍攝下的是攝影家個人的記憶，但對觀者而言，他們看到的不只是攝影家的記憶，還加上觀者自身的記憶相互融合起來。也就是說，任何一張照片，都包含了無數的記憶。

竹內　換句話說，無論我是否意識到，都會被無數的記憶所捲入？

森山　是的。所謂記憶的構造和攝影的構造是相同的。儘管是別人的記憶，不也常常有可以用自己的記憶替換的時候嗎？所以所謂的記憶，並不只是個人經驗的記憶而已；攝影，也並不只是攝影者的世界。所以，一張照片不是只有那個影像，而是包涵著至今無數的世界的時間，及其記憶。

竹內　是不是因為您自覺到攝影以如此的形式和記憶連結，而讓您從一時的創作瓶頸13中跳脫出來？

森山　或許正是如此。人類，總是攬著在自己眼前卻不知意義何在的目標而活，但若沒有那個目標，不是又會感到無所適從嗎？然後，不是也只好繼續摸索著活下去嗎？而目標，也可以換作是欲望吧。對我而言，那個目標，可以是記憶、是記錄、也可以是光和影，無論是什麼其實都是相同的，都只是每個時候自己內心的想法罷了。

竹內　對您而言，您曾說攝影和暗房同等重要，那麼暗房作業和拍照行為兩者如何分別和記憶相關聯起來呢？

森山　在暗房中，相紙曝光後放入顯影液中，影像就會一點一點地顯現在相紙表面，那時候，各種記憶突然從顯影液中浮現。也就是說自己拍攝到的影像、自己沒有發覺到的記憶、以及潛伏在外界的記憶的碎片，都在暗房中一齊湧現、互相感應，甚至在逐漸清晰的粒子中也隱藏著記憶。

大部分是生理的感覺，體內的細胞也會在那時候騷動起來。

拍照的時候又是另一種不同感覺。面對著外界，全身的細胞都騷動了起來，像全都變成搶著碰觸外界的觸角。攝影現場中也存在著記憶，還有那無盡的街道裡也充滿了記憶。

攝影既是徹底的表面，也充滿了記憶，真的是非常具有魅力的想法，好像某種救贖一樣。

竹內　我也這麼覺得，如果有什麼不被救贖的話……

森山　您為什麼一定要到那樣境界，又為什麼要繼續攝影呢？

竹內　我自己也不清楚。我啊，看起來像是因為非常非常喜歡攝影所以才攝影的人。其實，我根本不

是真的喜歡攝影，難以置信吧。我倒是想反問那些「很喜歡攝影的人，攝影真的那麼有趣嗎？但

我也沒有想要作畫，其他事情也只要沾一下邊就感到厭煩了。所以只好拍照片，就是這樣而已。

將一台隨身小相機放在牛仔褲口袋裡，然後到外面去，這樣就夠了，真的。基本上一直拿著相

機，看到任何我感到興趣的東西，總之就先拍下來，主題啊觀念啊怎樣都可以，就只是這樣罷

了。因為，只要向外面跨出一步，街上就充滿了藝術，人、物、車、全部的全部。只有一點，

我無法真正和攝影說再見的原因是，因為黑白攝影世界是無可救藥的性感。

（出自《Studio Voices》二〇〇五年五月號，INFAS〔インファス〕）

竹內萬里子（Takeuchi Mariko）

一九七二年，日本東京都生，攝影評論家。

合著有《牛津攝影手冊》（The Oxford Companion to the Photograph）【牛津大學出版（Oxford University Press）】、《日

本的攝影家101》（日本の写真家101）【新書館】、《「明室」的祕密》（「明るい部屋」の祕密）【青弓社】等。

註

1 一九三八年生，一九六四年擔任《現代之眼》編輯時和森山大道結識，隔年轉為攝影創作者。一九七○年，出版《為了該有的語言》【風土社】。一九七三年，出版《為何是植物圖鑑》【晶文社】。一九七七年，突然昏迷而喪失部分記憶，之後又盡其全力繼續攝影。二○○三年於橫濱美術館舉辦「原點回歸──橫濱」個展。

2 一九六八年十一月，由中平卓馬、高梨豐、多木浩二、岡田隆彥創刊。副標題為「為了思想的挑釁的資料」（思考のための挑発的資料）。森山大道於第二期開始加入。一九六九年第三期起休刊，一九七○年出版合著的《先把正確的世界丟棄吧》【田畑書店】後解散。日後帶給日本攝影界深遠影響。

3 一九六七年，森山大道在《相機每日》發表一系列演員作品，獲得日本攝影批評家協會新人獎。雖然得獎，但森山對獲得評價的鄉土性和庶民性不能理解。一九六八年森山以此出版了第一本攝影集。

4 一九七二年，因為《挑釁》解散後的失落感，而以肖像或電視畫面的複製、將放空快門所拍下的底片剪下等的影像，製作了嘗試徹底解體攝影的攝影集。森山在《犬的記憶》【朝日新聞社，一九八四年】提到，「這是我一個人的『挑釁』」。

5 《Daido hysteric》為流行品牌 Hysteric Glamour 的綿谷修（Wataya Osamu）所策劃出版的攝影集，共有《Daido hysteric no.4》（一九九三年）、《Daido hysteric no.6》（一九九四年）、《Osaka Daido hysteric no.8》（一九九七年）三本。

6 「森山大道訪談」（《Studio Voices》一九九九年九月號，INFAS）。

7 「八月二日山之上飯店（對談）中平卓馬＋森山大道」（《攝影啊再見》攝影評論社，一九七二年）。

8 一九二八年紐約出生的克萊因於一九五六年出版的攝影集，以粗糙、挑戰的風格拍攝紐約日常景象，對於日後的攝影家影響深遠。一九五九年至一九六四年間出版了《羅馬》、《莫斯科》、《東京》等攝影集。

9 一九二八年生，著名的普普藝術家。一九六〇年代開始，以絹印製作康寶濃湯罐和可口可樂玻璃瓶圖樣的作品，組織「工廠」以工業生產意識來製作藝術品。

10 尤金・阿特傑（Eugène Atget，一八五七—一九二七），拍攝巴黎和周邊街道三十年，共留下約八千張玻璃乾版攝影的攝影家，是近代攝影的先驅者。

11 一九三〇年生。一九七五年出版《太陽的鉛筆》（太陽の鉛筆）【每日新聞社】，一九六二年，森山大道在 VIVO 共同事務所中偷看到東松照明的攝影印樣而大受衝擊。二〇一二年過世。

12 「後記」，前文提之《犬的記憶》。

13 森山大道在《攝影啊再見》提出攝影極限後，一九七〇年代卻因盟友中平卓馬的昏迷，以及曾提攜他的《相機每日》編輯山岸章二過世，曾一度依賴安眠藥度日，無法拍照。

I

5

攝影家共同的「路上」視野

—— 聽說，您小時候不是對攝影而是對繪畫有興趣。

森山大道　從小時候開始我就對繪畫有興趣，也曾經想過成為一名畫家。從竹久夢二（Takehisa Yumeji）的畫冊開始，十五歲以後便每個月閱讀《美術手帖》。當時，要獲得最新情報、了解畫家的新作和動態的話，除了《美術手帖》外沒有其他雜誌了。《美術手帖》給了我很多刺激。

—— 您喜歡哪些藝術家呢？

森山　我喜歡繪畫，對法國懷有無比的憧憬，那是一定的。巴黎派（École de Paris）的氛圍深深吸引了我，無論是尤特里羅（Maurice Utrillo），還是莫迪里亞尼（Amedeo Modigliani），那個時代藝術家的生活態度和作品都讓我有強烈的感應。我也同樣喜歡佐伯祐三（Saeki Yuzo）和岡本太郎（Okamoto Taro），或是東鄉青兒（Togo Seiji）在開始畫美人圖之前的街頭藝人（Saltimbanque）

時期。但對我而言，與其說喜歡特定幾個藝術家的作品，在每個階段我喜歡的作品都一直在改變。我對於小說的喜好也是如此。

森山

—— 小說也是從小時候開始喜歡的嗎？

我對學校的課業完全沒有興趣，但手上只要拿到小說就立刻閱讀起來。我父親在大阪的人壽保險公司工作，父母親兩人都是喜歡讀書的人，我們訂閱了《新潮》、《美術手帖》、《生活手帖》（暮らしの手帖）這些雜誌，也閱讀詩歌和俳句的文學雜誌。父親的書架上總是整齊排滿各種文藝書籍，我經常隨手抽出來閱讀。

我對高田保（Takata Mamoru）的《閒散一葫蘆》（ブラリひょうたん）和谷崎潤一郎的《貓與庄造與兩個女人》（猫と庄造と二人のおんな）記憶深刻，但是因為當時年紀小，對書中內容完全不能理解。中學的時候，租書店突然如雨後春筍般開業，我幾乎每天都泡在裡面，那時候看了吉川英治（Yoshigawa Eiji）的小說，還有大林清（Obayashi Kiyoshi）、丹羽文雄（Niwa Fumio）、井上友一郎（Inoue Tomoichiro）、田村泰次郎（Tamura Taijiro）等人帶有一點言情小說味道的東西，男女之間的愛情小說也讀了不少。我母親經常罵我，學校的書不讀光讀這些小說（笑）。

森山

—— 是不是有種「那是大人世界的入口」的感覺呢？

是的，或許我有些早熟吧。不，與其說是早熟，也許是好奇。我並不完全了解書裡的內容，而是從字裡行間窺視大人的世界，那種興奮的感覺至今我還記得。

I

6

您讀了其他哪些作家的作品呢？

森山

中學時，幾乎看完所有堀辰雄（Hori Tatsuo）的作品，沉迷閱讀一個小說家的著作，堀辰雄是第一個。就像和繪畫無關但對法國和巴黎抱有憧憬一般，堀辰雄小說中洋溢著羅曼蒂克和現代西歐風情讓我深深著迷，從《雞肉料理》（鳥料理）一樣的散文詩，到《美麗村莊》（美しい村）、《菜穗子》、《起風了》（風立ちぬ）等全都讀過了。《美麗村莊》我不知讀了多少遍，儘管只是高原裡一處療養所的故事也讓我心情雀躍。明明身處擁擠混亂的大阪，卻任性地對從未去過的輕井澤憧憬起來（笑）。

原本我應該會永遠沉浸在堀辰雄的世界，但是十五歲以後，卻突然著迷於井上靖（Inoue Yasushi）、松本清張（Matsumoto Seichou）的作品。我到現在還很喜歡松本清張，每隔幾年就會回頭閱讀他的著作，其中《點和線》（点と線）帶給我很大的刺激。年輕時的我對於社會一點也不理解，我卻清楚記得張所描寫社會和人間中帶著腥膻味的真實。以社會的黑暗面做為背景，細膩描寫人性的脆弱，其中還包含男女關係，都是吸引我的地方。

或許突然有些離題，但我很喜歡車站的氣氛。我經常蹺課又沒有朋友，一個人把大阪車站和神戶車站當作自己的遊樂場，就在我對車站的平凡瑣事不覺厭煩而在車站徘徊的時候，松本清張的世界就活生生地在我眼前展開。後來到東京擔任細江英公老師的助手時，曾經有一段無家可歸、每晚住在大久保便宜旅店裡的日子，在那些蜷臥在老舊床鋪無法入睡的夜晚，還是讀起了

124

松本清張的小說。如此一來，周遭的人們都像變成小說裡的主人翁一般……和堀辰雄的世界完全相反的，清張的作品將人性的脆弱，以及日本風景、地方情景，在讀者眼前浮起一般歷歷顯映了出來。

對我而言，介於堀辰雄和松本清張之間的世界，就是三島由紀夫（Mishima Yukio）的小說，不論是《潮騷》、《金閣寺》、《美德的徘徊》（美德のよろめき），只要新書一出版我便去買，後來細江老師拍攝以三島先生為模特兒的《薔薇刑》時，我以助手身分參與全程製作，也和三島先生見過面，至今我對這段經歷仍滿懷感激。三島先生對我穿過的毛衣像小孩一般想要的情景，是我珍惜的一段記憶。

是哪一本書開啟您的攝影之眼呢？

我還在大阪工藝高中唸書時，從朋友那裡借來了的羅伯特·卡帕（Robert Capa）的《失焦》（ちょっとピンぼけ），那是我第一次閱讀攝影的書籍，但當時的我對攝影還完全沒有興趣。只是知道原來世界上有一種叫做攝影家的人啊，知道了這一點後而感到一些新鮮罷了。

真正開啟我對攝影興趣的書，還是克萊因的攝影集《紐約》。當時我覺得克萊因的攝影真酷，也對攝影究竟是什麼產生了興趣。看到東松照明的《〈11時02分〉NAGASAKI》時也受到衝擊，但那是稍後的事了。

一九六四年《攝影藝術》（フォトアート）創刊，在這前後您閱讀了哪些書籍呢？

I

6

森山　當時我是細江老師的助手，閒暇時什麼書都讀，例如開高健（Kaiko Takeshi）的作品，《夏之闇》（夏の闇）這本書我非常喜歡。另外，透過朋友的介紹，讀了風格稍微不同的山本周五郎（Yamamoto Shugoro）的《虛空遍歷》。我對山本周五郎原本不感興趣，但讀了之後發現非常有趣，也因此讀了他其他著作如《樅木挺立時》（樅ノ木は残った）、《青舢板物語》（青べか物語）、《寒》（さぶ），沉迷於山本周五郎的作品持續了一段時間。

但是留到最後的是太宰治（Dazai Osamu），現在每隔三、四年我還是會回頭將他的作品再看一遍，我特別喜歡《女生徒》、《蟋蟀》（きりぎりす）這些以女生的口吻寫下的小說。不但內容有趣，並且在流利的口語中，遣詞用句的精準也深深吸引了我。

其他至今還會重讀的，包括西東三鬼（Saito Sanki）的《神戶》、《續神戶》，艾瑞克・賀佛爾（Eric Hoffer）的《波止場日記》（Working and thinking on the Waterfront: a Journal, June 1958-May 1959），伊利亞斯・卡內提（Elias Canetti）的《聆聽馬拉喀什》（マラケシュの声）這些作品吧。

全都是某種以流浪為主題的作品。

森山　對的，人不是都會喜歡那些不得不去流浪的人嗎？因為他們總有股瘋狂的氣息。雖然《波止場日記》的賀佛爾並不算瘋狂，賀佛爾白天付出肉體勞動，晚上就靜靜地寫下他對於哲學的探討，《波止場日記》是一本如此值得一讀的好書。

朋友中平卓馬推薦的書，是凱魯亞克的《在路上》，主角索爾・帕拉代斯是以凱魯亞克本人做

為藍本，書中帕拉代斯乘車於美洲大陸流浪，途中的心情和所見所聞的無數斷片以拼貼的方法寫成。最初我並不感到有趣，但在閱讀當中我意識到這不是一本描寫旅途的小說，那些持續在路上擦身而過的視野，不是和攝影家的眼睛相近嗎？就像是我的街頭快照，在路上疾走時視野瞬間突然飛展開來的感覺，不是和攝影集中《獵人》、《路上》，就是被這本書所激發的。

森山 —— 您喜歡美國當代小說嗎？

威廉・福克納（William Faulkner）的《八月之光》（Light in August）、享利・米勒（Henry Miller）、沙林傑（J. D. Salinger），有段時間我閱讀他們的作品，這並不單純因為我對福克納所描寫的美國南方風景有興趣，我其實還是比較喜歡紐約，就像是詹姆斯・鮑德溫（James Arthur Baldwin）的《另一個國家》（Another Country）所描寫的紐約的氣味，另外我也很被楚門・卡波提（Truman Capote）的世界吸引，當然還有沃荷的紐約。音樂的話，比起搖滾樂，我更喜歡蓋希文（George Gershwin）的那種爵士。

森山 —— 一九六〇年代到七〇年代間，也就是日本所謂的「政治的季節」，您也閱讀以吉本隆明（Yoshimoto Takaaki）為首的思想系作家的書嗎？

那部分的著作我大多沒有接觸，大概就是曾經讀過幾本吉本隆明的程度吧。我對這樣的書沒有興趣，對我而言無法聚焦。我是只對人活生生的那種腥味，或世俗的東西感興趣。《個人的體驗》、《飼育》這些初期的東西我有所涉獵，後來的作品就沒有了……戰後作家裡，

我喜歡大岡昇平（Ooka Shohei）、梅崎春生（Umezaki Haruo）、《逆杉》、《花影》都是非常好的文章。後者雖是酒館小說，但就散文的標準來說真是一篇逸品。

要說毫不做作的文字真實感，內田百閒（Uchida Hyaken）的作品也是極品，以《阿房列車》為首，他所有的作品我幾乎都讀過了，單一句子的精采，算起來只有內田百閒能達到這種極致。沒有錢很麻煩，那些讓人想哭訴的事情他都一一寫下來了，但如果文章缺乏力量的話內田百閒的世界就不足以成立。像《冥途》這樣的幻想作品也是如此，它和甜美的羅曼史完全不一樣，而且完全不使用難解的文字，加上其中包含的詭異感，幾乎創造出了完美的文章世界。

之後的作家，我喜歡野坂昭如（Nosaka Akiyuki），他是作品中包含著生活方式的好作家，其他還有田中小實昌（Tanaka Komimasa）、深澤七郎（Hukazawa Shitiro）、色川武大（Irokawa Takehiro）也都非常非常有趣，他們每個人雖然都是個性很強烈的人，但表面上卻讓人看到平靜書寫的一面，我覺得這樣真的很酷。

有哪位作家和您私下是朋友嗎？

我經常在黃金街遇到田中小實昌，但並沒有和他交談過。內田百閒我也一度看過他本人，但在巧遇的情況下交談還挺奇怪的。

若說作家朋友，寺山修司是第一位也是最後一位吧。寺山在《俳句》雜誌進行連載而希望由我來拍照是我們結識的原因，寺山在各個領域都很活躍，但我認為他最傑出的還是短歌創作。他

森
山

130

在用字和修辭上是個天才，而在日常生活中他簡單的一段話也能讓人驚嘆不已。寺山說話時無論是直接或間接，向來都非常精準。當我對攝影有煩惱時，他突然對我說：「你用攝影燃燒著什麼呢？」這句話真讓我心頭一驚。雖說作家都很敏銳，而寺山尤其是個特別敏銳的人。我因寺山的推薦而閱讀的書相當多，包括納爾遜・艾格林（Nelson Algren）的《早晨不再來》（Never Come Morning）等等。

森山｜您曾經在布宜諾斯艾利斯製作過攝影集，經常一邊旅行一邊拍照，這個時候您會帶著怎樣的書去呢？

那時候大概都會帶著永井荷風的《斷腸亭日記》，挑選著章節讀，或者是太宰治、谷崎潤一郎的作品。雖然不知道有沒有機會讀，但總會帶著兩、三本文庫本去。就我的情況而言，通常不會旅行太久。

｜您說您因為凱魯亞克的《在路上》的刺激而拍了些作品，您認為小說和攝影有沒有相近之處呢？還是完全的不同呢？

森山｜我想這兩者有決定性的不同。閱讀小說的時候，雖說理所當然會在你心頭浮起一個非常寫實的場景，但是小說只有這樣的話還是不夠。沒有支持文字的現實和閱讀者的想像力，小說便無法成立。但是攝影，想像力因為一種突然的相遇而被刺激，並且立刻在那個現場以觀看者本身的意識取而代之，到最後就是帶有大量外界碎片的真實。這樣影像的真實，和文字的真實是完全

不同的，但也正因為不同，所以極其有趣。

以前，在攝影出現低潮的時候，曾經有認識的小說雜誌編輯建議我寫小說，這種傻事我還真的認真考慮過。當時大約有半年時間都在想著這個，結果還是寫不出來。那時候的我還不理解，真正使用文字的人的厲害之處。

森山 ｜

您自己也從自傳式的攝影論《犬的記憶》開始，寫過好幾本書了。您本身閱讀攝影論述嗎？

蘇珊・宋塔的《論攝影》等。我的確讀過幾本攝影論述，其中有我可以理解的部分，也有身為攝影家的我無法認同的部分，我以這樣的態度閱讀，並沒有得到特別的啟發。

若說讓我深受刺激的攝影論，應該是中平卓馬的《為何是植物圖鑑》吧，那是攝影論和攝影家論的經典。還有多木浩二寫羅柏・梅普索普（Robert Mapplethorpe）的《攝影的誘惑》（写真の誘惑），我和多木曾經一起做過《挑釁》，他所寫的東西很多我都拜讀過，《攝影的誘惑》是其中最優美的一篇文章，多木所寫的東西大多不是那麼理論，而是非常有情調的文章。總之，對於單單一張照片也可以寫下這麼多的感受，我非常佩服。

對我而言，比起正面切入的攝影論，我認為攝影家或藝術家以自己感受所寫下的文章更有趣。

就像沃荷的日記，不論讀了多少遍，還是那麼有趣。

以攝影作夢──攝影文集《遠野物語》文庫本出版

從一九六四年出道以來，至今已發表超過六千件作品的攝影家森山大道，他的創作軌跡直接勾勒出一段豐富的攝影史。《日本劇場寫真帖》、《攝影啊再見》、《光與影》、《Daido hysteric》、《新宿》，森山大道在出版攝影集的同時，不斷追問「攝影究竟是什麼」，甚至否定自己過去的攝影，而獲得新的攝影表現。這樣的森山大道，在一九七〇年後半受到民俗學學者柳田國男（Yanagita Kunio）的邀請，拍攝製作了一本對日本人來說保留了日本街道原始風貌的岩手縣遠野的攝影集《遠野物語》【朝日Sonorama〔朝日ソノラマ〕】。

在一九七二年發表《攝影啊再見》之後，到一九八二年出版《光與影》之間，森山大道歷經了「混亂、嘗試錯誤的時期」，而《遠野物語》便是在這時期的中間點所發表的。三十一年後，

136

《遠野物語》加入當時未發表的影像，由光文社以文庫本再出版。藉此次出版機會，編輯和森山大道進行了一次對話。（編輯部）

經過了三十年——喚醒拍攝當時的心情

—— 您過去發表的攝影集近年來陸續「復刊」，若從前年（二〇〇五年）回顧起，有《給聖盧德瓦的信》（サン・ルゥへの手紙）【河出書房新社】、《啊！荒野》（あ、荒野）【和寺山修司合著，PARCO出版】、《攝影啊再見》（Power Shovel）、《新宿＋》【月曜社】，到這次的《遠野物語》。對您而言，將過去的作品重新呈現給世人，具有什麼樣的意義呢？

森山　《新宿》是比較不一樣的，但是像《攝影啊再見》、《遠野物語》，都是相當早期的作品。《遠野物語》是三十一年，《攝影啊再見》也已經三十五年了。我答應再出版的理由是希望現在的人，尤其是年輕人，也可以看到這些作品。也就是說，我的攝影集因為過去出版的發行量不大，即使在二手書店偶爾可以找到，但真要買價格卻貴得嚇人。對大多數人而言，或許聽過這些攝影集的書名，卻沒有機會看到裡面的作品。因此，我希望這些作品可以讓更多人，尤其是年輕人看到。當然，再出版的攝影集中也增加過去沒有發表的作品，但我心裡並不存在那種「過去的

作品」的想法。那些已經是相當久遠的事情了，比起過去，現在這個時代將如何看待我的作品，對我而言意義更為重大。

—— 《遠野物語》在相隔三十年之後，以新的形態被重新閱讀，您的感受如何？

森山 我通常不回頭看以前的作品，所以對我自己而言也是久遠了。如此一來，儘管是三十年前，拍照那時的感覺突然又復甦起來，這邊的這張照片當時是這樣拍的……等等，自己的狀態和場景的記憶都一一浮現。但是沒有任何懷念的感覺。

—— 是否感到按下快門的那一瞬間也復甦了呢？

森山 雖然不是所有的場景，但重新面對時，那拍攝的瞬間就彷彿像是昨天發生的一般真實。《遠野物語》原本是為了展覽所拍攝的系列，沖洗相片時突發奇想把兩張底片沖洗在同一張相片上，相紙中的黑色圍繞著兩格底片的影像，如此一來，呈現出的影像就像飄浮著的夢一般的感覺。這次以文庫本出版，因為開數比原來要小，所以將整體設定為遠遠窺視一場黑白夢境的光景，印刷上的濃度也比過去提高了。對我而言，這種感覺就像是用自己的攝影作夢一般，這是在其他攝影集沒有的感覺。

—— 這同時是一本攝影文集。雖然現在，攝影文集的形式很常見，但在當時是很新奇的。您為什麼特別加上文字呢？

森山 那是因為製作攝影集時，朝日 Sonorama 的工作人員希望能夠加上一些文字，最初的構想是編輯

和我的對談。但是對談完成後讀起來，卻又覺得以自己個人敘述的形式重新寫過，豈不更好？

最後就成為這樣的形式。

— 《朝日相機》的連載「意外」，每一回都由您親自撰寫短篇解說，但在《遠野物語》中應該是您第一次寫這麼長的文章吧，當時有怎樣的感受呢？

現在回頭去讀，雖然有「我也相當努力了」的感覺，但那個時候，卻有一半覺得害羞、另一半覺得麻煩呢（笑）。之後負責我的文集《犬的記憶》的編輯，朝日新聞社的丹野清和（Tanno Seiwa）曾經說了這樣的感言：「（如果針對攝影的思考）您在書中所說的幾乎把所有都說盡了。」聽後我就放心了。但是，寫的當時真是痛苦至極。

— 您將您對於攝影的意見濃縮成精采的文章，即使現在閱讀，也完全不會感覺陳舊。當時的評價如何呢？

森山 剛發表的時候，大家對於那些文章並沒有特別說什麼，因為那只是我個人細語般堆積出的文章，而不是嚴肅的攝影論，而且當時攝影家所寫的文章並不會像現在一樣被拿去認真評論。我的文章開始受到各式各樣的評論，是從《犬的記憶》開始，在《遠野物語》時沒有什麼印象。

如果用攝影集追尋您的軌跡，首先是一九六八年的《日本劇場寫真帖》，如果把這個視為您成為攝影家的穩固基礎，那麼一九七二年的《攝影啊再見》，就是總結到那時為止的創作、宣告一個時代的結束。《攝影啊再見》和同時發表的《獵人》，這兩本是您做為攝影家的「青春期」

的代表作品。至於「成熟期」的代表作品，就是一九八二年的《光與影》。如此說來，《遠野物語》應該被放置在怎樣的位置呢？

森山　明確放置在什麼位置並不是由我來決定的，但是正如《遠野物語》文章中所寫道，那個時期我很少拍攝作品，在某種意義上是我的瓶頸期，多少有種保守而退縮的心情。《遠野物語》是在那之中突然拍下的，因此對我而言，雖然這是事後才想通的，《遠野物語》所代表的是介於之前作品和《光與影》間，一種返鄉般感覺的作品。

「心的返鄉」——想要率直拍照的時期

森山　雖然由自己說出來很奇怪，但是那是我對光線特別敏感的時期，我拍攝的場所是非常日本的鄉間，當時對於照在山野間光線的感知方法，和數年之後的《光與影》的感知方式有相當程度的連結。之後，我舉辦了成為攝影家後的首次個展，也變得比較有攝影家的敏感，我的身體似乎變得簡單、或說變得敏銳了，以前那個狂妄的自己好像消失不見了。也就是說，這是自從拿起相機後的第一次「返鄉」。在那之後，雖然也有再拍攝鄉間的機會，但完全引不起我返鄉的感覺。

總之，我若不是處在那個時期的話就不會前往遠野，也一定不會連結到我往後的攝影。

148

—　就攝影本身，您是用什麼方法去理解？

森山　我在銀座NIKON沙龍舉辦了遠野的展覽，表示展覽很有趣的人不少，也就是說，和搖晃・模糊・粗糙風格不同的鄉間風景，因為是以非常率直的心情所拍下的風景，看起來也就比較順眼。之後，最常被討論的，就是有關把兩格影像放在一起沖洗的相片，要我回答這個動機十分困難，卻是最常被問到的部分。攝影集出版的時候，正是我稍微疏遠攝影的世界，可以說是我的恢復期的時候，所以很多人有那種「森山大道終於又拍照片了」的想法。大家反而注意這些外部的環節，卻沒有真正討論攝影表現的問題。

對我而言，因為兩格底片的表現方法十分有趣，加上恢復了久違的率直心情，整個過程和結果還是讓我很高興的。

—　關於《攝影啊再見》和《光與影》之間的十年，平面設計師的鈴木一誌（Suzuki Hitoshi）在《遠野物語》的「解說」中如此談及：「攝影批評家西井一夫（Nishii Kazuo）將森山大道的這十年視作『自我超越的意識革命』，但是，在這『意識革命』的十年間，森山並沒有因此轉變，而繼續將自身沉浸在攝影的大海中，森山在等待著什麼呢？」有關這十年，經常被評論成「混亂期」、「內省期」、甚或是「嘗試錯誤」，現在回顧起來，您會怎樣去詮釋這十年呢？

森山　正確地說，這十年間並不是空白的。製作完成《攝影啊再見》後，我在《相機每日》連載「櫻花」、「日本三景」，在攝影學校舉辦課程，也專心於絹印的製作，並不是完全靜止不動的。

但是，因為真的和攝影漸行漸遠，這些事情最終都讓我感到無趣。有將近三年的時間，我完全沒拿相機。

森山 ──

您曾寫到這是一個「亂七八糟」的時期。

那時是拍攝「櫻花」左右的時期，我想要以自己的力量抓到什麼新的表現卻什麼也沒抓到，只抓到一點趣味。那個時候的我，對於攝影，變得更自省、內省、也更傾向觀念。也就是說，明明不拍、也拍不出來的狀況下，我無時無刻不在思考攝影，那樣的思維範圍是相當狹隘的，但同時我感覺我的思考變得有另一方向的深刻。

安井重治、阿特傑、聶普斯、或是渥克·艾凡斯（Walker Evans），都是用攝影最基本的要素去傳達想法，所以後來《光與影》出版的時候我也試著去思考，有時也會出現和他們相像的東西，讓我感到高興。在某種意義上，那個沒有拍、也拍不出來的經驗本身就有它的意義，或許就是讓我變得更為堅強。在那之後，不論發生什麼事、被說了什麼我也覺得無關緊要，說起來多少變得更穩重、變得不在乎了吧。

對於攝影、對於活著這件事，我的態度因此改變了。

這樣的話，現在回想起來那是一段重要時期了？

森山 ──

是的。若談到關於那之後的八〇年代，儘管拍攝《光與影》、出了攝影集，但也不是之後立刻恢復過來。大概有八年期間，我除了拍攝《攝影時代》的連載外沒有做任何事情，每個月就只

150

為了這本雜誌的八頁照片拍照，然後一邊輕鬆地亂拍。但因為我打從心底決定改頭換面，雖說是亂拍，也只是把玩一下而已。對於攝影，我也開始不做激烈搖晃。

當然，每天因為各種原因而感到不知所措是必然的，但根本上並不感到慌張、疑惑。這樣想起來，只拍著《攝影時代》連載的那八年間，也就是在出版《Daido hysteric》攝影集之前，對我可能是很好的一段日子。那時候亂拍的經驗，和九〇年代開始到現在攝影的脈絡，以一種很好的形相連結。

森山

我雖然只讀了《遠野物語》的文章，卻感覺其中充滿了解放感，而且您也毫不保留地坦白自己可以繼續拍照的喜悅。

就那時的情緒來說的確是這樣。這本書中，若說有什麼好的地方，就是您所說的這部分吧。對於太多東西並不深入思考，只緩慢地集中在攝影這件事情上。手裡拿著相機想要「返鄉」的心情，和空間、時間相遇了。

不要思考多餘的事情，只思考攝影這件事。

森山

到遠野的旅程，雖然是攝影家的您的再生之旅，但是實際上您的再生，是那之後好幾年的事。

是的。遠野之旅的再生只是暫時的，就像病人的恢復期，有時會有幾天感到精神特別好的時候，所以也並不是在《遠野物語》出版後我就大病痊癒了。

從收錄在《遠野物語》的攝影張數來看，一九七六年有八十二張，七七年六十六張，七八年包

括《續日本劇場寫真帖》（続にっぽん劇場写真帖）共一百四十五張，一九七九年二十八張，

八〇年五十六張，八一年四十二張，好像難以增加了。

森山

長久以來，我的攝影都是由我自己按下快門，所以沒辦法讓我自己那樣簡單地就恢復過來。我的人生發生了很多事情，就像有一天突然被捲進氣流裡一樣，我自身被捲了進去。

和山野嬉戲、率直地拍攝照片，這是只能發生在遠野的事情，到了那裡、拍照，總的來說是好的。

同一時期，您在和東松照明的對談中頻繁提到「想和攝影道別」這件事情。這可以視作您無法拿捏與攝影的適當距離嗎？

森山

《攝影啊！再見》出版以後，正如我剛才所說，我開始無法從我內在連結攝影，有時作品中不知不覺就表現出日本的情感、灰暗的部分。我討厭那樣的情緒和感性，儘管我的體質並沒有改變，但只要我靠近那種灰暗部分，就會連續拍出像「櫻花」、「日本三景」黑暗調性的作品。

我會立刻感到反感，覺得這不是我的攝影，然後又走回無法和攝影保持距離的狀態，那是我肉身無法停止某種撕裂的時期。但是，即使當時幾乎無法拍照了，還是會暗地裡悄悄試拍看看，儘管那對我而言完全沒有意義。現在偶爾看到當時的印樣，才發現其實那時還拍了不少好照片，只是當時的我看不到的。雖然不是認真的，但當時我內心總不自覺地發出：「攝影，已經夠了吧。」的感觸。

遠野行是攝影的「心的返鄉」，另一方面您也寫道：「一次就夠了」。

152

森山　就某種意義而言，遠野是典型的日本鄉間，被當地吸引而前往拍攝的心情相當愉悅，但在內心深處，我還是會懷疑自己這樣拍下去，可以嗎？往鄉間的「返鄉」一次就夠了，最後又回到不知所措的狀態。

像銅板的正反兩面——兩貌共存的新宿

—— 您初次發表作品是一九六四年的「國立競技場」。一九七二年出版《攝影啊再見》、一九八二年出版《光與影》、一九九三年《Daido hysteric》、二〇〇二年《新宿》，您大約每隔十年就會創作劃時代的作品，您有意識到這樣的循環嗎？

森山　其實我沒有意識的，假如每十年的循環有什麼意義的話，或許就是每十年中，我大量思考、恣意嘗試，有時突然從攝影中發現了下一步的方向，然後往那裡走去。

—— 例如《日本劇場寫真帖》之後，有《相機每日》的「北陸街道」、「曉的一號線」，這兩個系列和後來的《獵人》相連結。然後私家版雜誌《記錄》中的作品，又和後來的《光與影》相連結。或是《朝日相機》中的「往某處的旅行」、「地上」可以當作《遠野物語》、《犬的記憶》的延續。在您的工作中我們可以感受到在一本攝影集之後，您把嘗試錯誤化作下一階段的助跑期，

然後開花結果的創作過程。

森山

不是不是，真要說的話確實是嘗試錯誤，但過程都是非常含糊且懶散的（笑）。在這當中，只有我對攝影的思考，是無論碰到什麼事情都不會停止的，這對攝影家而言雖是理所當然的事，最後卻成為攝影狂，成為看不清攝影的真面目而被蠱惑的沉迷者。比如製作《Daido hysteric》的時候，我想切斷自己的情緒而做了各種嘗試，卻怎麼樣都存在著一個無法斷然的自己，當我斷言攝影是複寫時，我拍下的是活生生的自己，也就是拍出各種平凡但挑戰的影像。在那種日子中的我，果然是罹患了無可救藥的攝影中毒症吧。因為攝影越來越有魅力了。

———

您在訪談開始說道，希望現在的年輕人能夠看您的作品，實際上現在您的展覽會吸引很多年輕人來觀賞。如果回顧過去，《日本劇場寫真帖》或《攝影啊再見》時，當時的年輕人對您的作品感到興奮，還有《光與影》、《Daido hysteric》、《新宿》，在每個時代，您都會吸引感覺最敏銳的年輕人支持您的作品。年輕的編輯也期盼和您合作，您也一直與他們配合。對於觀看您攝影作品的讀者，或是編輯，可以送給他們一句話嗎？

森山

對我而言，攝影例行的工作基本上就是製作攝影集，所以說我並不是完全沒有考慮觀看者的，但是這並不是容易思考的事，即使想了也沒有什麼解決的辦法。只是對於身為攝影家的我來說，最重要的是編輯，也就是說，我經常認為編輯是最重要、也最真實的評論者。出版我的攝影集，編輯本身不是也負擔著風險嗎？編輯不應該單純只是我的攝影迷，而是我們一起工作、要對我

的作品抱持非常嚴厲的眼光，這是必須的事情。在這樣的意義下，我認為優秀的編輯，同時也是優秀的評論家。

至今為止，我和諸多優秀的攝影編輯相遇、相交，是我最幸運的一件事情。無論是在瓶頸期或在高峰的時候，編輯默默地靠近我、讓我打起精神，讓我感到：好！我可以和這個人一起做些什麼事。所以說我的攝影，與其說是為了觀眾，更是為了編輯，這樣的意識在我心裡相當強烈。我總是這樣想著：和這個人，為了這個人，完成一本這樣的攝影集。這和年齡是沒有關係的，若是年輕優秀的編輯來邀請，我是非常開心，感覺可以連結到新的發展。

我想再回頭談談《遠野物語》。對於遠野，您曾說那是一個「虛構的場所」。你把在遠野「以相機收集來的眾多斷片」加以拼貼，以一本攝影集的形式完成。這樣的字句，您也用在近期的攝影集《新宿》裡，似乎在您內心意識到一個故事家的身分，在作品中以虛構的場所（土地）構築出故事。新宿這樣的街道，現實上存在於東京中心，但在您攝影集當中，似乎存在著另一個我們不知道的新宿。

這不是那麼意識性的問題，比如一個我喝酒、實際做為我日常生活現實的新宿，當然存在我的內在裡。但同時也存在著一個不是日常現實的，不是完全虛構的，而是透過我的思維、肉體和相機擴展開來的另一個新宿街道。

無論什麼時候，這兩種不同的新宿，像是銅板的正反面般同時存在，現實中新宿街道的混沌，

I
7

森山　和在我內在延展開來的新宿街道的混沌，在帶著相機的我眼前疊合，藉著攝影而交融出另一個場所。所以，我所拍攝的新宿，究竟是不是現實中真實的新宿？這是一個很大的疑問。

若說拍攝真實新宿的攝影，比如渡邊克己，把最真實的新宿的核心拍了下來。我的情況是，我是出外去尋找那稱為「新宿」的虛構都市——儘管不是卡夫卡（Franz Kafka）的《城堡》。新宿一直是我很感興趣的地方，未來也必定繼續拍攝。她就像是巴比倫一樣，不可思議的街道。

——　關於新宿，您從一九六〇年代就開始拍攝，歷經時光流逝，您感覺到新宿的變化嗎？

森山　新宿是一個宛如變形蟲的地方，我感覺到她就像生物般每天不斷地脫皮、蛻變。所有人間的欲望在新宿就像是食物鏈一般循環，並且有它自己的氣息。就算時代和表面不同了，新宿街道的本質是不會改變的，就像我本身的體質也完全不會改變一樣。

對了，從現在起我要花三、四年的時間拍攝東京，從二十三區外圍的一區開始，慢慢地拍，最後又拍回到新宿。

——　在《新宿》出版後您開始拍攝夏威夷，您預定何時集結發表？另外，在《晝的學校　夜的學校》（晝の学校　夜の学校）【平凡社】中您提到的《Day By Day》（ディ・バイ・デイ）這個新攝影集，可否請您一起談一談。

森山　《Day By Day》還只是我腦中的構想而已。我想把這七、八年隨意拍下的東西、在國外有時穿過街道拍下的東西、或是一些和我原本作品不相同的東西，編輯起來的話會變成怎樣的攝影集呢？

如果真能成為一本意想不到的攝影集的話，會是怎樣的呢？任意的影像配合任意的形態，應該相當有趣，不知何時能夠完成，或許突然之間就完成了也說不定。

夏威夷我已經去拍了很多次。我經常被問道：「為什麼是夏威夷呢？」從很久以前開始，我就對夏威夷有莫名的好感，所以以製作攝影集為前提而開始拍攝。我想看看從很久以前開始，就和日本人以各式各樣形態交融的夏威夷的真實，身為日本人的我除了帶著相機去體驗以外沒有其他方法。夏威夷有某種讓人無法抗拒的魅力，我已經去了五次，今年的七月將由月曜社出版四百頁左右的攝影集。

如同《新宿》一般的分量？

森山

不，還沒到那麼多……夏威夷是由各種不同要素所成立的地方，當我們回頭去看的時候是很令人迷惑的，啊，將這種迷惑變成攝影集的話真不錯呢。但是還是希望嘗試做個四百頁左右。

（出自《週刊讀書人》二〇〇七年六月八號，讀書人）

街道就是博物館、劇場、圖書館、舞台

採訪者　赤坂英人

我喜歡他黑夾克牛仔褲的裝扮，還有他愛用的隨身相機 GR 21 繞著頸部垂下來的模樣，森山大道瀟瀟灑灑來到池袋西口一個飯店的大廳。

國外也深感其魅力的人氣攝影家森山大道，每天在忙碌中度過，五月十三日起東京攝影美術館（東京写真美術館）舉行的大型回顧展，將展出一九六○年代起至去年（二○○七年）發表的攝影集《夏威夷》的作品，而六月也安排了於阿姆斯特丹的個展。

臉頰微微削瘦了。

「最近整整瘦了八公斤。」

那是森山大道從一九六○年代就開始實行的獨特減重方法，就像拳擊選手的斷食減重，把鬆弛的身體重量減少。

以黑白攝影拍攝夏威夷是唯一決定的事

PLAYBOY（以下簡稱 PB）五月十三日開始您將要在東京攝影美術館舉辦個展，感覺如何呢？

森山大道 我將在兩個樓層展覽，一樓將是我作品的回顧，這個樓層的作品由攝影美術館的策展人挑選、構成、展示，另一樓層則是完全由我主導的「夏威夷」展。

PB「夏威夷」攝影集帶給我很大的衝擊，但是對您拍攝夏威夷，也有人認為是唐突的。

在池袋的西口公園，他輕鬆地拍了些快照，就返回飯店房間。房間偌大的窗戶可以望見新宿的高層大樓群。

森山大道把特別為採訪人員準備的撲克牌禮物拿了出來，封面是彩色的裸體照片，是去年再出版四十年前的攝影集《Kagero & Colors》所特別製作的紀念撲克牌。

「這是我一九六○年代，與篠山紀信每個禮拜交換拍的《花花公子週刊》（週刊プレイボーイ）裸體照片。」

狂放的照片，與同樣被視為狂放的攝影家森山大道，在現實中的他卻是對任何事物都細心謹慎的紳士。

森山　百分之九十以上的人都認為唐突吧（笑）。

ＰＢ　那，您為什麼要拍夏威夷呢？

森山　因為應該拍夏威夷所以拍夏威夷，只能說這個想法幾十年來一直存在我心中吧。對我而言夏威夷是昭和二十年代的世界，肯定是的。不知道為什麼，她和戰後的時間相連接。因此，我也並不是為了什麼具體的主題而去拍她。

ＰＢ　何以用黑白照片拍攝？

森山　夏威夷當然是黑白的吧，這不是什麼主題，但是我去拍以前這一決定的事情。我去了夏威夷五次，也並不是說因為去了五次就看遍了夏威夷，但我大概還是看清了吧，了解了夏威夷是個狹隘又深沉的地方。去夏威夷是正確的決定。

ＰＢ　說到夏威夷，就想起〈嚮往的夏威夷航線〉（憧れのハワイ航路）這首歌。

森山　當然戰後的那種心情也包含在裡面。我其實是很單純的人，我拍大阪時就在卡拉ＯＫ唱〈大阪的小雨〉（大阪しぐれ），拍夏威夷的時候就唱〈嚮往的夏威夷航線〉或是〈夏威夷之夜〉（ハワイの夜），我真的是一個很容易了解的男人。所以戰後的那種氣氛也被我拍下來了，啪──的一聲。

ＰＢ　現在已經不唱歌了嗎？

森山　不唱了，也已經不去卡拉ＯＫ了。但是如果要去拍韓國的話，那就唱〈回去釜山港〉（釜山港

166

〈帰れ〉吧。

PB　距上次大型回顧展相隔已有五年了，這次是《光的獵人》（光の狩人）以來，再次回顧自己的攝影作品，有怎樣的感覺呢？

森山　所謂的回顧，當然，是屬於他人所企劃的活動，也就是說由策展人來命名、呈現藝術家的整體，這也是沒有辦法的事情。但我不可能用這種方法來回顧自己，如果藝術家開始回顧自己，就代表藝術家已經開始衰弱了。尤其是攝影這個媒材，像我這樣經常在路上徘徊拍照的攝影家的作品，只擁有和不斷流動的外界所產生的相遇，亦即拿著相機，唯獨在按下快門的那一瞬間我和外界交會，外界成為我的對象。

我必須永遠在活生生的當下尋求覺醒，所以回顧這種事情就交給別人。而我，繼續攝影。

PB　數年前，我記得曾聽您談到「美術館」的事情。那個時候的您，無論在美術館看了多好的展覽會、個展，您還是認為走出美術館以後那真實的景色才是真的藝術。

森山　如果這麼說的話，訪談就可以結束了。但這的確是我每天的感受，對我而言，所有的街道、路上，都是博物館、是劇場、是圖書館、是舞台，這對我來說是永遠存在的前提。藝術有它存在的意義，我並沒有想要否定它，但是還是唯有街道讓我得到更大的挑釁感。

PB　回到《夏威夷》這本攝影集，《夏威夷》在您的快照作品當中，您不但同樣捕捉到當地本有的個性，還拍攝了許多自然風景。

I
8

森山　如果走進夏威夷的樹林、熱帶林裡，走進山裡和森林中真正黑暗的地方，就會看到彷彿和古代相聯繫的風景、散發著屬於夏威夷島的靈感，吸引我讓我按下快門。這當中還存在著夏威夷獨特的黑暗面，即使在白天非常明亮、開闊的海岸，也會讓我在一瞬間感到的黑暗，啊，或許是我自己意識的問題吧，我本來就對島嶼存有恐懼感，這個恐懼感，或許變成了我拍攝夏威夷的一個暗語。

PB　您的「橫須賀」也帶有如此暗語，而有時候，《夏威夷》彷彿像會出現那種「美國式的東西」。

森山　一九四五年，即二次大戰終戰的那年，我上小學。在剛入學的時候學校還稱作國民學校，很快地就改為小學了，所以正好戰後的那段時間是我的少年期。那時候的日本，已經以很多不同的形態接受了「美國式的東西」，從生活細節反映出的風景其中有很龐大的部分是屬於「美國」的，說穿了那就是個「come! come! everybody!」的時代。

所以我不承認也不否認，只是把它們反映出來而已。但是像上個世代東松照明等攝影家，以政治看待美國的角度我是完全沒有的，最多就是稍稍把混亂中的日本和前來駐軍的美國，像網眼一般編織起來。我就讀豐中（大阪）小學的時候，因鄰近伊丹基地，教室玻璃整天都被朝鮮戰爭的轟炸機震得嘎嘎響，我經歷的是這種狀態中的「美國」。

PB　「give me chocolate!」的感覺，也應該體驗過吧。

森山　是的。戰後我到浦和的時候，從在產業道路上乘吉普車、分發糖果的美國士兵那兒拿到了糖果，

168

之後，從少年期到青年期之間，美國也以各種不同的形式影響著我。在細胞次元的記憶深處包含著那些體驗，所以在我的攝影中，那樣的東西也一定以微妙的形態出現吧。

少年時期一直畫畫，荒廢了學業

ＰＢ 剛剛您談到少年時代，請問是否有什麼事情啟發您對攝影或藝術的興趣？

森山 其實沒有特別的起因，我天生就很喜歡繪畫，總之學校的課業一概不顧，就是畫畫。

ＰＢ 有無受到家庭的影響呢？

森山 這，應該怎麼說呢？我父親是保險公司的員工，我的父母都是屬於文科系的人，父親平常吟詠俳句，週日就拿起雕刻刀刻點東西；母親也會寫短詩、讀小說。我小時候的環境中，完全沒有和科學或影像相關的東西，總之我小時候都在畫畫就是了。

ＰＢ 從學校輟學之後您從事設計工作，對設計您也有興趣嗎？

森山 也沒有，我對設計並沒有什麼興趣，也不是說設計就是無聊的事，只是我喜歡的是畫畫。從十五歲到十七歲左右，我在神戶或大阪的小巷弄裡架起畫架，畫起油畫來。儘管做了許多創作，心中卻也沒有燃起成為畫家的欲望。從高中休學以後，感到困擾的父親就和設計公司的人說，

這傢伙很會畫畫，然後把我丟到設計公司裡面工作，但我也沒有想要成為設計師。總之，當時就和現在一樣在街上晃來晃去，儘管現在手裡多了一台相機，但我的行動和當時一點都沒改變，在大阪或神戶的街頭怎樣都不厭倦地、漫無目的地走著。這才是我最感興趣的事，從小我就非常喜歡街道，一個人四處漫步。

PB 不會和人結伴一起走嗎？

森山 我不大喜歡交朋友。父親經常調職，光是小學我就換了四所學校，從一個地方搬到另一個地方、學校換了以後我就交不到朋友了。其實無論如何，我都喜歡自己一個人，這也冥冥中註定我一定要成為攝影家、做我能做的事情，一直到現在這樣。

PB 您是如何和攝影相遇呢？

森山 父親過世後，我從設計公司離職，過著散漫的生活。不久，父親生前公司的宣傳部找我替他們做些設計的工作，如果當時我真決定要當個設計師的話，或許就真的朝那個方向發展了。但是，我非常討厭坐辦公桌，設計工作到了深夜也得一直在辦公桌前繪圖，不是嗎？我想起來就討厭。當時我才二十歲，是正想往外發展的時候。

因為設計工作上需要拍照，我有機會進出大阪的攝影工作室，那時候是我第一次和所謂的攝影世界、所謂攝影家這樣的人種接觸，嗯，比起設計的工作，我感到攝影的工作活動性更高、也更有效率，真是不錯。當時父親過世了，我也被女朋友甩了，總之我想改變自己的環境、想從

森山　　辦公桌的工作逃開。因此，砰的一聲，就躍身到攝影的世界去了。

PB　　那個時候您去的是公認大阪最好的岩宮武二老師的攝影工作室。

森山　　老師現在已經過世了。秋山庄太郎（Akiyama Shotaro）、大竹省二（Otake Shoji）他們是和我同一世代，是關西最優秀的攝影家。

PB　　進入工作室是什麼時候？

森山　　一九五九年。

PB　　工作有趣嗎？

森山　　每個晚上，不再是坐在辦公桌前胡亂畫圖的世界，而是拍攝模特兒照片。岩宮是非常有名的老師，除了純藝術攝影外也拍商業攝影，經常連續幾天為來自東麗或電通等公司大量拍攝，也拍過當時頂尖的模特兒，我在攝影棚中負責打燈光等的工作，真的是非常有趣，畢竟當時還很年輕。

PB　　暗房的工作也做嗎？

森山　　不，當時並沒有讓我觸碰暗房，工作室有一個暗房主任。我的暗房經驗，大概就是自己拍了些快照作品，在暗房有空的時候請前輩指導我，自己嘗試沖洗了幾張照片的程度罷了。

PB　　拍攝釜崎的攝影家井上青龍，也在岩宮老師的攝影工作室吧。

森山　　我和井上青龍是在「岩宮攝影」認識的，他對我非常親切，這件事情對後來的我意義重大。在我開始拍橫須賀，形成走在街上拍攝照片的風格時，其實是受到井上像幼犬般在街頭尾隨徘徊、

森山　拍攝快照的作品所影響。就影像來看，東松照明對我的影響較大，但是就成為攝影家的軌跡而言，井上青龍對我的影響是勝過其他人的。

攝影工作室的助理工作，總共做了幾年？

PB　一年半左右。對攝影稍微熟悉以後就想下一步要去東京，無論怎麼說我對東京都有一種憧憬，當時東京一線的攝影家，包括秋山庄太郎、土門拳、杵島隆（Kijima Takashi）、長野重一（Nagano Shigeichi）、中村正也（Nakamura Masaya），也有來到日本的威廉・伊格斯頓（William Eggleston）、年輕的攝影家石黑健治（Ishiguro Kenji）、小川隆之（Ogawa Takayuki）等人。他們來關西時都會來攝影工作室拜訪，當我看到這些攝影家、這些老師，我確實感到去東京絕對比較好（笑）。那時候也開始經常翻閱攝影雜誌，我在雜誌上看見東松照明、細江英公、奈良原一高所屬的攝影集團 VIVO 的活躍，就想：繼續在這個雜亂無章的大阪下去太沒有意義了。

森山　岩宮老師幫您寫了介紹信？

PB　岩宮老師幫您寫了介紹信？

森山　我和老師說我要去東京時，最初老師很生氣：「你！我本來想好好栽培你，怎麼一下子就說想去東京了啦！」被罵了一頓。

PB　打算去東京做什麼呢？

森山　總之先到 VIVO 作助理什麼的，都是自己的幻想。

PB　但是，您到東京的時候 VIVO 正好解散了。

172

森山　就在 VIVO 解散之後，我到了東京。其實我根本不知道 VIVO 解散了，到了以後才知道 VIVO 已經不存在，只有築地的攝影棚還留在那裡。我拿著岩宮老師的介紹信迷惘地在街上徘徊，結果碰到細江老師，他就邀我去喝茶。細江老師以為我喝喝茶、聊一聊知道 VIVO 的故事以後，我就會回大阪。但其實我沒辦法回大阪，也沒有回去的打算，總之我死命地拜託老師，抓著他的衣服請求他（笑），明明我對暗房不熟悉，我也和老師說我樣樣都會。最後，老師終於敵不過我的死纏爛打，加上當時老師也因 VIVO 解散不久正缺助手，「你，如果真要做，就做吧！」的答應了。總之，我像是一隻棄犬，讓細江老師撿起了我。我真是個幸運兒。

PB　當時的細江老師是人氣攝影家呢。細江老師拍攝三島由紀夫的攝影集《薔薇刑》初版使用的相片，確實是您沖洗的吧。

森山　是的，這也是杉浦康平（Sugiura Kohei）設計的第一本書，當時所有相片都是我沖洗的。

PB　三島由紀夫是個什麼樣的人呢？

森山　非常率直，看起來有些孩子氣，誠實到有些可愛的人，當然這是以攝影為前提時和細江老師所看到的三島的一面。不知為何，他有著非常少年的氣質，而且是個完美的模特兒。無論細江老師提出怎樣的要求他都不反對，真的是非常完美，能夠完全變成攝影的素材，無論在攝影棚或是出外景，都完全是個完美的模特兒。在拍攝過程中，三島很想要我所穿的毛衣，像是小孩子想要東西一般，但那是我在神戶元町剛買、非常中意的一件，所以一邊喊著不要、不要，一邊

跑著逃開了（笑）。他過世的時候，我想著，啊，那時候如果把毛衣給他，不知有多好。

我本身就喜歡強烈對比而猛烈的東西

PB
有關大阪和東京的差別，您有怎樣的看法？

森山
當時的我，對大阪的在地味非常反感——大阪的老頭、老嬸、還有大阪腔。我父母親都不是關西人，母親是東京出身的，回到家後使用的都是普通的標準語，因此我根本上就不是關西人。但年輕的時候一直生活在京都、神戶、大阪，那之間接受到屬於關西的文化已經滲進我的內在。不過當時，我一直想趕緊到東京，在大阪如果往南走的話，不是感覺更為大阪嗎？所以我盡量不去。相反地，大阪北區和御堂筋附近稍微有東京的氣息，所以我總在那附近徘徊。通天閣啊飛田那些地方，高中蹺課的時候鬼混到那裡還滿有趣的，但過了幾年就心生反感了，因為沒有洗練的感覺，雖然自己也完全不夠洗練。但我經常去神戶，因為我喜歡船隻，還有神戶的現代感。

PB
ＶＩＶＯ無論是東松照明，或是細江英公，他們的攝影有影響您嗎？

森山
因為和細江老師學到的東西包括具體的事物，他對我的影響可說是無限。除了細江老師外，影

174

響我的就是東松照明。細江老師對我的影響，即使我離開之後，即使到了現在，在我做為攝影家的生活的各個角落都不曾消失地活在那裡。

細江老師他自己曾說過，我的攝影是戲劇性的，我的攝影和拍攝街頭快照的攝影家存在著不同的表現世界，所以像我這樣的性格——首先受到井上青龍的影響，然後受到克萊因的《紐約》的衝擊，到最後無論如何都會受到以東松為主的快照系所吸引。

PB 但是，沒有政治性的影響。

森山 對，主題性、政治性、批判性、或是現在大家談的觀念性，這些我都沒有。

PB 在細江老師門下工作三年後離職，您展開自由創作，那時候開始拍「橫須賀」了吧，是受到東松的影響嗎？

森山 是的。我追隨東松的「占領」系列，當時我狂妄地想要超越東松先生呢，或許有些幼稚，也很有膽量吧。當時我住在逗子，橫須賀就在附近，前往拍照非常方便，而且是我喜歡的基地的街道。我從小就有這樣感覺，喜歡戰後美國的、駐軍的街景和氣味，那就去橫須賀吧，那一帶全都是這樣的風景。

被井上青龍啟發的、深深烙印在我內在的「路上」路線，最先開始的地點就是橫須賀。我會連續好幾天在路上徘徊拍照，每當按下快門那瞬間實際的痛快和痛苦，又再深深烙印在我的內在。

走過溝蓋板時，因為手拿著相機而被居民怒罵、甚或被追趕，我多少還記得這些場景。

Daido Moriyama　写真を語る

PB：其中有個女人只穿著一隻拖鞋，裸腳在路上行走的照片。

森山：是的。有時拍到的瞬間，相機裡是放著彩色底片，但自底片沖好後仍舊使用黑白方式放相。

PB：越戰的時代，也就是一九六○年代後半，日本也處在戰爭焦慮的時代。

森山：在那時候，我認識了中平卓馬。當時，中平是左翼綜合雜誌《現代之眼》的編輯，是負責東松照明及寺川修司的編輯。當時我偶爾會遇到東松，東松露出奇怪而興奮的表情說：「那個中平真是個怪胎。」這是中平卓馬的名字第一次在我心中留下印象。那之後不久，透過東松的介紹和他見了面？就在現在還營業的、位於新宿 Alta 裡面的 AKASIA 爵士酒吧。

PB：關於您一九六○年代所拍攝的照片，經常被描述為「粗劣、搖晃、失焦」，開始用那樣方式拍照的起因為何，是否經歷了什麼事情？

森山：因為我和克萊因的攝影集《紐約》相遇了的關係吧，並不是思考上的，而是本能上的相遇。其實可以這麼說，誘發我思考為什麼攝影如此酷的是克萊因，而誘發我思考為什麼攝影如此強烈的是東松照明。這是身為攝影家的我，最初遇上的兩個衝擊。

克萊因的攝影對比強烈、粒子粗糙、畫面搖晃模糊，強烈到似乎必須用身體的細胞去承受、去理解。其實，我本身基本的體質，就是喜歡對比強烈而猛烈的東西，是我從畫畫、設計以來的偏好。除此之外，當我擔任細江老師的助理時，細江老師有時會要求我製作粗粒子的相片，就的是東松照明吧。

技術層面來說變成了我的基礎。加上成為自由創作者後沒有工作、沒有錢也沒辦法買底片，就

森山　從因拍攝電影劇照結識的朋友那邊拿到用剩的、感度非常低的電影底片來用。就影像而言，與其說我企圖創造出粗劣、搖晃、失焦，其實是好幾個因素重疊在一起而產生的。

但是，最終還是因為我的體質吧，即使到了現在中平還不斷重複說：「我好好教森山沖洗底片了，他居然還洗出這麼髒的相片。」（笑）。那個時候啊，中平和我總是在批評其他的攝影家，總之我們認同的只有克萊因、艾凡斯、理察‧艾維東（Richard Avedon）吧。中平和我在這一點是相通的。

PB　您現在的工作場所在池袋，您喜歡池袋的街道嗎？

森山　並不是特別喜歡呢，最深的記憶是年輕時候拍攝西口裸體攝影棚吧。

PB　裸體攝影棚，是什麼呢？

森山　當時在西口的附近有很多裸體攝影棚，這是過去的事情了。我為《朝日期刊》（朝日ジャーナル）到那附近拍照，剛好停車場的牆壁有個小孔，我就偷偷拍攝裡面的裸體攝影棚內坐著的那些女生，結果被發現了，被店裡的男生追打，在西口的街上狂奔逃逸。

PB　那為什麼選擇在池袋工作？

森山　我最初希望在新宿附近租借工作室，但當時沒有太多時間去找，結果攝影家尾仲浩二（Onaka Koji）說池袋剛好有個空下來的空間要不要看看。

PB　如果談到森山大道，對讀者而言一定是「新宿」的印象最強烈。

森山　從我陽台望去，可見的一百八十度景觀內都沒有障礙物呢，新宿叢生的高樓群緊緊黏附在遠處的風景裡，我就像日夜都從池袋監視著新宿一般。

希望永遠手持相機在街上走著

PB　您也經常在池袋的路上走著嗎？

森山　意外地我很少在池袋走。今天早上拿著久未使用的拍立得相機，漫無目的地拍了兩小時，明明六月就要在阿姆斯特丹的畫廊舉行拍立得個展，但是作品幾乎都還沒拍呢。

PB　真不錯，阿姆斯特丹。

森山　有些詭異的氣息，是個好城市。

PB　沿著運河，就是紅燈區吧。對了，您高中時代經常進出飛田地區嗎？

森山　我高中休學了，大概是十七、十八歲的時候。紅燈區大概是一九五八年被禁止的，在那之前，我會到那附近遊蕩，結果我的初體驗就是在飛田，一個夏天的傍晚，做為遊蕩後的結尾，也好。

PB　紅燈區內不是有年長的女性或女孩，您是看好了才進去的嗎？

森山　根本沒有那樣選擇的時間，那不是那樣的場合吧（笑），只是因為腦子裡盡想著那件事就進去

PB 了，已經打轉太久，沒辦法想了。

森山 在您自傳文集的《犬的記憶》中寫道，因為您被女生拋棄了，所以才積極投身到攝影的世界。

PB 啊，到底哪個是實話呢（笑）。但是，因為發生這樣的事，加上對設計反感，所以才開始攝影。

森山 當時，父親過世、被女生拋棄，在邊做設計邊聽收音機時，到處都說著愛情、戀愛的事情，實在讓我無法忍受了（笑）。但是，對於漸漸厭惡的設計是無論如何都不想繼續了，這可以算是起因嗎？不過我對女性的不信任，是從這裡開始的。

PB 是嗎（笑）？但是您對於女性一向很溫柔。

森山 那只是表面做做樣子吧（笑）。

PB 可是您很受女性歡迎呢。

森山 對於我真正喜歡的女性，我可是不受歡迎。真是可惜（笑）。這個世界就是如此。

PB 或許這就是真理（笑）。當您拍攝女性兒模特兒時，有挑選的「標準」嗎？

森山 我並沒有特別的「標準」，我反而想拍下因緣分而單純發生的相遇，就這樣而成為我拍攝的對象。

PB 至今您拍過的女性中，在您內心留下印象的是誰呢？

森山 年輕時候的藤圭子（Fuji Keiko），真的很漂亮，但是又有點奇怪、有點恐怖的美女。

PB 您也拍過她女兒宇多田光（Utada Hikaru），她和她母親像嗎？

森山 在相機中看到的她，和母親非常相似，近距離看幾乎是一模一樣，但一旦把相機移開，所看到

的宇多田光還是宇多田光。不可思議吧，宇多田光的特寫是非常美麗的臉龐。

PB　那是在新宿拍攝的吧？

森山　是的，一半以上是在黃金街附近邊游蕩邊拍，就是在黃金街和新大久保橋附近。新宿人潮很多，所以拍攝前所有的人都說不可能吧，只有宇多田光本人認為因為我想要拍就拍，沒有問題。結果就以在新宿一起散步的心情，率直地拍了下來。

雖然終究沒有機會合作，但是我很想要拍碧玉（Björk），至今大約有兩次，我被邀請拍攝她的側寫，但兩次都因彼此時間不能配合而作罷。碧玉對我來說非常珍貴，很想拍她。

PB　荒木経惟有拍她吧？

森山　荒木有拍她。

PB　在日本您得到很高的評價，另一方面，這十幾年國外藝術圈也開始對您及其他日本攝影家的日本當代攝影，產生很高的評價。

森山　雖然國外對於日本攝影和攝影家的認識很晚，但終於對我們有正確的認識。也就是說，國外終於能清楚了解日本的攝影和攝影家實際上已經達到相當成熟的境界，這主要是因為在這之前，有一批人早已意識到日本攝影的成熟，他們對於日本攝影的興趣造就了現在的結果，全世界開始認真地關注日本攝影作品。這也連接到買賣，就我而言，我也常常到國外畫廊看國外藝術家的作品，說真的其實也沒什麼特別精采，也不令人感覺有趣。結果，讓我感到最有趣的，是日

森山　本在地所展示的荒木経惟真的作品。

PB　對您來說，荒木経惟真的讓您有種同時代的盟友的感覺吧。

森山　當然，我認為荒木本身就是一台相機。他對於攝影的表裡內外，徹徹底底地了解，包括攝影呈現的方式。他根本就是一台「荒木 flex」相機。

PB　現在年輕人觀看您作品的機會很多，您覺得如何？

森山　我真的認為大家都很認真，這樣就足夠了。我不但被他們的認真感動，也從這些年輕人的表現中深深感到，日本的攝影果然程度很高呢。我也因此鞭策自己，絕對不想輸給他們的認真，不能有一點退步。

PB　另外，您也提到您開始從機械相機轉移到數位相機。

森山　把相機分為機械的和數位的，也是沒辦法的事。現在我慣用的底片是 Tri-X，如果 Tri-X 不生產了，那就買下所有可找到的銀鹽底片，如果所有銀鹽底片都不生產了，那就毫不猶豫使用數位相機。因為，攝影要拍了才能成立，使用數位相機就會喪失銀鹽的質感，這樣說也於事無補。無論工具如何，我拍照的欲望是無法壓抑的。

PB　今天所談到的攝影集《夏威夷》、《新宿》，都是精采的傑作，對您來說，您對「新宿」的感覺是什麼呢？應該是在東京當中，比較混亂的街道吧？

森山　不，但和大阪的混亂又不一樣。新宿，是一個在東京裡面卻以另一種方法特別創造出來的地方，

雖然微微帶有東北味，卻是一個東京或其他城市不可能存在的「新宿地方」。就像《蝙蝠俠》中的高譚市，反正就是糟糕透頂的奇怪地方，有點亂，被各種詭異絢爛的燈光照射，卻又有黑暗荒廢的廢墟角落。像一隻大蟲終日蠕動著。

新宿那個地方，是欲望的競技場，巨大的鍋爐中燉煮著所有存在和可能存在的欲望，一個令人難以置信的欲望體。那，你真的喜歡新宿嗎？被人這樣問起的瞬間，我心裡總也混亂起來。前一陣子瓦塔里美術館（Watari-Um Museum）渡邊克己的展覽，拍攝真正新宿的攝影家肯定是渡邊克己，能夠真實拍下歌舞伎町的只有他而已。應該這麼說吧，對我來說，我是「在新宿攝影」，對他而言，他是「拍攝新宿」，在這之間我們的體質是不同的，而不只是興趣不同，因為就算是同一個攝影家也會有興趣不同的時候。

而我，的確是對於世界的表面感興趣，我打算從明年開始要拍攝東京，之前有一段時間拿著相機徘徊街頭，最近又要重新開始了，要花上幾年的時間，像蝸牛一樣緩慢繞行東京街道，最後回到新宿。

PB　是名為《東京》的攝影集吧？

森山　是的，能夠的話想出幾本。

PB　您只要身體還健康，就會繼續拍照吧？

森山

總之還站得起來的話。要是哪一天下半身不行了，只要頭腦還清楚，手指還可以動的話，我想用8×10拍裸體呢，這當然是我期盼的夢吧。搬著8×10的大型相機，一副老態龍鍾的樣子，大概會被這樣說吧：「老先生您就別拍了。」不過就是因為這樣才更要拍那種污穢的色老頭裸體喔，一定的。如果可以到達那個地步，不是太棒了嗎！這樣，我的攝影就會更上層樓！這蠢的事情我都考慮過了（笑）。但是我真的想永遠手拿著一三五相機，在街道上遊蕩。未來會怎樣真的不知道，但是，啊，那時候就是那時候了。

（出自《PLAYBOY日本版》二○○八年六月號，集英社）

赤坂英人（Akasaka Hideto）

一九五三年，生於日本北海道，美術評論家、作家。

《Pen》【阪急Communication（阪急コムイニケーション）】、《朝日相機》【朝日新聞出版】等雜誌，企劃、執筆當代美術和攝影最新動向的報導。

第二部　談　攝影

語り合う

所有景色都像最後一幕，卻又都是第一幕

―― 談森山大道攝影集《Daido》

荒木経惟／森山大道

森山大道　您看起來精神不錯呢。

荒木経惟　哪裡，哪裡。今天來其實也沒什麼特別要講的事，只是一陣子不見了就想見你（笑）。

森山　我也是這樣。

荒木　我今天帶了您的攝影集《Daido》過來，很重耶，有沒有三公斤？是限定一千本吧，好像一下子就賣得差不多了。很多人想要，經常有人問我要去哪裡買。印那麼少不是很可惜嗎？

森山　話雖如此，但也沒辦法，這不是一般出版社出的。

荒木　為什麼印那麼少？

森山　預算的關係吧。

荒木　啊，是出版者 Hysteric Glamour 的預算嗎？

森山　雖然 Hysteric Glamour 是第一次出版《Daido》這樣的個人攝影集，但他們已經出版過三本攝影文集，而且都只印一千冊。其實，《Daido》只接受訂購，書店是沒有販售。只是，最近 Watari-Um 美術館的書店 On Sundays 和我說不管怎樣都想在書店賣，所以我特別給他們三百本。不過，偷偷在賣的是書店，不是我喔。

荒木　啊哈哈。

森山　就是因為如此，所以賣得更快了，我自己手上也沒留幾本，而且只要我一喝醉、別人一讚美我，我就不知不覺地把書送人了。

荒木　是嗎，啊哈哈，我也是這樣。就算自己至少想要留個十本，只要別人一誇：「真好！真好！」，就情不自禁地給了出去。一九六八年您的處女作《日本劇場寫真帖》，你應該已經沒有了吧？

森山　我手上一本也沒有。

荒木　出版《Daido》的 Hysteric Glamour，我之前沒聽過，聽說是服裝公司？

森山　嗯，我以前是聽過他們的名字，萬萬想不到會和他們出書。

荒木　所以當我看到封面上寫著「Hysteric」，心想：「森山出了一本名字有趣的攝影集啊。」無論如何（一邊翻開《Daido》），這真是一本好攝影集，封面不像現代的、也不像日本出版的，彷彿是歐洲的攝影集，太令人驚艷了。

森山　最初，我對於這個版型有些反對，攝影集不是版面大就好，但當時也只有這個大小可以選擇，並不是刻意的。

荒木　不過紙很薄，所以剛好可以折一半夾在腋下，那就有意思了！早上夾著這本攝影集，還有剛買的一堆報紙，在街上匆忙穿梭的模樣……挺搭配的，和這本攝影集。

森山　這個大小感覺雖然有某種質感，但有點太重了。

荒木　啊哈哈哈，的確是這樣。我昨天有點喝多了，今天來這裡前先去醫院針灸等了一下，結果一個半小時都在看這本攝影集。坐在旁邊的老太太們，看不懂裡面到底在拍什麼，所以一直盯著看。雖說是老太太，其實都是有錢有閒的貴婦啊，那些貴婦們啊，很有興趣呢，很厲害吧？

森山　這樣啊，也有老太太會看啊。在 On Sundays 買的好像全都是年輕人。

荒木　現在的年輕人，也都有錢、很敏銳，或者說有某種的感性，他們只要覺得：「啊，不錯。」就會毫不猶豫地買下。或許這樣說挺奇怪的，但是在您的敏銳和感性中，流露出攝影本身的敏銳和感性，可說是和攝影的本質非常接近，甚至讓人感到超越了攝影。也所以，當我們這樣一頁一頁瀏覽時，那種肌膚的觸感、那種攝影的觸感，真的太美妙了。攝影的肌理、街道的表層、我們自己的皮膚，這些東西全都被拍下來了。

森山　對，聽您這樣說我真高興。自己很難這樣誇獎自己的作品。

196

荒木　我啊，可是經常誇獎自己的作品呢，「叫我第一名！」（笑）。但《Daido》真是讓我甘拜下風。我自己的攝影集，雖然順序都是隨興排列，但最後一幕要放什麼？我總是非常在意。

這本《Daido》，沒有所謂的最後一幕，換句話說，全部的影像都是最後一幕，也都是第一幕，這一點是《Daido》最精采的地方吧。版型大小，有種向人炫耀的大，也很貼切，我記得阿特傑的《巴黎》不是也差不多這麼厚嗎？

森山　這些，大概是一年內拍的照片？

荒木　大概是去年（一九九二年）半年當中拍的，也把前年拍的兩、三張放進去。對我而言，我總要一股作氣地拍、一股作氣地出書才行（笑）。

森山　不這樣不行。沒有才華的人，做一本攝影集要花十年的時間（笑），說什麼要把所有作品整理起來。

荒木　我不是計畫型的人，所以只能一股作氣。

森山　我啊，因為是天才，所以一股作氣地了結它，如果花上一年，那就不行了。

荒木　是啊。

森山　因為時間會讓感覺很不一樣，相機也會壞掉，但是我並不想換相機呀（笑），相機換了作品也會跟著變化，不是嗎？森山您走路是不是也很快？這張照片漆黑的部分真是好啊，黑色和形，好耶，不是有張雨傘的照片嗎？深黑的，形也特別好。

森山　對了，《Daido》這個標題是怎麼來的？

荒木　呀，其實沒有什麼意義，我認為，不要取什麼奇怪的名字反而比較好，所以結果就叫《Daido》，直接就把名字當 logo 用了。

森山　說個冷笑話……搞不好會有人寫成《大道攝影家》呢（笑）。

荒木　我，現在拍攝《性和死》（Erotos），有些作品是用環閃光燈拍攝的，總之這次沒拍裸體，盡拍些腐爛的花、生鏽的金屬、或是被雨水弄濕的東西，但可不是「侘寂（wabisabi）」喔，或許應該叫「濕寂」吧（笑），這樣就充滿著性愛（eros）和死（Thanatos）、生和死的氣氛。攝影本來就是一種死亡的預感，有死亡在裡面。

森山　是的。

荒木　但是只有死亡，若不加入官能和色情的話，無法變成攝影。在這本《Daido》中也參雜了這些東西，算起來是官能性的。

森山　您比我早兩年出生，先出世的人比較偉大（笑）。

荒木　那就這麼說定了（笑）。

森山　我經常說人生在哪裡，人生就已經被決定了。您雖然是大阪出生的，但是和東京出生的我所喜歡的東西、場所、事情、時間等，卻微妙地相似。

森山　我們在本質上很相似，但實際上又不同，一定是這樣。

荒木　我是土地決定論者，出生在不同的土地上就會有不同的氣質，但還是會微妙的相似。如果把日本地圖從正中央也就是名古屋附近對折的話，東京和大阪的位置幾乎合在一起的，有種「表、裡」的感覺。

所謂性愛的死，就是因為加入死亡，所以性愛才更色情，兩件事情並非是對比的，而是在性愛當中有死亡、死亡當中有性愛。能把這個要素強烈表現出來的，只有黑白攝影吧。

您出門拍照的時間，應該是下午兩點左右吧。我下午都睡個午覺，但是您喝個咖啡，如果天氣不錯，就準備準備出門去了，感覺差不多兩點到四點間，您經常出去拍照。

森山　被看穿了，就是這樣呢。

荒木　只要看照片就大概知道了，那種感覺很好吧，整個身體沐浴在午後的陽光裡，但不至於將自己的影子也拍進來，因此當日的現場感全呈現在照片裡。拍照時有種活著的感覺。我其實很不喜歡把自己的照片說成「作品」，如果要說是作品的話，就要有其他要素在裡面。就攝影集來說，《Daido》的完成度很高，和全世界或全宇宙的攝影集相比的話（笑）。

我很喜歡您那本《攝影啊再見》（一九七二年），那裡頭有種連我都無法說明的性愛和死亡，是吧？

在某種意義上是很直接的、或說很坦率的情緒，在《Daido》當中都流露出來了。您之前的攝影集，常被評論為「在意義和思想性上帶有灰色的部分」，不過這次《Daido》裡的黑色太厲害了，

森山　例如說要您解釋這頂帽子的意義根本不可能嘛，這不是什麼可以解釋的東西。

但以前的模糊啊、昏眩的那些感覺，還是存在著不變的。

我從過去到現在沒有什麼都沒有改變，不論是一個人在街上拍照的習慣，還是我感興趣的東西。這本攝影集中幾乎沒有人物出現，所以之後要出版的第二本《Daido》，我想要拍本全部都是人的攝影集，現在正正這樣在進行。再度拍攝的時候，我最強烈感覺到的是，曾經在路上拍攝的記憶完全和這個當下重疊，可以感到同一個時間、同一個取景。那一瞬間的靜止，我認為太有趣了。

我雖然沒有看到您和桑原（桑原甲子雄 Kuwabara Kineo）的展覽，所以作品量很大。攝影啊，如果量太多了，有時反而會被壓制下來。

荒木　對，對。因為以整個世田谷美術館來展覽，但光看畫冊就挺不錯。

這本《Daido》最初就想要做成這麼厚嗎？

森山　嗯，開始的時候設想約三百頁的分量，後來陸續增加到三百五十頁、四百頁，這本書的潛力，

我覺得量是關鍵。

真正的攝影家，就算只是本能地「喀嚓！喀嚓！」所拍下的東西，大家看了也都會覺得是好東西，所以最後量都變得很多。如果拍個照片還要選這條街、那條街的，這種攝影家一定不行的，

荒木　就是要「啪──」地全都拍下來。

森山　正是這樣，因為無論哪張都是自己拍的，沒有一張是失敗的。

荒木　對吧，說到話的話，所有作品都是名作（笑），如果拍完不展出來，還真不知道該怎麼辦。

森山　所以每次的呈現，都希望有相當規模，這其實是內在的一種欲望，現實上不是每次都能達到。

荒木　對，對。出版社都希望攝影集的定價不要超過五千日幣吧，所以森山您能夠完成這樣一大本，真的很不錯，可是限定一千本是個問題吧。不過反過來說，一千本也有一千本的快感，您說如果賣完了您自己還會再自費出版嗎？再印個一千本！

森山　會產生「就給一千個真正了解的傢伙看」這種自負的感覺吧，比起用攝影集賺錢⋯⋯只是，沒有要賺錢的想法，是不行的啦（笑）。

荒木　您之前送給我自費出版的《終戰後》，還要謝謝你。

森山　我也很久沒有自費出版了，《終戰後》若是交由出版社出版，自由度就會受到限制。

荒木　那是一定的。嚴格來說《Daido》這本攝影集，是一群對製作攝影集沒有經驗的人幫我完成的，我認為這就是這本攝影集最有趣的地方。所以比如說，我認為無論如何都要再加五十張照片進去，大家就沒有異議地完成，這種自由度真的很棒。像您的攝影集，就像連續發射一樣不停地出版，所以就算每本攝影集都很薄，仍舊可以連續散發共通的訊息。而我，以每兩、三年才出版一本的速度，怎樣都必須把兩、三年間的想法一吐為快⋯⋯雖然未來我會有些改變也說不定。

森山　總之，《Daido》不是一本從開始就詳細計畫的攝影集，是對方突然「啪——」地提出邀請，我也沒思考「啪——」地就答應，然後就在雙方的默契下完成，所以有種及時性的暢快和有趣吧。

荒木　就是因為這樣所以有某種速度感。拍攝時的速度感、編輯時的速度感，同時都在書裡展現了。

森山　就是這樣。

荒木　這是一種新的攝影集編輯方法吧，一種直接的、輕快的，好像還在、還在拍攝當中的感覺。也所以讓人覺得很好，因為這本書還沒有結束，也沒有試圖要去總結它，有「從哪一頁開始看都可以」的感覺吧。

森山　不用這樣感覺去做是不行的，現在的攝影集越做越無趣了。

荒木　我以前在製作《DADAIZE！ARAKI》攝影集時，把照片一股腦兒地灑在床上，然後叫三個女孩子「撿過來」，直接用撿來的順序編輯，負責的編輯可是對我擺了臭臉（笑），攝影集編輯的順序，也不過如此罷了。

我預計要做一個叫「私寫真」的展覽，若說「私寫真」，就讓我想要使用 Plaubel Makina 相機，那對焦、光圈、捲片，所有都需要用手操作非常不便的相機，還有，是六乘七的比例，非常攝影的比例。

您是使用一三五相機然後再仔細裁切，裁切後也是六乘七的比例吧。攝影果然還是和比例很有關係，就像小津安二郎電影中固定的橫位置。

森山　嗯，這是一種標準吧，攝影啊，就一三五相機的比例，的確不是太好。

荒木　嗯，半吊子的感覺，這部分真是……

森山　不論如何，就是會想把哪裡給切掉呢。

荒木　一三五相機真是有些半吊子啊。

森山　所以製作這本攝影集時，就毫不猶豫地格放、切除了。

荒木　您都用同一台相機，而且不換鏡頭，雖然不是格放，但也切掉了不少畫面，像是用八十五釐米拍的感覺。那安排順序的方法是？

森山　我沖洗了八百張左右的照片，然後就交給年輕的工作人員決定。偶爾我會看看，替換個幾張，如此而已。

荒木　我也是，我最近也這樣呢（笑）。把像山一樣的作品交給別人，他們弄好後我就調整個兩、三張，雖然隨便，但是這樣隨便反而更有意思。

森山　因為，無論從哪裡開始、在哪裡結束，都不會有問題，我有這樣的自信。而且自己做，真的太累了（笑）。

荒木　對，對，這是實話（笑）。

森山　做攝影集如果有奇怪的拘泥，反而搞得無趣、討厭，不如透過他人的眼光和感性。

荒木　如果想法太嚴謹、認真，對於攝影集的順序便會過度思考。總之我是因為會疲倦，還是交給其他人去做就好了（笑）。因為只要是好的攝影，無論是誰去編排、如何去安排，結果絕對都是好的。「過來！你做！」這樣就夠了，因為我有自信，所以任由其他人去完成。

森山　攝影家大概只要將作品沖洗出來就夠了吧。

荒木　真是這樣的。

森山　攝影家就應該專注「攝影」。

荒木　對了，您不太把攝影集交由他人完成吧，聽說您雖然不小氣，但對細節特別挑剔（笑）。把所有事情「砰——」都交給編輯，這不是第一次吧。

森山　嗯，您剛才說到的《攝影啊再見》，就是全部拜託桑原的，那本我就連照片都完全沒有替換過，全照著桑原所選地做了。而且那本書，原本就希望是一本沒有順序的攝影集。

荒木　《攝影啊再見》出版的同一時間，我也出了一本《東京輓歌》（東京エレジー），是一本和您的風格完全相反、由我自己編輯、自行出版的攝影集。那時我還在電通，無論是設計還是順序，都是我自己做的，其中也參雜著父親的死和母親的死。

　　我因為最喜歡您的攝影，我發現我每次整理工作室後會留下的書籍，就是您的攝影集，另外還有中平卓馬的《為何是植物圖鑑》【晶文社】、《新的凝視》（新たなる凝視）【晶文社】這些吧。

　　其他還在書架上的，當然就是我的啦（笑）。

　　這麼說來，一九七一年中央公論社出版了《映像的現代》（全十卷）系列書籍，您的《獵人》也收入在裡面，我那時因為還在電通，所以沒有被收錄。

　　立木義浩、奈良原一高、佐藤明（Sato Akira）、橫須賀功光（Yokosuka Noriaki）、東松照明、石

208

森山　可是也就把文字當作文字就好。

　　乎除了肉體、肉聲、肉感、肉欲以外，什麼都沒有。所以，「挑釁」這個詞即使有某種意義，

森山　因為那時的我，總覺得挑釁不應該是這樣，文字這東西，算起來怎樣都好。那時候的環境，似

　　了一番。

荒木　對。大家盡寫些很囉嗦的東西，不過你呢，雖然說不上能寫，但對於攝影的本質倒是好好討論

森山　就連東松照明也是。

　　那時候啊，每個攝影家又同時是評論家呢，把看了根本不懂的東西流暢地寫了出來。

荒木　對。第二期不是最好的一集嗎？那時候風景論之類的理論很流行，第二期登了一些那樣的攝影。

森山　我是從《挑釁》的第二期開始參加的。

　　多過往的回憶。

　　《déjà-vu》十四號的《挑釁》特集中，我被問到「《挑釁》那時候您在做什麼呢？」喚起了我很

　　那時候看到您在《挑釁》登出的裸照和情色作品時，我真有種「啊！被騙了！」的感覺。之前

荒木　當您和中平卓馬、多木浩二、高梨豐一起辦《挑釁》雜誌的時候，我也想要參加，但我沒有資格，

森山　是當中的最後一本。

　　（Tomiyama Haruo），森山確實是裡面最年輕的，不是嗎？

元泰博（Ishimoto Yasuhiro）、植田正治（Ueda Shoji）、深瀨昌久（Fukase Masahisa）、富山治夫

II　　1

荒木　不同意義下，過去例如阿傑特和艾凡斯的攝影，就是因為完全看不到私人感情，所以才特別好。

但是對我來說，這是很愚蠢的事。

但是這本《Daido》和我一樣，是「私寫真」，那我也出一本叫《Araki》的攝影集吧。不！我已經決定要出一本叫《Yes Nude》的攝影集，但這種名字好像會引起社會批評，只好改叫「Araki的裸體」：《A's》（發音接近 Yes）（笑）。

我還想出一本《裸體》的攝影集，把所有女性整理起來，是一本無論你怎麼翻、怎麼看，都會有不一樣的女性不斷出現的攝影集。

森山　不錯喔，絕對不錯的。你最近經常喝酒嗎？

荒木　醫生已經警告我不能喝了，我還是不斷、不斷地去喝。我看我們兩人都得好好保重身體，在成為國寶以前得好好努力（笑）。攝影家要成為國寶，還必須要很長壽，在成為國寶前要不停地拍照。想拍照的這種欲望，根本是停不住的。

森山　是啊。

荒木　總之，先活到六十歲吧。像我們這樣的攝影家，只要還想拍照，只要還有知覺，自然就會按下快門。

森山　當我遊蕩拍照時總會感知到各種事物，但我從來沒有要去尋找拍攝對象的心情，完全沒有。只要走著，全身的細胞就會向外伸展開來，變成天線一般被某些東西吸引過去。所以與其說是去

荒木　「獵相」，不如說是被對象給抓住了，毫無抗拒。最後，對象也被我抓住了，有點像戀愛關係吧。

森山　對，對。

荒木　以前的我，會想著「拍吧！拍吧！」，就會拘泥於構圖、光線。現在這些事情怎樣都好，就是被對象呼喚過去的吧。

森山　嗯。所以當有拍照的欲望，也不用思考要怎麼拍。我是絕對不會站在那裡，等著要拍什麼的。

荒木　我也很討厭等待（笑）。攝影，就是用當場、當下的相遇決定勝負，等待是沒用的。

森山　「那老太太會走過來的」如此一想，老太太就不可思議地走過來，「對，貓會這樣橫著走過」，就真的橫著走過去了呢（笑）。

荒木　我對攝影的思考也算相當固執吧。

森山　說到攝影的選擇，多數人錯以為是構圖，其實應該像被對象選擇一般。

荒木　也就是說，以為自己盡力表現就能有所表現的錯覺。

森山　對。或許無意識、無心地走著，另一方的「寫神」才會被吸引過來。我現在用「寫神」這個名詞，

荒木　就是指「寫真之神」！

森山　啊，你總是想出一些新東西來。那麼我應該就是「複寫神」了，因為我的攝影大多是複寫的感覺吧，就算拍人也一樣，完全是複寫的感覺，不是真正要描寫什麼。

II　—　—

211　　　　　　　　　　Daido Moriyama　写真を語る

荒木　是啊，我從最初開始，也認為攝影只是對象讓我複寫罷了。

森山　呀！我們兩人這不是情投意合嗎？但是我們的死期也近了呢（笑）。對了，說到人，我從《SM Sniper》開始就一直拍些偶像，明天我還要去一下秋田拍攝JR的廣告，但這些東西對我而言，都是相同的，全都像是「私寫真」的感覺。

荒木　我真是想試試看。

森山　你真是能想啊。

荒木　攝影中所謂的古典，不是一定要打上正統的光、要拍到端正的笑臉，否則就不合格。商業攝影也是這樣，還是得遵守這些古典教條。如果將各種攝影教條全部混雜在一起時，會變怎樣呢？

森山　就心情上來說，我還是青年，或者還是攝影少年呢。今年（一九九三年）我預計要出版《Erotos》，這將會是真正的超級名作，會有點噁心喔（笑），我還真有點不敢出版呢（笑）。

荒木　你是不是腦筋太好了。

森山　對，對。所以才會越拍越好（笑）。我想，今年年末《Erotos》出版以前，《Daido》是今年攝影集的第一名（笑）。可是我也想看到更多年輕人的，更多成長中的攝影，不像我們都只是在裝年輕（笑）。不過現在年輕人的攝影完全不行，明明頭腦很差，還裝得很厲害的樣子……相機很厲害，頭腦也裝得很厲害。

森山　啊，不管屬不屬害都好，我只希望能看到讓我們驚嘆的作品，現在年輕人的作品都沒什麼感覺，

212

荒木　因為沒有肉的味道，讓人提不起興趣。

森山　說穿了，就是要有敏銳度和感性的攝影，就算只讓人感受到性也好，但是連這點都做不到。

荒木　或是讓人感受到尖銳的反動，但是也沒有。

森山　對的，讓人感受到反動，可能是最少見的。

荒木　如果要裝厲害，那就裝到底，但是連這個都沒有。

森山　說得沒錯。現在年輕人盡想些風格的問題。

荒木　風格只是有跟沒有的差別罷了。

森山　《Daido》用影像拒絕文字，這點特別好。別說藝評，就算詩人看到這些攝影也寫不出詩來，因為這些照片本身就是詩了。以前我們都說電影是綜合的藝術，但我認為攝影更混雜了各式各樣的要素在其中。

荒木　對，事實上攝影包含了所有，世界上所有的符號。

森山　一件攝影卻包羅萬象，不就是現在年輕人對攝影感興趣的部分嗎？「嗯，這張照片裡有音樂」，或是「攝影裡有很酷的故事」。

荒木　現在開始了解攝影的年輕族群，並不是真正對攝影的意義或表現有興趣，而是單純地、直接地進入到影像裡面——總之，音樂也好，顏色也好，故事都好。

森山　對，對。那些曾經學過攝影的人，要是看到《Daido》就會發表「森山大道用如此對比的影像來

森山

　表現現代感」等等的評論（笑），但是沒有玩過攝影的人，不是應該會說「雖然我不明白這究竟是什麼，但很有感覺」嗎？這種差別是很有趣的。

　因為攝影的傳達方法，便是由細胞到細胞的啊。

（一九九三年十月十二日，銀座三笠會館）

（出自《 Litteraire 》（リテレール）第七期，一九九三年，metalogue ）

荒木経惟（ Araki Nobuyoshi ）

　一九四〇年，日本東京都生。

　千葉大學工學部畢業後，一邊任職電通（至一九七二年），一邊舉辦個展等發表作品，以攝影家身分持續活躍地創作，一九八〇年左右開始受到廣泛矚目。九〇年代後半開始於海外個展，攝影集《小說首爾》在歐洲尤其受到高度評價。著有《荒木経惟的天才寫真術》（天才アラーキー　写真ノ方法）（集英社）等。

數位相機的「明室」

荒木経惟／森山大道

荒木経惟和森山大道是日本國際上最著名的攝影家，也是過去三十餘年來不斷以前衛影像撼動我們視覺經驗的兩位巨匠。同時，他們也如「弘法大師寫字不選筆」般是特異相機的使用者。

在此，我們委託兩人使用數位相機，訪問兩人對數位相機和攝影數位化的看法，構成一次深入、直言不諱的對談。

對數位的看法

——　荒木先生（以下敬稱略）您從來不使用數位相機嗎？

荒木経惟　也不是完全不使用，但沒在用就是了。

—— 森山先生（以下敬稱略）這回您使用了 SONY DCR－PC120 ？

荒木 哇！這相機不是很酷嗎……？會不會被外表騙了呢？……嗯。

森山大道 記憶卡從這邊放進去，這樣可拍四百張左右。

荒木 這樣不錯耶，帶著底片出去拍照真的太麻煩了。這樣啊？也可以看到沖洗的照片，耶，這真的是相機嗎？

—— 不是，是錄影機，最近錄影機也可以拍照片。

森山 果然還是錄影機的手感，那種邊看邊拍的感覺。

荒木 錄影、攝影雙用？在拍錄像的時候可以臨機應變地轉換成相機嗎？這樣的話真的挺不錯，不過，搞不好結果兩種都不會用（笑）。

森山 其實啊，我之前被ＮＨＫ一個叫「前輩請多指教（ようこそ前輩）」的節目逮住。

荒木 哎呀哎呀。

我去教小學五年級的學生上課呢，用索尼最小的相機，像是玩具的那種（cyber-shot），全班五十個人左右都發了一台，那些傢伙第一次接觸攝影，竟然是從數位相機開始，暗房什麼的都不需要了。但是呢，他們還是拍了些好作品。不過節目播放的時候，把我叫他們去拍漂亮姊姊洗澡的照片，去拍女生裙下風光的照片，全都剪掉了，結果有觀眾反應：「好像比平常的節目短了些。」（笑），不是節目比較短啦，是我幫他們找的台詞通通不能用啦！

森山　您不論走到哪裡都做這些事情。

荒木　或許不久之後吧，耶，禮物？我啊拿到禮物的話就手軟了。

──所以呢，以後就用數位來拍嗎？

森山　您不論走到哪裡都做這些事情。

數位裡不存在原作的概念

──這是森山用數位相機拍攝的相片。請問您試著沖洗出了幾張呢……是不是和螢幕上看到的完全不一樣？

森山　對，完全不一樣。

荒木　但是，攝影那種好的感覺有出來，還有種不錯的奇妙感。如果把這張照片做個比喻，雖然這樣說很奇怪，以前不是有原作照片嗎？數位相機也可以做到那樣感覺的東西嗎？

森山　輸出的東西是會褪色的，數位本來就是可以不斷複製檔案，原作的概念應該就不存在了吧。

──的確如此。

荒木　這樣世界上就只有「藝術家」本身是原作了，呵呵呵，販賣「人」的時代終於來臨了。

──這次您在哪裡拍攝？

森山　外出的時候慢慢拍攝下來的。

——　您覺得數位相機怎麼樣呢？

森山　是有趣。對我而言，用數位感覺不是攝影，總覺得好像哪裡被架空了，好像是對著虛空在拍照一樣，怎樣都沒有物質感和肉感。不過這樣的感覺，反而讓我覺得有趣地把玩了一下。

荒木　呀，這樣的話真有可把玩的地方，讓我心癢癢的。

森山　啊，這和雜誌中您的發言不大一樣……

荒木　什麼？我可是有玩過的喔！（笑）《Araki Tronics》（アラキトロニクス）可都是用數位拍的呢。對了，那時候的數位相機不是這樣子的，那時有連著一個電線，後面連著一台像手推車一樣的螢幕，若是到戶外去拍可就麻煩了，但是如果變成這樣（DCR－PC120），那真可當遊戲來玩玩。

在可口可樂「NO REASON ART PROJECT」的攝影訪談中，我記得您還說過：「數位那種東西」的話。

荒木　我說了？想法是會隨著時間改變的啦，別那麼介意。

——　所以這次您構想了「DIGITAL BATTLE」，我感到很意外。

荒木　我對數位相機可沒有貶低的意思呢（笑）。

森山　所以今天由我來批判，讓荒木來誇獎（笑）。

數位作為未知數的趣味

森山 要印刷的時候怎麼辦呢？

―― 只要將記憶卡裡的檔案直接交給印刷廠，對方就會幫您轉換成印刷用的檔案，但是不試印出來是不知道印出來會怎樣……對於要印刷的東西，最好事先交代需要注意的事項。

森山 結果會怎樣不能知道啊，不過一般的攝影也是如此。

―― 和正片及照片不同，要怎樣印刷，編輯方和印刷方之間的系統還沒有建立起來。

森山 在各種意義上，數位還是未知數，但這當中也可能很有趣。從電腦輸出成照片時，照片和畫面間的差距也很有意思，不同種類的紙也會有所影響。

―― 這是嘗試將同一張照片，分別用佳能和愛普生的印表機輸出的，實際狀況怎樣呢？兩個都是用一般的印表機。

森山 可是……光看這個的話，就無法彰顯數位攝影的感覺，就只是攝影罷了。如果能夠更彰顯數位攝影的特性，或許就可以清楚地分別出來。

―― 就作品來看，有任何不自然的地方嗎？

森山 就我現在看到的，雖說沒有讓我特別不滿的地方，但我既記不住印表機廠牌，更不會使用電腦。

―― 只是先打個比方，如果今後使用數位製作攝影集，這樣的品質有沒有問題？或是想要怎麼做？

森山　有什麼想法嗎？

我還沒有什麼感覺，但若要製作攝影集，就必須做很多的試驗，無論是顏色、調性、顆粒。如果將這張照片局部放大就可以看到數位獨特的粗糙性的話，我真想看看。放大之後一定會有和傳統照片不同的影像誕生吧。單純將數位做為攝影使用，我想還是未來的事。

相遇是愛，但請用電郵聯絡

荒木　回到使用數位的話題，就荒木您的想法，數位攝影可以存在嗎？

荒木　嗯，我向來都對新事物抱有好感，總喜歡涉獵新的事情，一次性的吧。只是，我對數位的最初印象，是帶著個尾巴的……不過，若是這樣的相機可以當玩具，就把玩的意義而言，不是很有趣嗎？

——　聽起來好像在說女生的事情一樣……

荒木　因為相機就是性具啊，數位還沒有變成性具，還沒有濕呢，乾乾的！（笑）完全沒有濕的感覺啊，你想想，「銀鹽」不是很棒的詞嗎？有鹹濕的感覺，總之，沒有情色是不行的。

——　那怎樣才能讓數位攝影鹹濕起來呢？

荒木　沾點口水再拍啊（笑）。拍拍對方的乳房，這樣的話就可以拍到鹹濕的照片！數位也是一樣，一樣。我的照片都是鹹濕的，不過，數位的機械不是有種將事物變成沙漠的手感嗎？我們對數位就是這種感覺。啊，說「我們」的話，森山會不會生氣呢？

森山　總之，數位的感覺就是人間的溫度、濕度和關係都消逝了。

荒木　也就是沒有肉感了。

——　不是經過ＮＨＫ的體驗之後，您對數位改觀了嗎？

荒木　我所說的是在和對象的關係中，下手的時間和距離這件事。過去攝影前要思考用多少的感度拍照，進入暗房沖洗照片前又得想要用什麼相紙沖洗……必須要思考很多事情，在那之中就有所謂人的部分存在。數位，就把這部分的精氣都省略了。從現在開始攝影的世代，再也不會體驗到那樣的心情，也不會有攝影的濕氣。所以就像「相遇是愛，但請用電郵聯絡」的情況一樣，因為電郵最沒有距離？但是，用鉛筆或是鋼筆寫信，在刻畫出思念的文字時把手弄髒，那樣的髒污是很重要的。如果連這部分省略，那就什麼也沒有了。不過，從外在看來，使用過後大概就會被「喔！其實滿好用的！」所蒙蔽。

沒有討論數位的必要

荒木 ──森山的作品放到電腦裡了，您要看嗎？

荒木 啊，有嗎？

荒木 果然，比沖洗出來的，在螢幕上看比較好，不是嗎？

荒木 我喜歡光透出來的感覺，最初我認為數位不是要沖洗出來的東西，是透過光來看的東西呢。現在，我在進行的荒木劇場，是用幻燈片來呈現，也是透過光來看的東西。對了對了，我雖然不會用電腦，可是也有個人網站喔，雖然我自己都還沒看過。

森山 森山您也有自己的網站嗎？

森山 我自己也還沒看過。照片現在可以看嗎？

荒木 森山拍的東西嗎？要看，要看，要看，啊，還沒弄好嗎？

荒木 現在，電腦正在開機。

荒木 快點，快點！趕快出來吧！（笑）

（電腦起動，幻燈秀開始播放森山的作品）

荒木 喔！相當有看頭嘛！好耶！果然！森山，是這樣，我們也沒有討論數位的必要了，如果最初就知道這樣的話……不錯耶，喔喔！真是厲害呀！數位的彩度表現很好，透過光來看果然很漂亮。

森山 透過電腦螢幕看果然和平常一樣漂亮，若是相機的液晶螢幕反而有很多反光，看起來也有些太亮。

可以暗視，不要暗室

森山　這是暗視功能，像是半夜房間裡一片漆黑一樣，很有趣。這個像在黑暗中摸索、彷彿被手電筒照到一般，像這樣，有鑽到黑夜裡的奇怪感覺。

荒木　對耶，這是全黑嗎？喔！好耶！有種興奮感。

森山　對，這個最好玩了。

荒木　暗視，是用閃光燈什麼的照著嗎？

森山　不，什麼照明都沒有，就這樣看起來有點發螢光，和字面上完全一樣：暗視。

荒木　什麼照明都沒有嗎？真是台危險的相機啊。這個好！我要這個！一片漆黑也可以做愛！

──　您漸漸開始覺得數位也不錯了吧？

森山　啊，暗視功能很有趣，就像當小偷潛入別人家裡一樣。

荒木　有了新的器材就會感到興奮喔，因為是新東西，不拿來玩玩不行！

森山　是啊。

荒木　這樣的話，很快就可以完成數位攝影集吧。

森山　三天就可以完成一本。

荒木　很有速度感。

森山　在興奮玩樂中就把工作完成，然後把一張記憶卡交出來，「好了！一本！」數位有這樣的魅力。

荒木　但是這個是錄影機吧，白天拍拍小孩子的運動會，晚上拿來監視老婆在做什麼，真是太厲害的功能啦。

森山　可以暗視，但不要暗室。

荒木　好呀！不過，這個是自動測光嗎？

森山　自動的，但測光有些困難。如果測到光的方向就會完全漆黑，畫面中心也會讓亮度完全不同，啊，這樣也挺有趣的，只是曝光的調整相當麻煩的。

荒木　這樣好，飄出那種詭異氣氛真是不錯，半夜的那種色情都表現出來了。

森山　對，妖魅的感覺。

荒木　就是「深夜的色情」！好！決定用這個題目了。

森山　立刻就決定了。

荒木　你也趕快決定吧，森山。

森山　我嗎？

荒木　呀，但是那個黑色，不太一樣耶，你不覺得黑色中好像有什麼其他顏色？

森山　對，是無法達到純黑。

荒木　連黑色都變成有感情啦，真是台好相機啊，啊哈哈。

森山　我拍了些裸體，可是後來都刪掉了。

──　刪掉了嗎？

森山　因為，那不能交給你啊，拍了些奇怪的東西。平常失敗的作品是不會拿出來的，數位的話可以直接刪除，拍了就覺得不好就直接刪掉。

荒木　不過，不管怎樣都會留下來的，在腦海的那捲底片裡，對吧？

森山　沒錯（笑）。

荒木　這個（封面的攝影）結束之後，要看什麼呢？黃金街嗎？那麼這些我要不看了，絕對是黃金街比較好，很讓人興奮，絕對有可看之處，對吧？「數位是在黃金街看的東西！」哈哈哈。

──　那就遵命了。

新宿黃金街的即興攝影展

森山　我今年（二○○二年）剛好一月時返回老家，這些是那時候開始拍的。

荒木　很好，在二○○二年開始拍之際，不是正好嗎？那，這本攝影集就叫《2002》吧！決定了喔！

──　沒想到森山真的用數位相機拍了。

荒木　對啊，沒想到已經拍了那麼多。

森山　因為你們要我要拍啊，那也只好拍了。如果固執地一昧否定，不是也很沒意思。

荒木　唔，真漂亮啊！果然是光線啊，嗯！

森山　雖然不是荒木劇場，因為透過光線，所以有那種特別官能性的味道。

荒木　光線真是好。

―　　果然還是看在黃金街的部分好。

荒木　好吧？哇，真厲害，「咻――咻――」地一口氣就拍了，可以做個展了。

森山　呵呵。

荒木　今天拍下來的東西，晚上就立刻來辦個個展吧，當天拍、當天個展，好耶！一天就可以個展實在太厲害了！

森山　的確不錯，你看，只要這裡、那裡放些電腦，就可以展了。展完以後把檔案抽出來，又可以到別的地方展。

荒木　真是太棒了！只有一天的展覽會！對吧！不錯吧！真有趣！還可以一邊喝酒。

森山　這樣玩真的可以完成。

荒木　嗯，也可以說是新的空間可能性呢。啊，不過如果是壞人，就會把暗視拿來做奇怪的事情。

―　　這樣不是反而很適合荒木您嗎？

荒木 你開什麼玩笑啊！啊哈哈哈。

森山 太適合你了，太適合了。

數位相機的明亮暗室

森山 使用數位相機給我的感覺是，比如說現在我正在拍《新宿》這本攝影集，我對新宿無論如何都有屬於我自己的固執，這種固執每天都存在著。途中，突然「砰——」地有新的攝影方法插進來，如果只是微妙地介入，那會變得相當有趣，因為平日的氣氛可以突然改變。而當我返回原本的攝影方法時，這將會變成一段輕的經驗，會對我產生微妙的作用，數位就是存在著這樣的趣味。

荒木 雖然實際操作的手感相差很大，但和拍立得的感覺有些相似。

森山 因為森山你現在整個沉溺在新宿的非日常性空間裡。

森山 不不，我並沒有沉溺在新宿裡面，這種心情也無法解釋新宿的全部，只是我對新宿僅有的眼光中，存在著一定的寬度，任何攝影方法的改變，都會造成心情轉變。就如我剛才所說，拍攝新宿根本不是什麼有趣、高興的事情，但如果改用數位相機，就會或多或少有趣起來，這樣在拍新宿的時候，就可以輕快地反覆、來回。雖然到最後我所做的事情仍舊是一樣的。

荒木　是的，這之中存在著愉快的感覺。

就算拍了四百張照片，我所做的事情幾乎沒有改變，但心情卻完全不一樣。這就是工具不同的有趣之處。

森山　是啊。

荒木　所以，是不需要暗室的明室吧。

森山　那是長久以來的夢想。

荒木　我雖然沒有用數位，但還在拍拍立得。

森山　啊，真的？

荒木　我在拍人妻性愛系列，用拍立得最合適了。首先，拍了雜誌要的照片後，我再和人妻一起用拍立得合照，太有趣了，我叫它「Poralography」。這樣的要素在數位攝影當中，不是也有嗎？

用電線畫水墨

荒木　但是，感覺很奇怪呢，看著電腦對談大概是第一次吧。

森山　對。

荒木　喔！這個好！這是，中野百老匯（中野ブロードウェイ）。

234

森山　對對。

荒木　真有趣耶，真的。森山，你是不是搬家時，都先用圓規在市中心畫好了界線呢？

森山　對對對。

—　您現在住在中野嗎？

森山　對對對。

荒木　不，在荻窪的奧之川附近，我大概總在中央線附近遷徙，也在那附近拿著相機轉來轉去。

森山　那，就是靠搬家來把東京拍遍嘛。

荒木　唔，這個也很棒，您果然流著日本人的血啊，怎樣都會往那裡去。

森山　就真的往那裡去了，然後變成藝術。

荒木　我曾經在鬧區街道上，用電線畫過水墨畫，我甚至走到那種地步，因為我終究是藝術家啊。

森山　拍這張照片時，我讓自己稍微休息一下，鬆了口氣。向上看，就像狗的視線一般。

荒木　好耶，數位攝影也很適合偷窺，對吧。

森山　拍這張照片的當時，真的滿有趣的。

—　若在天色完全變暗前拍攝，能夠拍到此些許的色情嗎？

森山　我在拍這張的時候，已經相當興奮了。

荒木　這就是所謂「夜晚的白日夢」吧，我最近是詩人呢（笑），有這種感覺喲。看了森山的作品後

II
2

讓我感覺到，這不就是把半夜當作白天嗎？

森山　微妙地流露出情色的地方很有趣，森山你果然被那種地方吸引過去了吧？

森山　一點抗拒的法子也沒有啊，還不想過去呢……一邊這樣想，一邊還是被吸引過去了。

荒木　在這一點上我們不一樣喔，我是會被綻放的牽牛花吸引過去的那種人呢（笑）。

荒木　啊——啊——一邊抗拒，一邊就被吸引過去了。

森山　啊——啊——一邊抗拒，一邊就被吸引過去了。

荒木　好耶，看起來像戰後不久的紅燈區一樣。

森山　對，在那種地方暗視的話會很有趣。

荒木　有介於攝影和錄影之間的感覺。

森山　對，用數位相機拍攝時，最強烈的感受就是介於攝影和錄影之間的感覺。所以我認為，不需要勉強去把它當相機使用。

荒木　別想要勉強自己拍照！至於數位相機啊，別想用它來拍已經存在的攝影！

森山　對。

荒木　您說數位不能接近既有的攝影，應該是指數位不可能成為和既有攝影具有相同觀念的東西吧。

荒木　嗯，你這樣歸結很貼切。數位，你就當是情婦吧！

——　那，荒木一定要用情婦喔。

荒木　嗯，情婦專用的拍攝相機，拍拍情婦，好耶，不錯吧（笑）。

森山　呵呵，攝影集就叫《情婦女人》吧。

荒木　明白的傢伙就會嘿嘿嘿地笑吧，對吧？好耶！

「回到攝影」

荒木　來了，你看，生和死。

森山　會來的。

荒木　彩色是生，黑白是死。

森山　拍攝男女的時候很有趣，會有一種奇妙的噁心呢。數位相機為什麼拍起來會像卡拉OK的伴唱帶呢？

―――

荒木　拍起來色彩特別豐富的感覺？

拍立得剛推出的時候也是這樣，若說為什麼，我想是因為流動的時間被即時捕捉下來了，時間真的在眼前停止了。

不過，我認為會有這種感覺，其實還是因為拍攝者是森山的緣故。

森山　就像看到播放中的電影突然停止，幾乎是相同的感覺。電影中的場景，任由我「啪！」地停了下來。

荒木　也就是真實電影（Cinema Verita）的感覺。影像被停止了⋯⋯如果這樣，就是很令人期待的相機。

森山　今晚就來做吧。

荒木　好好的，拍下夜晚的夢，「拍攝夢的數位相機」，夜晚是最好的。

森山　一到夜晚，任何事情都變得色情了。

荒木　對，回到樂園（自己的房間）。

森山　就是這麼一回事。

荒木　對，好好地來拍，耶，這是什麼？《攝影機啊再見》嗎？

森山　《回到攝影》啦。

森山／荒木　（爆笑）

（最後一張是水龍頭流出水來的照片，幻燈片秀結束。）

森山　順水而去。好，結束。

荒木　耶！太精采了。

（一齊鼓掌。）

238

數位改變內在的藝術

荒木　新的拍攝方法，新的呈現方法。

森山　或者說，一種偶然發現的方法。我們平常不是思考很多事情嗎？但通常不會真的去實踐，因為太麻煩了。但是這個，無意間就發生了。

荒木　不是讓被攝體強拉過去，而是受機械所吸引。

森山　對，會變成被虐狂。

荒木　因為數位，內在的藝術也因此改變了呢，雖然聽起來像是玩笑話，但真的是這樣。

森山　確實是這樣。

荒木　當然，雖然部分是讓被攝體硬拉過去，但也有被機械強制吸引的部分。所以我喜歡新武器，嗯，但我不是新技術崇拜派，我仍會使用舊相機，各有各的趣味。我不是一直都說，只要是女人都是美的嗎？我不是因為討厭數位所以才這樣說，它們的確各具魅力。

所以，說不定我就是在預言未來的事情，雖然我自己也還不清楚，就像當初發明相機、發明電影時的油畫……或許現在就是那樣的時期。

使用的第一台相機

總編輯 荒木您最初使用的是什麼相機呢？

荒木 是「Baby Pearl」的那台[2]，從我父親那裡拿來的。我父親也喜歡攝影，還使用暗箱相機拍過我小學的校舍，讓我用那些照片製作了畢業紀念冊。我第一次見到的相機就是父親的暗箱相機，而我就是協助父親拍照、在父親離開相機時不讓相機傾倒的角色。嗯，其實是很無聊的工作，所以父親有時候也會讓我瞧一瞧，一看，原來校舍的建築都是顛倒過來的啊，所以我一開始的時候也是阿特傑呢（笑）。因為父親的緣故，所以我的第一台相機是 Baby Pearl。

── Baby Pearl？

荒木 有蛇腹的那種相機。

森山 摺疊相機。

荒木 小學六年級去畢業旅行的時候，忘了是在唐招提寺還是南禪寺，我靠著柱子拍了女孩子，之後，又到伊勢神宮拍風景。我從那時候起，就同時拍女人和風景（笑），這點到現在一點都沒變，真是不長進！

森山 我也是。

總編輯 森山您呢？

244

森山　啊，我開始拍的時候就是一三五相機[3]，塑膠的玩具相機。

荒木　是那種有蓋子的？喔！那種呀！那我從一開始就比較專業囉，就相機這點來說。

森山　這，該怎麼說呢�⋯⋯

荒木　簡單說，是像玩具的東西吧。

森山　大概是初中二年級的時候吧。

荒木　但是，說到您父親，不是普普藝術的雕刻家嗎？

森山　算是吧，荒木您家呢？

荒木　把鞋店招牌做成立體的人，放在店舖上。

總編輯　啊，那個，是那個吧？去世的西井[4]　曾經告訴我荒木家在哪裡，雖然是十五年前的事情了。

荒木　對啊，那就是我父親的作品。

森山　原來如此。

荒木　厲害吧，那個很厲害，現在想起來他也是雕刻家呢。不過說個笑話，當我要搬家的時候，我想要把這件作品送給箱根的雕刻之森美術館，結果對方說：「不需要。」回絕我了，啊哈哈。可是你看現在那些搞當代藝術的，不是也做這樣的作品嗎？

森山　那，那個鞋子雕塑呢？

荒木　真的很可惜啊，因為我離開家太久，我也不知道被弄到哪去了，算起來可是個巨大垃圾。

II

2

森山　把那個當作木筏一樣，你坐在裡面順著隅田川而下。

荒木　其實那招牌還有第一代，戰爭時因為招牌是銅板做的，所以被要求捐出去了，父親心裡非常懊惱，還把我們放在招牌上拍了紀念照。

森山　不愧是攝影家的父親啊。

荒木　現在想起來，父親真是個好父親，對了！森山之前不是在哪找到畫有這個招牌的版畫，還買了送給我。

森山　在渋谷街上走的時候不經意發現的，這樣的東西，不買了送給你還真不行。

荒木　那時候走在街上的攝影家，都會拍下它。

總編輯　說到三輪這個地方，大家都會記得那個鞋子的招牌，荒木您家就在淨閑寺門前，寺的前面就是吉原遊女的墳墓，是著名的亂葬寺。

荒木　那時候，小孩子都說：「迷路的話，就看著鞋子招牌走回家。」因為就只有那條路。大家一邊舔著棒棒糖，一邊快步走回家。

總編輯　那附近真的不得了。因為再往北走一些，就是小塚原刑場，南邊就是吉原風化街。

森山　您果然出生在一個很厲害的地方。

荒木　而且，那裡還有一個專門播放西洋電影的電影院，我就在那邊，看了《馬克斯兄弟》，雖然是默片，但是很有趣。

246

攝影的記憶——風景和死

總編輯 最初看到的攝影是什麼呢?記得是怎麼樣的作品嗎?

荒木 是父親拍的富士山的照片,雖說記得這個還挺奇怪,但很常見不是嗎?那種富士山的照片,前面有樹、有櫻花、梅花,就是那樣構圖的照片。有時候父親出去當晚不回來,母親就說去拍照了,所以就算拍一整天,父親好像有參加社區的攝影同好會之類的。不過,那時候拍的是乾版攝影,最多也只能拍個十張左右吧。

總編輯 森山您呢?

森山 三保的松原和富士山。

荒木／總編輯 果然如此。

森山 大家都是一樣的。我們家還不知道為什麼把照片裝了框,其他還有瀧八丁的照片。

荒木 會掛在家裡裝飾的,果然還是風景照片。人物的話就是爺爺奶奶過世後,把他們的照片掛在客廳裡(笑)。但是如果我拍攝人物的話,都會變成風景,臉也是。我會特別注意不讓他們變成肖像照片,任何事物一旦變成攝影的話,就變成「死」了吧,如此一來都會變成風景。但我感覺似乎絕對不能成為風景的,就是這個數位相機。嗯,對,有這樣的感覺。因為我們立刻就會死。我說「我們」,搞不好森山會生氣。

森山　不會不會，沒問題。

荒木　所謂的攝影，就是「死」。相反的，數位拍攝的是生的時間，不過或許這樣也好。

森山　所以，數位相機是不能攝影的，那種東西不是用來攝影的。

森山　因為數位相機感受不到被攝世界的深度。其實攝影的深度是非常、非常深的，你靠近它、被它所吸引。在那瞬間，我們可以稍許看到藏在深處、那些我們無法拍下來的某些東西。

荒木　對。

森山　雖然無法成為攝影，卻很重要，那個看見深處的一瞬間。

荒木　對，是「空的間」，數位占據的是一種空間，但攝影是一種「時的間」，所以才說是時空，對吧？

森山　對，確實數位是沒有時間感的。

荒木　就是這樣。

森山　是吧。

荒木　看森山的攝影就會有這種感覺，我還是喜歡時空間。所以未來就是右手傳統相機、左手數位相機，如何？（笑）

荒木　已經有《情婦女人》？

森山　不過，數位也相當有魅力，屬於另一個潮流。無論如何，只要能產生名作就好了。

森山　所以現在，沒有必要決定使用哪一個，那樣思考的話挺無趣的。

II

2

荒木　嗯。

森山　要怎樣使用、怎樣發揮數位相機，其實根本都無所謂。

荒木　像是有關顏色的再現，數位不是標榜能夠完完全全、一模一樣地再現嗎？這是在說什麼啊，根本不可能達到的！

森山　正是這樣。

總編輯　看過這次的攝影後，雖是數位，但不管從哪裡看、如何看，都一看便知曉是森山的作品，而且已經拍了四百張。

森山　那是一點辦法也沒有，根本沒有進步。

荒木　啊哈哈哈哈，無論怎麼拍、用哪種相機，都還是森山大道，所以你才可以成為創作者，是藝術家。

森山　也就是說，既然都沒有差別，要選哪一種都可以的。

森山　但是，用數位就不用自己沖洗照片了，這部分覺得如何？

森山　所以我現在明白了，用數位就不需要用暗房，攝影家不就可以偷懶了嗎？說到沖洗照片我就有點難過，因為接下來我就要沖洗攝影集《新宿》的照片了。

荒木　但是，從這裡似乎可以聯想到不同感覺的暗房，沖洗的方法也不一樣，這是我自己想的啦。不過話說回來，這樣我們不就解放了呀！終於可以偷懶了呀！不，甚至是被解救了！數位相機救了森山大道！好耶！好輕鬆啊！（笑）

總編輯　森山您沖洗一張照片，要花很長的時間吧？

森山　也不會，不會花太多時間。

荒木　拍照的時候，不就也有了沖洗照片的心情了，而且還和拍照的心情合而為一了。所以，拍照才是一件讓人興奮至極的事啊，拍完就一股作氣地把照片趕緊沖洗出來。

　　　看來森山你拍完新宿後，就要出版數位攝影集了吧。

森山　但是，沖洗照片的那種期待感，或是偶然性，在數位中還會存在嗎？

荒木　搞不好森山會告訴我們，沖洗照片時的那種興奮感根本不算什麼，因為拍照過程中的興奮……

森山　沖洗照片時並不會那樣興奮，永遠只有一籌莫展、像地獄般痛苦的日子。

　　　真的完全沒有嗎？

森山　雖然我偶爾會假裝興奮的樣子。

荒木　我還以為好不容易我可以聽到一些我想聽的細節呢……

推相機、打相機，是不可以的

　　　但是，因此覺得可以做其他事情的時間很有趣，難道不是嗎？

森山　啊，但是並不真的如此。

荒木　我也沒有。所以我才會從《首爾物語》（物語ソウル）發展到《首爾小說》（小說ソウル）。當手指按下快門之後，就不能再加入任何不相關的事物，攝影有著這個要素，數位也是。一般會說攝影就是創作、就是藝術，其實根本不是。攝影或許會被認為是機械完成的，就數位來說，這點稍微有些魅力。

森山　在某種意義上，數位是假裝被思索的。

荒木　對對。當中上健次（Nakagami Kenji）知道自己離死亡不遠時，他從《首爾物語》離開，但希望還可以做些什麼。比起做各種事情讓他自己感到快樂，難道不能把其他不需要的東西一口氣拔除嗎？我也到首爾去旅行了，所以我才感覺到難道不是這樣嗎？去思考、去推敲，是不行的。同樣的，去相機、打相機，也是不可以的（笑）。啊，這個會談很有意思，也看了一個好展覽，不是嗎？只是，如果這些照片成為未來名作的話，名作不是三天就可以完成了嗎？（笑）在街上走路的速度也會加快。

總編輯　……如果西井也在場的話，會更有趣。最初，西井對於電腦像個保守派代表，說了一堆抱怨的話。等他一開始接觸，就變成沉迷的狂熱分子了……。

荒木　他本來就有那種漠然的本質，這我能理解。西井也是那種「禍從口出」的典型，啊哈哈哈。

254

森山　他的個性我也知道。

荒木　如果談到數位，最不想表達意見的一定是西井，他絕對先是一語不發，等大家都說完了，就緊接著說：「可是……」。

數位的批判性

荒木　—— 我以為您們會更極端地批評數位呢。

那，換我來批評吧？（笑）光想著批評是不行的，因為好的東西就是好。我特別下降一個等級，用 Makina 相機，拍女人，邊拍還刻意邊說：「妳的表情特別好。」這樣感性的話，然後在拍攝過程中，我心裡想起來的不是眼前的這個女人，而是別的女人，尤其是我在對焦的時候。

但是，數位相機讓我沒有閒暇去思考別的女人，這樣也算某種批評。簡單來說，這是種很奇妙的狀態。如果我要推敲到底數位相機哪裡好的話，粗略地說應是批判性吧，我對那樣的批判性其實是反抗的，因為「這樣攝影的濕度不就慢慢消失了嗎？」兩種對數位的想法相互交纏著。也所以，必須「更加小心」，人的感性不可因此輸給相機的感性。就是感情啦，感情。

數位相機彷彿是沒有感情的相機……但是，人可以抱持著感情。嗯，像這些照片果然是森山所

荒木 ——

　我啊，像這樣把鏡頭舔一舔再拍吧（笑）。

　如果是荒木您拍的話，也一定會有荒木的感情。

　拍的東西，就是攝影家的感情深藏在裡面。

數位性攝影的思想

森山 如果讓我來說，我認為荒木從最一開始就是數位了，事實上明顯就是。像我的攝影中原本就有使用哪種相機都可以的部分，但是照荒木攝影的本性，在開始的那刻起就是數位。若從荒木的文字來看，他把數位的那部分物理化了。

荒木 森山的思想和感情也都是從數位出發的吧，我在看到《攝影啊再見》後就這麼認為，那個時候森山希望把過去的攝影都化為零，有種曖昧不明的東西存在。雖然那時還沒有數位相機，不過森山的《攝影啊再見》已經是數位的了，我是這樣感覺。

森山 嗯，您真了解，我們早了三十年。

總編輯 荒木您的作品是由其他人沖洗、自己不大沖洗吧，似乎自己拍下的東西最後被怎樣處理，都無所謂的樣子。相反地，森山您對於沖洗細節非常在乎，其他人應該無法沖洗出和您一樣的

照片吧。針對這件事情您們怎麼想呢？

森山　好像大多數人都這樣看待我的作品，其實我有時候也會將作品交給別人沖洗。因為我作品中遠遠地有種壁畫意識在裡面。

荒木　對。這個我理解。

森山　有時候也會想要塗層漆來看看。

荒木　因為害羞，只做了絹印。

森山　荒木在數位開始之前，你的思考已經是數位的了，我認為荒木的彩色攝影非常厲害，可以徹底把自己的情緒拔除，反過來讓對方的情緒全部滲透出來。

荒木　那是沒辦法的事，不是嗎？那就是流露當時的色彩。

森山　因為你的彩色攝影，我才肯定了彩色攝影的存在。

荒木　最近的年輕人，進到暗房裡面沖洗彩色照片，他們到底在幹什麼啊！花那些時間，還不如哪裡做做愛，如果不做愛的話，只會沖出一堆禁欲照片。

森山　我看到荒木的彩色照片，應該是《寫真時代》的時候吧，我認為只有這樣的東西才稱得上彩色攝影啊。

荒木　真是高興。

森山　因為，您的作品把光圈調大一格、調小一格，完全沒有關係。

森山　啊哈哈哈，你說得那麼明白，拍照的時候我對這些可是完全不會控制。如果曝光不足了，「我大概那個時候心情很差吧。」曝光過度了，「心情一定是太爽了吧。」拍照不是這樣就好了嗎？

荒木　你攝影的方法果然是數位的，從一開始。我雖然也有這樣的部分，但我開始攝影時是在細江（英公）老師那裡當助理，當時也學習了藝術的課程。

（出自《數位相機 FREEDOM》（デジタルカメラ FREEDOM）二〇〇二年，每日新聞社）

258

1　使用靜止畫面攝影功能，解析度為 1360 × 1020 像素，畫質是標準攝影模式。

2　一九四五年到五〇年，小西六發售的摺疊相機。

3　使用三五釐米膠捲底片的廉價相機，做為教材使用而設計成易於拆解拼裝的構造。

4　西井一夫（Nishii Kazuo），曾任《相機每日》總編輯，雜誌休刊後擔任《chronicle》（クロニクル）總編輯，出版《二十世紀的記憶》系列二十冊後於二〇〇〇年十二月自每日新聞社退休，退休後立即發現患有食道癌，於二〇〇一年十一月辭世。著有《暗夜的課程》（暗闇のレッスン）【Misuzu 書房，一九九二年】、《昭和二十年東京地圖》【筑摩書房，一九八六年】、《為何是未結束的「挑釁」——森山大道、中平卓馬、荒木經惟的登場》（なぜ未だ「プロヴォーク」か——森山大道、中平卓馬、荒木經惟的登場）【Misuzu 書房，一九九二年】等，編有《昭和史全記錄》【每日新聞社，一九八九年】、《戰後五十年》【每日新聞社，一九九五年】等。在病榻下完成的作品《二十世紀寫真論・終章——無賴派宣言》【青弓社，二〇〇一年】和《寫真編輯者——向山岸章二致敬》（寫真編集者——山岸章二へのオマージュ）【窓社，二〇〇二年】，是他寫給那個時代的遺書。西井一夫對「挑釁」世代的攝影家——森山大道、荒木經惟、中平卓馬抱持著高度的關心，同時也是位直率批評的攝影評論家。

5　PLAUBEL MAKINA。一九八七年發售的 6 × 7 連動測距相機，需拉出蛇腹攝影，是荒木經惟拍攝《攝影私情主義》【平凡社，二〇〇〇年】等攝影集使用的愛機。

二〇〇二年冬。渋谷車站東口

──和中平卓馬的散步。散步者，森山大道

中平卓馬和森山大道。兩人再次從三十年前曾經一起談攝影、製作攝影的渋谷街頭，為了攝影而出發散步。從東急文化會館前開始，首先森山擔任嚮導角色，把兩人帶往記憶裡的場所。既是朋友、又是對手的兩位攝影家，開始了他們的對話。（構成・文：松下爽果）

中平卓馬／森山大道

森山大道　最近每天都有拍照嗎？

中平卓馬　今天早上來到這裡之前，在家裡附近騎著自行車拍了些照片，有時候也會去橫濱、鎌昌拍。

262

森山　── 聽說以前兩個人經常一起出去拍照。

到處晃蕩吧。大概都是中平和我說：「喂，一起去吧！」因為他是一個人就會覺得孤寂的人。

但我們不會互相幫忙，有時候兩個人會一起拍到同一個地方，中平會說：「森山會搶先一步在我之前發表。」經常為此生氣呢（笑）。我們去川崎、橫濱、青山，當然也會去新宿。

那棟大樓面前

森山　就是這裡了，金王高桑大樓，之前我和你就在這個大樓裡一起經營事務所，和當時一點都沒有變。

中平　嗯，相當老舊呢。

森山　原本是評論家丸山邦男（Maruyama Kunio）和記者柳田邦夫（Yanagi Dakunio）的共同事務所，中平認識他們後就常來這裡叨擾。後來，中平也把我帶到這裡來，最後我們兩人占據了這個地方。

中平　嗯，我記得丸山，因為我是《現代之眼》的編輯。我還記得，底片的沖洗是森山在這裡教我的。

森山　對，在不可能的環境下我教中平把底片放到顯影罐裡面沖洗，就是在這裡。那時候中平才剛開始攝影，是一九六五年左右，《挑釁》創刊之前的幾年。然後，中平啊，你後來到處對別人說，就是因為森山教我沖洗底片的關係，所以才變成這種粗粒子的照片。

II
3

263

Daido Moriyama　写真を語る

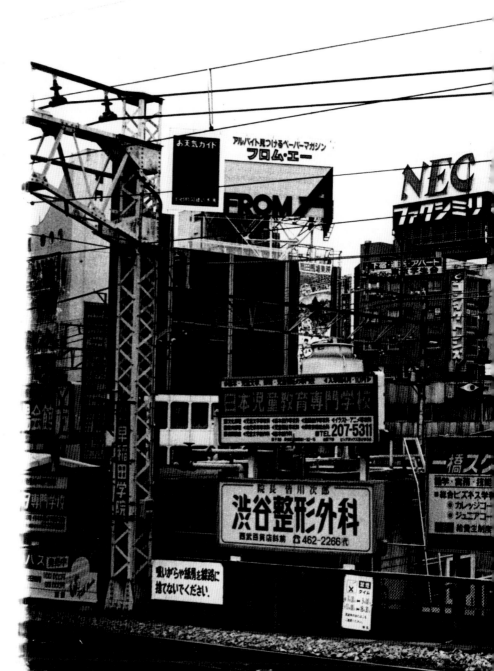

在金王神社

看中平的近作

中平　好大一隻貓啊。

森山　果然還是會跑去拍貓。

　　　（拍了一陣子貓）

中平　……拍了兩張，第一張有點搖晃，但是第二張應該拍得不錯，我想這是一隻一直孤獨生活的貓吧。

森山　兩張都是直地拍，對吧，你現在幾乎都不橫地拍照片了吧，以前拍黑白的時候，橫地拍比較多。

中平　也不是說完全不拍橫的，如果碰到怎樣都得拍的時候，還是會拍橫的。

森山　但是，你現在的眼睛變成了直的了，不是嗎？不過，你走路的背影，和以前是完全一樣，肩膀這樣左右大大地搖擺的模樣。所以我想你只有眼睛變成直的，除此之外什麼都沒改變。

中平　……（對神社很感興趣的樣子）

森山　既有貓，也有鴿子，這裡就像是你的天堂了（笑）。

266

森山 幾乎都是身邊的景色和事物，鳥、屋頂、貓、植物、人……真是厲害，不論是東西，還是人物。

中平 ……（把兩張照片並排在一起）

森山 要把這張老人和這張貓併成一組嗎？但是我認為貓和竹筍配在一起比較好。

中平 這樣排是有理由的，最初我只拍了貓，後來發現貓所看的方向有個人在睡覺，所以才拍了人，是這樣的關係……不就是貓的眼光嗎？

森山 但是這樣不會太有關係了？啊，不過也好，我喜歡這張戴帽子老頭的照片，如果和這張樹的照片做一組呢？

中平 很明顯地，這兩張不配吧。

森山 雖然不配，但這個地方的調性很合。還有，睡覺的老頭很多，你到底是在哪裡拍的啊？我四處晃蕩時也經常會拍到老先生，從來沒有這樣集中地拍攝過。

中平 在橫濱很多啊，我想說若拍下來該有多好，就靠近他們拍照。但最近能拍得到的睡覺的人越來越少了，一靠近他們，他們便有意識地醒了過來，「喂！那個拍照片的來了，又要刊出我們的照片。」就起身離開了。

— 妨礙了他們睡眠吧。

中平 但是若拍下那種起身離開的瞬間也不錯，真的（笑）。

森山 這些自然的照片也不錯呢，月亮和葉雞頭（草）的組合會讓大家驚艷喔，如何？鴿子和夏蜜柑

中平　組合呢？彷彿是俳句一樣，明朗輕快。

森山　顏色看起來不錯，還是不行。

中平　不行啊……

中平　這張是我家附近的田地，拍在那裡的農民。以前農民很多，現在說起來很少見了。

森山　農民，再多給我看一些吧。

中平　等一下。（一張張交給森山）

森山　我是那種到處說的人，可別給我看光了（笑）。

中平　可是是我拍的……

森山　明白了，我不會說的。咦？又是老頭和貓？光是這些就可以變成攝影集了，當然如果你本人也這麼想的話，這些貓拍得真好……

中平　這是有原因的，爺爺之於父，貓之於子，爺爺生了貓，等等，如果是「笑點」的林家今平（Hayashiya Konpei，落語家）會這樣回答。

森山　真的很難走進你的世界。最近，你都只用一百釐米的鏡頭吧？《新的凝視》那時候用的是廣角吧？

中平　佳能（Canon）的二十八釐米，一百釐米也用。

——　那時候的二十八釐米好像被你丟掉了。

中平　對，我改變了很多。

森山　選擇一百釐米鏡頭是相當有決定性的，因為光是從廣角變成望遠，就是一百八十度的轉變，也就很清楚地完全傾向直的拍攝。

——　森山您以前說過，直的照片中事物看起來會比較明快。

森山　對，因此有些相像的地方，我現在也是拍直的比較多，但是中平更是明顯，從二十八釐米完全轉變成一百釐米。不像我，還有像「周邊」一樣的東西不能擺脫殘留在那。你已經對黑白完全沒興趣了嗎？

中平　我現在拍彩色的，《Adieu à X》是黑白的。

森山　人物增加了，焚火的照片變少了呢，我有一本攝影集叫做《hysteric》。

中平　如果真這樣，應該取名叫「Hysteric Disaster（歇斯底里的大慘事）」，取個稍微不同的名字。

森山　你的衝動和癖性一點也沒變（笑）。

森山大道的眼光

——　請您談談中平最近的作品。

森山

是一種完全的複寫，又可稱為不完全的攝影行為，把有關攝影所有情緒的屬性全部剔除了。儘管如此，作品仍顯得性感，你會因為中平明快拍下的東西居然全都有性感而驚訝，這個和「攝影中有情色」不同，你會被從攝世界中突刺出的事物的激烈所衝擊，那些東西每每都在發光、如此地看得見⋯⋯這是誰都不能得到的極私密世界，很明顯地是對觀者的一種質問。

森山

——

中平把兩張照片組合，為什麼他離不開攝影的故事性呢？

我和中平討論如何組合，但是我的意見通常都不被中平所接受。不過，我也是任性組合我想要的影像，事實上影像不管怎樣都是可以被解讀的。不過說真的，我之前在文章中談到，中平的攝影其實沒有必要兩張一組，但若不兩張一組的話，也就不能造就出現在如此特別的中平了。

所以究竟孰是孰非，誰也無法定論。

在選擇照片時，當然首先挑選的是影像的圖案、情況、亮度，但對中平而言，照片是和更深層的政治性、人生觀、世界觀有關係的。所謂的政治性，並也不是現實意義上的政治，而是他內在氣質中所存在的政治性。也就是說，他現在的攝影是將他不曾改變的思想本質排列，所以無論是植物、貓、鳥、睡覺的人，他的思想本質都投射到他所有的攝影之中。這是絕對無法掙脫的、也無法逃避的。也因此，他不需拍攝其他的主題。另外，在他攝影中存在的東西就是曖昧。

這是我每次觀看中平卓馬的攝影時，或多或少感受到的事情。

270

和中平卓馬的對話

森山　看您的照片時，會有一種必須看進去的感覺。

中平　對話開始了？因為攝影，基本就是「看」這件事。

森山　其實應該是，您深深看進了您的被攝體。

中平　事實上，是我被被攝體看到了，雖然這很難解釋，但對方確實也看著我，攝影不就是這樣的關係嗎？

森山　所以今天被貓看到了？

中平　攝影家，只有在自己的意識突然被衝擊的瞬間，才開始了攝影行為。也因此，我今天拍攝了這隻貓，他拍攝的不是固有觀念中已經存在的模樣，而是拍攝與超越自己意識的存在相遇的瞬間。我沒有想到會在澀谷碰到貓，但是對方卻很怡然，擺著一副「你想怎樣」的表情，而那些我經常在橫濱遇到的貓，大家已經了解我了，只要看到我的臉，就快速地逃走了呢（笑）。

森山　您說到「攝影行為」，不能只說是「攝影」嗎？

中平　因為沒有行為的話，攝影就無法成立。當我們去捕捉世界時，我們不能現在就斷定「就是這個」，而發生在攝影行為中時，每一天我們都會和完全不同的事物相遇，接受新的刺激。這些事情必須全部都由自己承擔，但不要以為這就是真正的解決方法。

中平卓馬（ Nakahira Takuma ）

一九三八年，日本東京生。東京外國語大學西班牙語系畢業。

曾任新左翼派綜合雜誌《現代之眼》編輯後成為攝影家，一九六八年和多木浩二、高梨豐、岡田隆彥創立攝影同人誌《挑釁》，森山大道之後也加入陣容。六〇年代後半到七〇年代之間，發表眾多「搖晃、失焦、粗糙」的作品和前衛的攝影論，一九七七年，因病倒後喪失部分記憶。二〇〇三年，在橫濱美術館舉辦了大規模個展「原點復歸──橫濱」。出版攝影集包括《為了該有的語言》【風土社】、《新的凝視》【晶文社】、《Adieu à X》【河出書房新社】、《hysteric Six NAKAHIRA TAKUMA》【Hysteric Glamour】，著作包括《為何是植物圖鑑》【晶文社】、《凝視的涯上的火……》（見続ける涯に火が…）【Osiris】，和篠山紀信共著《決鬥寫真論》【朝日新聞社】等。

（出自《Esquire》（エスクァイア）二〇〇三年三月號，Esquire）

「取」街

── 談「攝影‧視線‧詩」

<div align="right">井坂洋子／森山大道</div>

不可思議的連結

井坂洋子 我和您的緣分，始自於我最新的詩集《箱入豹》（二〇〇三年）的封面使用了您的攝影作品，今天終於和您本人見面了。其實之前的詩集《人間並非滿布光明》（地上がまんべンなく明るんで）（一九九四年）中，已經使用了您的作品，那時候居然還忘了附上您的名字，真的是非常抱歉。儘管如此，這次您仍爽快答應《箱入豹》使用您的作品，真的太感謝了。

您的彩色攝影作品十分少見，我很喜歡打開書後扉頁所使用的照片，水藍色的窗簾，彷彿預知什麼。但因書名是《箱入豹》，出版社認為這張焚火的照片比較好，因此使用這張照片做為封面了，這也是一張相當有力的作品，請問是在哪裡拍攝的呢？

森山大道　是在小諸拍的。一次我出遊輕井澤後開車回東京的途中，經過冬天廢耕的田地時突然間燃起了焚火，我好奇下車，在觀看時拍下了這張照片。

井坂　原來是在小諸拍的，和我原本以為的地方完全不一樣（笑）。所謂的火，是會讓人聯想起伊拉克的情勢和其他的時事，當然對作品影像本身我也非常喜歡。

森山　這是在我數量極少的彩色作品中，自己也相當喜歡的一張。所以，您選這張做封面，我深感榮幸。

井坂　您對於自己拍過的作品，全部都記得的嗎？

森山　百分之九十九記得的，但也有時候會忘記一些。《箱入豹》做為書名，真是不錯。

井坂　謝謝，也有人誇獎這個書名。詩集裡的詩在《現代詩手帖》連載時經常受到一位住在池袋，比我稍年長的女性詩人稱讚。不幸的是，這位詩人在去年（二〇〇三年）一月過世了，我帶著追悼的心情，將這些難得被她讚美的詩集結出版，因而取了這樣的名字。事實上，這位女詩人就住在和您現在所住的同一棟大樓。您是去年二月搬進去的吧？這件事情讓我嚇一跳，有一種不可思議的連結。

森山　那棟大樓裡住著各式各樣的人，住進去以後可以看到不同的事物，很奇怪。是個相當詩意，卻也很詭異的地方。

井坂　當編輯詢問了您的住址通知我以後，我真的嚇了一跳。聽說您經常搬家，您真的喜歡定期改變自己所處的環境嗎？

森山　是的，但年紀越大之後就不再那麼頻繁地更換地方了。以前大概每兩年就搬一次家，最近感到我應該把下次搬家挪到五年後吧，但是時間拉長了也會感到寂寞呢。《箱入豹》裡都是好詩，不只是書名好，寶箱中塞滿了寶物，我都非常喜歡，我也想像自己拍攝下來的葡萄、黑色圓形的磁磚，都變成寶物放進去呢（笑）。

迷失在新宿

井坂　您現在拍攝新宿的街道，但您在一九七〇年代也曾拍攝過。為什麼又回到新宿了呢？

森山　我並不覺得我是回到新宿，新宿是我來到東京後最先迷失在其中的街道。當時我寄宿的地方在上北澤，到工作地點途中每天都會經過新宿，一半帶著迷失的感覺，一半帶著興奮的心情，如此漫步在新宿街頭。我和新宿的街道，在我來到東京後相遇，先是我迷失了，漸漸地我進入她，然後我像貓一般打開了我的眼睛、擴大了我的領土，新宿對我而言是這樣的存在。之後，新宿不只是我攝影行動的中心，也是我思考的中心。我並沒有特別要拍攝新宿的想法，只是因為我一直在新宿裡面，所以新宿的照片也最多。

井坂　街道一直在改變，您有這樣的新宿的感覺嗎？

森山　我並沒有改變的感覺，當然，我知道哪些地方變了，就像人類會因時間而衰老，街角的風景也會因為時間而改變，那樣的變化當然存在著。但是新宿特有的人的味道、猥褻、讓人感到刺痛的體感，卻沒有改變。

井坂　我從小就住在池袋前一站的千早，高中蹺課時會跑到池袋的爵士咖啡店，那是我藏身之處。比起池袋，新宿更是一個可以藏匿自己的地方吧。就像您剛才所說的，是一個可以迷失在裡面、令人興奮的街道。

森山　即使了現在，我還是情不自禁地迷失呢。

井坂　在您作品中可以看得出來，就像是藏匿自己的角落，總覺得有種醞釀故事的預感，一幅又一幅，當您用感性思緒拍攝的同時，我也因此能夠將我的身體靠近、讓我的身體進入。這一點是很有魅力的。您的攝影展總會吸引很多人，就是因為您的攝影中藏匿了很多要素，其中一個就是能夠讓人感受到這樣的魅力。有點像是藏身之處，或者說是被停在那裡的感覺。

森山　因為，實際上我感覺不到改變。我雖然不是拍攝懷舊照片，但也不是拍攝此時此刻的心情，而像是拍著這之間一種模糊狀態的事物，所以在我的攝影中，時間紛亂、交錯，不知道到底是何時拍下的照片，有位藝術家就說為什麼我的攝影就是看不到時間呢？就像我現在拍出來的新宿，似乎和五〇年代（昭和二〇年代）的新宿一樣。

街道的要素

井坂　在《美術手帖》（二〇〇三年四月號）的訪問中，您曾說攝影是世界的斷片，之後又在別的地方說道：被攝對象都是平等的。做為詩人，我也覺得自己和任何文字之間的距離都是相同的，但是就算如此，我還是有喜歡和不喜歡的文字，在寫詩的時候也會受到這種喜好的影響。那您，是否也有經常拍攝的對象呢？

森山　那是有的。與其說我一定要拍的對象，不如說無意間就會拍攝、沒有計畫也會不小心拍下來的，比如海報、電線桿和電線、路邊的東西，其實我經常拍攝的對象多到幾乎數不清，摩托車、櫥窗……。基本上，我對形成街道的種種元素，都很喜歡。

井坂　製作攝影集時，您就把作品再構成。

森山　對我而言，所謂的攝影，就是為了製作攝影集而做的資料收集，因此每拍攝一張照片，就是採集外在世界的一個片斷，我是以這種複製的感覺在攝影。如此一來，即使乍看浪漫的情景，即使只是路邊傾倒的事物，就我而言，以及就攝影集的斷片而言，都是等價的。在製作攝影集時再將其安排，排列出一定的文本，大致是這樣的感覺。

井坂　安排時的關鍵是什麼呢？在猥雜的事物中，突然像從滑梯上一溜而下，溜進了那些安靜作品當中，我覺得您的攝影集建構出具有這種落差的世界。

森山 事實上，這是相當依賴感覺的工作。總之，我全交由我信賴的編輯去完成。

井坂 在《新宿》（二〇〇二年）中，我特別喜歡那張死老鼠的照片，比人類更像人類，或者說強烈地傳達出都市裡行屍走肉的生活。儘管是含蓄的，但從石梯吹落的樹葉緊貼著老鼠的腿和臉，讓人感到一種悲涼，而老鼠的爪子根根分明，真的宛若人類手指一般，一種死骸的形。

還有一隻貓緊盯著的照片也扣緊我心，貓雖然是缺乏表情的動物，但那張面無表情的貓，彷彿是漂浮的幽靈一般。

森山 那張貓的照片是我在法國卡地亞展的圖錄封面，那張照片選得真好，法國人的感覺的確有些有趣。

井坂 您從事攝影那麼久，難道不會厭倦嗎？

森山 因為我總是拍攝和我自己相關的事物，所以不會感到厭倦。雖然有時候也會忍不住懶散起來，但從來不曾厭倦或心想放棄。雖然我對於攝影，也沒有熱愛到無可自拔的地步。

井坂 我雖然沒有天天寫詩，但我也曾對不斷重複的文字創作而感到厭煩。

森山 那或許是種率直的意識，也含有某種情緒。創作，終究是日常中隨時隨地發生的事情，所以也會有那些無可奈何的地方。

井坂 也是有那樣的情況，就算用文字去探索成為文字之前的狀態，最後還是使用了文字，有時候會因此而感到厭惡，甚至厭倦，總覺得文字好生硬啊。

您每天都拍照嗎？

Daido Moriyama 写真を語る

森山　幾乎是每天，因為相機隨時都放在牛仔褲口袋裡。照片也都是自己沖洗的。就攝影家而言，攝影這件事情會隨著時間多少有所改變，攝影家也會有拿起相機，心想只要能拍出自己和外界時間就好的時候，或許這樣的情況和您是類似的，只是井坂您的對象是文字罷了。

就我而言，我所在乎的是不要變成過於說明性的攝影，也不要變成過於情緒性的攝影。

讀詩

井坂　您讀詩嗎？

森山　有時會讀讀，但不會因為對哪個詩人有興趣而特別去讀他。

井坂　現在讀詩的人越來越少了，在我是大學生的七〇年代，學生手裡拿著現代詩文庫或《現代詩手帖》是很常見的。這樣想起來，現在的狀況真讓人嘆息。攝影界的情形如何呢？立志要成為攝影家的年輕人應該增加了吧。

森山　攝影，攝影，只是在編輯的世界裡增加了，事實上並非如此。攝影學校的招生仍是一場苦戰。

相較之下，有錄影、有聲音的那種媒體吸引了更多的人，或許是因為攝影現在隨手可拍吧，隨身相機的時代已經過去，數位相機的時代來臨，甚至是行動電話也可以拍照的時代。

井坂　「攝影」這件事情，或許哪天就結束了。

井坂　詩也面臨著相同情況。現在沒有人吟詩了，年輕人就在部落格或網站上隨手寫寫短詩，但是真正立志要創作現代詩的人太少了。

森山　詩也面臨著相同情況。現在沒有人吟詩了，年輕人就在部落格或網站上隨手寫寫短詩，但是真正立志要創作現代詩的人太少了。

森山　說得也是。現代詩缺乏娛樂性，因此要朗讀、要創作，在當代社會的氛圍下或許是不合時宜的。

井坂　不過，不勉強立志不也是好事。（笑）

森山　我讀詩的時候，我會想像寫詩的詩人模樣：使用這樣文字的人，究竟是怎樣一個人呢？看到眾多文字的排列、豐富詞彙的引用，從這些排列和引用當中想像詩人的姿態。當然，我和這些詩人無會面之緣，只是個虛構的詩人，他的日常、環境、氣氛、容貌，在我讀詩時都會突然浮現在我面前，這是讀詩最有趣的地方了。當然也有些詩，怎樣都無法激起我對於詩人的幻想，但不幻想也是好的。

井坂　詩的遣詞用句，詩的意象拼圖，讓我們從中看到詩人和屬於他的世界。

井坂　我非常認同。理解詩的入口就在那裡，但是創作詩的人並不是如此思考創作，相反地，詩人希望的是把「自己」消去。

森山　把「自己」消去這件事情，或多或少和我剛才所說的不希望自己的攝影成為情緒性的一樣吧。因為觀者、讀者都會任意想像，所以攝影作品或詩，都不能成為情緒性的。我讀詩的時候，希望感受到詩裡廣義的性感，字裡行間若看不到散發出活色生香，那就沒有意思了。最近，我回

井坂　頭讀了西東三鬼（Saito Saiki）的《神戶》、《續神戶》，還是感到真棒，字裡行間所反映出來的世界秀色可餐，還有色川武大（Irokawa Takehiro）、田中小實昌（Tanaka Komimasa）的作品，我也很喜歡。

森山　很高興我和您想的一樣，我也喜歡色川武大和田中小實昌的小說及短文，也經常閱讀。那些作者所創作的詩文果然是和他們本身連結在一起的，閱讀他們的作品就像在他們的胸懷中遊戲一般。也因此他們沒有寫出任何次等之作，全都是極品。

井坂　讀者是很自我的，對讀者而言，評論家所評論作品的好、壞，其實沒有任何意義，只要自己認為是好的就好了。您的詩也是，雖然有讓人不能理解的地方，卻非常誠實，讓我在閱讀時意外地感受到自己的細胞碰觸到了詩意。我可以因此幻想井坂是怎樣的人，雖然幻想本身是沒有意義的。

森山　寫下的東西和凝結出的那個形象，和現實中的那個人之間，是沒有關係的。

井坂　只是做為讀者的我，在文字與文字之間希望幻視到那位奇幻的詩人，就算我明白這只是一個錯誤的想像。

森山　詩，如果具有讓讀者幻想的魅力，那對詩人而言就是成功了吧。攝影也是這樣的嗎？我有從您的攝影集中把我喜歡的作品收集出來連在一起看。

森山　要製作能讓觀者幻想的攝影家作品，並不是那麼簡單。

汲取

井坂　您說到您喜歡色川的作品，是因為戰後那種混沌的氣味吧。當時是一種無政府狀態，權威摔落在地，具影響力的倫理也消失了，是任何行為都可以被原諒的時代，即使那樣也有那樣的痛苦，但當時瀰漫著解放的氣息，真的很棒。在那之後，曾經的自由消失了，大家又墜回地面上繼續生活。

森山　終戰的一九四五年，我上了小學，戰後的風景在我的視覺記憶中留下了清晰的印象。閱讀色川和開高健（Kaiko Takeshi）的文章，都可以清楚地看到那個時代，這些作品貼切地反映當時，非常厲害。戰後因為我還是個小孩，不能了解成年人的痛苦，但是我相信當時的生活必定是異常可怕、混沌。

我能感受到，當時所有事物的輪廓都比現在更為清晰，那是我唯一希望能夠拿著相機佇立的時代，所以即使我現在在拍著新宿，總會發現哪裡有著和那個時代重合的氣味，一股燒焦般令人懷念的瞬間偶爾乍現。

這種瞬間，現在也能不經意地在我居住的池袋一帶發現，一些被新宿完全遺忘的風景在池袋找到了。新宿漸漸混雜了各種人種，邊蠕動、邊蠶食，街道因此鼓譟起來。有時候我也會頓時無法理解新宿蠕動的真實狀態。所以，現在在池袋街道中看到的藍天、像戰後微風般的東西，似

井坂　乎可以感覺到那個時代還殘留在這裡。人，也是如此。

或許是的。但是池袋並沒有要像黃金街那樣的地方保留下來的打算，池袋輕易開發新的街道，

池袋西口有著西口公園，然後又建了東京藝術劇場，在這些環節上池袋沒有節操。儘管如此，

那裡有我常光顧的商店，我不是說他們不好，這些我都可以理解。

森山　但是，林芙美子（Hayashi Fumiko）的世界就在那裡，新宿當然也有。說到新宿，南口那邊不是

也改變了嗎？林芙美子曾經在那附近的旅館街中徘徊過。只是相較之下，池袋的郊區感比較強

烈。不過，我不喜歡郊區的感覺。

井坂　池袋周邊聚集了一些賣不了作品的畫家和詩人，就像是巴黎的蒙馬特，甚至被稱作池袋蒙馬特。

森山　那區在哪裡呢？

井坂　到處都散布著小小的工作室街道，我家附近也有。有些是早期畫家住過的房子，建築物都保留下

來了。熊谷守一（Kumagai Morikazu）舊居也在我家附近，他過世後變成了熊谷守一美術館，或

許因此池袋有地靈存在吧。而只是凡人的我，精神上總懷著想要依靠什麼的強烈欲望，所以寫

詩時，我會從一個場所中汲取靈感。

森山　那是汲取什麼呢？雖然我想應該不是什麼可以用言語簡單描述的東西。因為我是攝影家，並不

會有那種汲取的感覺。您照片中睡在地上的人，或是流浪者在地上熟睡的照片，我認為那就是

井坂　像是生命力的東西吧。

290

森山　啊，原來汲取這個字還含有這樣的意思，原來如此。

井坂　您也拍攝接近地面的東西吧，死老鼠、貓的照片，反而給人是一種將下面的東西舉起來的感覺⋯⋯不過患有斜視的人似乎也會如此。

森山　我的視覺，是和狗、貓、昆蟲相近的。但與其說汲取，不如說是掠奪、剝奪吧，似乎比較貼切⋯⋯不過我還是不大明白汲取的意思。

井坂　我想那是因為您在移動的緣故，因為實際走著四處徘徊，而我只是坐著寫詩而已（笑）。貓、蟲、螞蟻，我對那些生物毫無親近感。

森山　小時候不是會和朋友一起喧鬧嬉戲、一邊盯著地面走路嗎？一直看著那些積水，看著大雨剛止、街上積水中反映出來的風景。不過即使我有這樣的記憶，我也完全沒拍過這樣的作品。下次請您拍拍映在積水中的風景（笑）。我也曾把自己和龐大東西，比如大海的形象重疊在一起。比起把自己和螞蟻重疊，大海對我而言比較有真實感。

海的恐怖

森山　因為方才您談到海，想請問您對大海的感覺如何？喜歡嗎？我喜歡船隻，本來希望成為水手的，儘管如此，我並不怎麼喜歡大海。

井坂　您說過您想要成為水手，我還以為您喜歡大海。

森山　但也不是討厭，只是大家都會說喜歡大海，我卻真的沒什麼感覺，甚至覺得有點恐怖呢。我的老家就在靠海的地方，以前經常在海邊遊晃，但我就是對大海沒興趣，遊晃一會兒立刻就感到無聊而不知要做什麼好。

井坂　從小我們家每年都會到千葉縣外房的興津去旅行，父親來自神奈川，母親是東京人，我們沒有所謂的老家。因此對我而言，千葉就像是我回憶的地方一般。不只是海的回憶，當游泳累了回來時那燒洗澡水的木材味道，廚房飄來的飯菜香，洗澡時身體疲憊的刺痛感……這些感覺才真正讓我回味。

森山　我是喜歡海的，但是黑夜中突然看到大海的漆黑真是恐怖，有時作夢夢到搭電車回家的路上，窗外並排的房屋突然消失變成一片黑暗的大海。您對山會感到害怕嗎？

井坂　怕的，所以色川在書中所寫的我都能夠理解，就像是在富士山上被追趕的感覺，無法形容的不祥感。我小時候因為父親在島根，是離海很近的地方，回憶中雖然對海抱持好感，但我常夢到海嘯，那真的很恐怖，真的。

森山　這樣說來，您的確沒有拍攝過海。壓倒性的水量，在照片中會是什麼樣子，應該是不可思議的

294

森山　影像吧。

森山　但是洛特雷蒙（Comte de Lautréamont）的《瑪多爾之頌》（Les Chants de Maldoror），那樣的海我喜歡。

井坂　在文學作品中出現的海都很不錯呢，山也是。

森山　實際的山是礦物的，很雄偉呢。

井坂　就算是崩潰了，也完全不動聲色。

森山　因為人總會在恐怖裡得到快感，一邊退卻，一邊卻被深深吸引。

井坂　的確是這樣。回到詩的話題，我喜歡在岡山鄉下邊從事農業、邊寫詩的詩人永瀨清子（Nagase Sayako），她把自己託付給地球、大海、田野，然後從事創作，我很嚮往那樣的豁達，卻無法達到。

森山　永瀨清子受到宮澤賢治（Miyazawa Kenji）影響，她敘述自然的大器，也同時描述一粒砂塵的微小。

井坂　詩人都考慮哪些事情呢？攝影家其實是很好理解的，並不是因為我是攝影家才這麼說，而是無論怎麼看，攝影家真的都很好理解，詩人卻常讓我無法捉摸。

森山　詩人常常被認為是傻瓜，也常常被以為很神秘，但是我認為我是「寫詩的人」，若被用「詩人」稱呼，我會覺得那不是自己，甚至因而無法繼續創作。我雖然寫詩，但只是無聊的普通人罷了。

井坂　這一點非常好。如果被說成超越、異端，那不是很無聊嗎？您的詩我都會閱讀，這和之前您講的稍微重複，在您的詩中可以看到您思考著要消去某種生活的細節。這當然是我就我的生活觀來看您的詩，任意地認為這個人是個都市小孩呢。

Daido Moriyama　写真を語る

井坂　真高興，好像是有人第一次這樣說呢。

森山　我閱讀《山犬記》時就很有這種感覺，雖然這也是閱讀時我任性地將自己投射在其中。

井坂　《山犬記》有為這個目的而寫的部分。

森山　是的，如果讀者不把自己投射在其中，就糟糕了。或許這就是所謂讓作者的文字超越作者而繼續存在。攝影也是一樣。

井坂　任意地投射，任意地解釋也行得通。

森山　意思差太遠的話，會認為這作者太蠢了。

抒情性

森山　多數人受您的攝影吸引、支持您的創作的理由，我認為其中之一就是抒情性。雖然您認為攝影是複寫，也發表了對於複寫整個觀念的完整論述，但我覺得您的攝影不是無機的。在您的攝影作品前駐足的人，彷彿會從中感受到像是鄉愁的東西。

井坂　雖然聽起來讓我懊惱，但是確實如此。因為無論是斷片的或是等價的，我都希望盡我所能將攝影變為無機，這是我攝影的一個原則，同時也是我對攝影的假設。至於情緒，的確如果沒有情

298

緒的話，甚至連一張照片都沒辦法拍。所以，攝影家自己的想法才會漸漸地和觀者的想法背離錯綜起來。

井坂　但是您這樣說也無所謂，因為攝影本來就不可能要求觀者以固定的方法觀看。不過就攝影家而言，至少成立自己對攝影的假設，建立自己對攝影的思考，不過這些思考，有時根本不用去說的。

我開始注意您的攝影，或說是知道「森山大道」這個名字，是我大學的時候。《文藝》雜誌的編輯給我看了《往仲治之旅》（一九八七年）這本攝影集，我覺得真的非常好。您也在河出書房〔新社〕出版過攝影集，是《給聖盧德瓦的信》（一九九〇年）這本嗎？《文藝》的編輯和我說：「這本我送給你當禮物，但《往仲治之旅》我只是借給你喔。」因為《往仲治之旅》已經買不到了，讓我非常的嫉妒。那是八〇年代的事了。

我這樣繼續質疑真的很抱歉，不過，那時候您不是也拍了些抒情的東西嗎？

森山　雖然自己這樣說很噁心，但我打從骨子裡就是一個抒情的男人。也因此我厭惡這樣的自己，如果我不厭惡自己或許還簡單一些，或許就能更自然地面對攝影。但我就是厭惡。這是很困難的，自己認為自己是抒情的不但奇怪，更奇怪的是自己又希望把那抒情的部分切割開來，尤其就創作觀念上特別希望能夠切割……只是，在為了拍攝一張照片而按下快門的過程當中，超越自己意志和意識的那個完整的自己就會進到攝影當中，我感覺這和詩是很相近的。我的意思不是指詩和攝影一定相像，但是在寫詩的時候，選擇哪一個字？這個字使用平假名、片假名、或是漢

字？在選擇的瞬間，我感覺詩人也是完全進入詩當中了。

井坂　如此一來，說只是為了工作而攝影的都是謊言，工作照片或許依然充滿了拍攝者混亂的情緒，就算拍攝者矢口否認，那些被拍攝者丟到一旁的抒情，還是進入攝影裡面了。說不定也就因此攝影才能有趣，但同時也很困難……

森山　但是如果您被歸類成抒情派呢？被歸類這種感覺的確很討厭。

井坂　我太常被這麼說了：「森山的世界是演歌的世界」等，雖然我的確有著演歌的體質。我不是為了反駁才這麼說，不過在我自己的思考裡，所謂攝影的根本，就只是複寫，拍攝就好，如此而已。

森山　或許有些離題，但想請問您這麼說的意思，是其實拍攝者不存在的意思嗎？

井坂　在關於抒情的爭論中，如果我自己說既不是這樣也不是那樣，最後就變成我個人任性地爭辯。不過攝影是不可能沒有拍攝者的，因為攝影本來就是被拍攝者使用的工具。

在您的攝影中包含了各種要素，有些似乎直接從被攝對象掠奪過來的，有些似乎同時窺視著人的陰暗面。《新宿》等雖然是拍攝街道的表層，如果反覆地看就會看到更深層的東西，這深層的東西衝撞了觀者的潛意識，令他們產生昏眩。雖說您認為抒情派並不貼切，或許也不認為您是情緒性的，但觀者被您吸引的，就是您攝影中飛散開來那種類似情緒性的東西。

森山　抒情也好、情緒也好，我認為那真的都無所謂。比起這些，我關心的是今天是否拍下了一張好照片。攝影要變成情緒性的很簡單，例如到港口拍照、或是拍拍樹木，只要在沖洗的時候把天

井坂　空加深成為黑色，那就變成陰鬱的作品了。如此一來，就會被認為是演歌。

您最新的攝影集是《PLATFORM》（二〇〇二年），為什麼要從月台上拍攝在對面站立的人呢？

這個問題不知道會不會太粗淺了？

森山　不，不會的。我喜歡事物整齊排列的影像，像磁磚的格子，或是網襪的網洞，我總是會被重複的圖樣所吸引。我在拍攝這些作品時，我從逗子通勤到東京，每天會看到在橫濱車站、新宿車站月台排隊的人，那就像小魚群般重複簇擁著，激起了我拍攝的想法。夏天逗子的海岸，也可以看見滿滿的人群從海邊排列開來，我也拍了那樣的照片。我舉辦展覽時，我記得吉增剛造還誇獎了這些作品。

意義和認知

森山　我啊，老實說我認為以人種來說詩人很恐怖的。雖然在詩人面前講這種話非常失禮，但是詩人使用文字讓讀者看到他的感性，可是讀者卻無法知道他們的真面目。當然像您，認識您的人都了解您也像一般人一樣，過著普通人的生活，但我面對您的時候，有時候會感到在小說或俳句中感受不到的凶暴。

井坂　您是指文字嗎？

森山　文字和感性兩者都有。我無法知道實際創作時如何，但是那個文字之所以會被詩人這樣使用，就是詩人的本性吧，雖然詩人對詩的解釋實際上是多樣且跋扈的。

井坂　您這樣說，不知道寫詩的人是否會感到高興呢。但是之前《短歌往來》（二〇〇三年七月號）製作了一個以同樣題目寫作詩、短歌、俳句的比賽企劃，好幾位詩人、歌人、俳人都參加了，那次的經驗讓我知道所謂的詩，不過是一種關於認識的書寫，帶點理論性。不像短歌是一首三十一個字共鳴的文體，或是俳句帶有一點恍惚、有一點寬度，彷彿是一種把「我」消除的世界。

森山　總之，我認到：詩就是根據詩人對終極的直觀而得到的認識。

井坂　難道認識不好嗎？雖然這似乎不是可以簡單回答的問題。

森山　不是不好，只是若是如此，不就像人只剩下骨頭嗎？認識和所謂的意義稍有不同，認識不是用文字可以解釋或定義的東西，但是認識卻包含在意義的廣義範疇裡。如果想要從意義的範疇裡逃脫，是逃脫不了的。就算把逃吧、逃吧的聲音用文字羅列出來，卻發現一點幫助也沒有。因為意義的範疇是很寬廣的。

井坂　聽您這麼一說我也立刻想到，我認為攝影也是一種認識。因為我們最終會發現，攝影不是表現、不是意義，也不是美學，不是任何屬於這些範疇的東西。讀詩時我總會不經意感到，詩如果可以在哪裡和攝影交會的話，除了「認識」這點以外沒有別的地方了。所以就算詩並不是短歌，

302

也不需要試圖偽裝，不是嗎（笑）？

　　年輕的時候，前輩經常對我說：「攝影是俳句。」那時聽起來真像是神諭一樣，但攝影根本不是俳句，那是一種徹徹底底的誤解。認識，的確是一個非常不明確的字，剛才您對於認識的一些說法，我以我的方法理解了。

井坂　但是，我不知為何總期盼從這些強烈的東西中逃開呢，最後變成我所追求的就是逃離，可是我又不喜歡如此（笑）。

森山　這和我對於自己的攝影，也希望從情緒中、抒情中逃走，但又根本無法逃離、只能一再重複訴說的情形，不是很像嗎？

井坂　我曾經突然喜歡上北原白秋（Kitahara Hakushu）的作品，那是因為有一天我隨意讀了北原白秋寫的演歌歌詞，奇妙地心情好了起來。

森山　的確，有時候北原白秋的歌詞讀起來會有這種感覺。

井坂　是非常演歌的演歌，例如說〈東京物理學校裡〉，是非常情色的。

森山　他描繪出那種氛圍。

井坂　我認為詩的表現豐富多樣，有些詩念起來別有韻味、有些詩文字就能營造意象，不過如果光從押韻、文字品詩的話那就麻煩了。只是怎麼讀詩是讀者的自由，例如您的詩中出現「棺」這個字，打開書的時候我的眼睛總不自覺地被「棺」這個字吸引，這或許是您企圖在詩裡創造的特殊意

義，也或許您根本沒有意識到。翻開詩集，白紙之上載滿各種造型的文字，不是像極了昆蟲聚集的模樣嗎？所以詩除了認識外，若能沿著文字造出影像，也能讓人感到很有意思。

井坂　您說喜歡北原白秋，但是我喜歡三本露風（Miki Rohu）年輕時寫的詩集《廢園》，那是真正的抒情詩。其實詩集當中沒有描繪什麼特別的事情，雖然剛才談到認識，但認識不是在一瞬間就可被寫出來的。《廢園》只是描寫了些關於季節的事情，但那些詩詞都非常好。

後來，三本露風自認為是象徵派，從此就被束縛住，之後雖然還寫了有關信仰基督教的詩文，但那些全都不行，反而是年輕時沒有特意寫什麼的詩最好，就是用詩醞釀出音的聲響、流動、抑揚、頓挫。

森山　但是為什麼我們不喜歡「意義」呢？我也不喜歡所謂攝影的意義，您也說您不喜歡詩的意義，但是意義的世界就是如此詭譎、深奧，儘管意義的世界真的很無趣，連那些讓人大概可以感覺到意義的東西也都很無趣。只是如果哪一天，我們真的被意義改變的話，該怎麼辦呢？

換個話題吧，您寫散文詩的時候，和不寫散文詩的時候，有怎樣的差別呢？

井坂　我從未想要創作故事，雖然最後我的詩文都變成故事性的。散文詩和分行詩決定性的不同，在於分行詩一字一句的表達適切與否，詩人都必須用自己批評的眼光來判斷，但是散文詩就不需如此嚴謹，而是用整體且鬆緩的態度，在一定的文字長度中一邊探尋可能性、一邊創作。

我也有過小說創作的時期，但在《文藝》中發表過兩、三篇小說後就迅速停筆了。當時我的詩

304

森山　詞創作也不是只有分行詩而已，任何可以變成表現容器的形式對我都好。

森山　我讀了您的詩集，從分行詩開始，突然變成散文詩，又突然變回分行詩，那種感覺我認為很好。在這裡突然轉換，在那裡突然終結，這種好，甚至讓人覺得很酷（笑）。有種像是在探尋什麼的感覺，就像攝影家迷惑地走在街上一般。

井坂　因為詩可以如此隨興，所以詩是特別劃得來的（笑）。那是短歌或俳句都做不到的事情，小說也做不到。

森山　是的，俳句是俳句，短歌是短歌吧。我的父親會創作俳句呢，姊姊和弟弟也會，而我母親是家人當中唯一寫寫短歌的。結果，我沒有使用文字而使用攝影。但我也讀俳句呢，只是不會創作罷了。

以前和荒木経惟一起開玩笑，說兩個人來搞個攝影家俳句會，他雖然不讀俳句但是很了解俳句，不過這是他自己說的。

把腦打開

森山　我閱讀詩集的感覺，有點近似看把聲音關掉的電視，或是頻頻轉台，任由無意義的影像在眼前

井坂　流動，在影像的交替中文字的脈絡感逐漸消失。詩也是，文字在某種程度上是浮游的，有時突然前進，有時突然煙消雲散。

森山　真是有趣，把讀詩的狀態比喻做看消音的電視。

兩者雖是接近，但我讀詩的時候，我的心情總是浮躁、敏感的，很少能有靜下心讀詩的時刻，但或許我有靜下來讀北原白秋的作品。我讀現代詩的時候，很奇妙地總會變得敏感、有些焦慮、無法沉浸在其中。

井坂　詩人，絕對是想要讓你焦慮的吧（笑）。

森山　原來如此，那真是直接進入我心裡去了（笑）。

井坂　我寫詩的時候，我自己也是非常暴躁、敏感的，但是不這樣的話就寫不出來。寫詩，對我而言最關鍵的就是緊張感，如何從寫詩這樣無聊的事情當中產生出緊張感，是第一重要的事。

所以寫詩這件事情，是必須沿著某種緊張感，若是如此，那您何時會想要寫詩呢？比方說我的話，今天早上起床後心裡感覺「不想攝影」，但是因為安排了其他事情，當然就會把相機放進口袋出門去，途中就算還是沒有想要拍照的心情，但手上有著相機就「啪啪！」隨便按下快門，等身體的身體便漸漸地和相機合為一體了。

森山　雖然說起來很詭異，但的確存在身體和相機合為一體的時候，如此一來我就變成一個接收器，各式各樣的東西從外界飛進來，一瞬間，我處在一種恍惚的狀態，感知到、看到各種事物。

井坂　若是沒有相機的話就不行吧。

森山　不行。沒有相機，就像痴呆了一樣。我和朋友在街上走著，如果對方說看到什麼，我大概都沒有看到，有時也會因此被取笑：「原來這樣也可以變成攝影家啊。」但只要我有一台相機，我整個人就變成雷達一樣，任何東西都逃不過我的眼睛、我的相機，這樣的狀態雖只有三十、四十分鐘，卻是持續不斷發生。當然，或許這只是一種錯覺，人是不可能什麼都看得到、什麼都拍得到的，只是我會有股全身細胞全都熱鬧地豎立起來的感覺，幾乎每次都是如此。這和您所說緊張感的持續，是相同的感覺吧。

井坂　或許是呢。當我一想「現在開始寫詩吧！」就算是在半夜，也會有眼睛頓時看到三百六十度全景般的瞬間，那種感覺最棒了。只是不是隨時都能如此，像現在就只有半開著九十度的感覺。

森山　和相機為一體時，我可以預測在下一個轉角轉彎後會看到什麼。就經驗上，我只是間接地了解街道的規則，但能夠這樣預測究竟是基於什麼呢？但過了一段時間後，這種預測能力也就突然消失了。

井坂　但那是無法停止的吧（笑），很頻繁發生嗎？

森山　如果頻繁地走到街上就會頻繁發生，但也有完全沒有感應的時候。今天我想要從池袋走到新宿，

II
4

但走到目白時就放棄了，在目白車站附近喝了咖啡就回來了，有些不甘心。

井坂　邊走邊拍的時候，您都在思考什麼呢？還是什麼都沒想地拍著呢？

森山　剛才說到當我變成恍惚狀態。接受狀態時，雖然這樣解釋只是粗略的，但因為我變成了拍欲望的集合體，所以並沒有思考什麼事情，也沒有什麼意識。接下來我會看到什麼？如果在那裡轉彎會怎樣？我的身體細胞全張開著，一邊感受這些事情一邊行動。

我也會有非常想外出攝影，但瑣事纏身而無法成行的日子。那種時候，攝影以及其他的事情，全都湧到我腦海裡，思考變得煩躁而尖銳。

井坂　在您的紀錄片（《≒森山大道》二〇〇一年）中，您的速度非常快，「咻──咻──」地拍照呢。

森山　那大概是我有點意識到錄影機吧（笑）。我一個人的時候速度可更快呢，說起來，就是在拍的瞬間已經看到下一個要拍的東西了。整個身體根本就是拍照的欲望體，可以說已經變成了拍照的機器。不過，之後看到底片時，偶爾也會：「耶耶？怎麼這樣拍啊？」（笑）。

故鄉

井坂　色川曾說：作家終究都是心向著故鄉創作的。對您而言，故鄉是什麼呢？

308

森山　我沒有故鄉，這樣說或許怪異，也像故作瀟灑，令人討厭。但真要說故鄉，我只能說以我的經歷，我的故鄉分成好幾個地方。若就日本對故鄉的定義，那我的故鄉在島根縣，正如我之前談到，父親的老家是一個在海邊的小村莊，我以前的攝影集《遠野物語》（一九七六年），就是複製島根的形象，用島根特有的日本的山和海燃燒了遠野。

大阪是我的出身地，可是我對那裡卻完全沒有故鄉的感覺。雖說如此，總有著想去大阪的心情，不可思議吧，明明就是因為厭惡大阪才跑來東京來的，可是你現在若問我想去哪裡？我只想去大阪呢。大阪已經沒有我的朋友，也沒有我的家，但我經常跑到大阪一個星期，什麼也不思索地坐著我最喜歡的阪急電車到處去玩。啊，或許就像鄰家的老爺爺想去泡溫泉一般。

不過，我心中真正的故鄉，應該是昭和二〇年代我所看到的，那戰後的風景吧。

井坂　大阪和新宿完全不同嗎？

森山　完全不同。

井坂　請您說得仔細一些，因為新宿和池袋也不同……。

森山　是不同。在我心裡，我用自己的方法去區分，我並不想回到島根，也不想去大阪，也不是池袋，最直接把人的欲望像警戒線一般拉出最大場域的，最終還是「新宿」。但我從來沒有想過要住在新宿，在池袋之前我住在荻窪，再之前是四谷……我沒有想過要進入核心。

我一年一次回到逗子的家裡，從家的窗戶望出的風景，讓我片段片段地回想起在東京的每一天。

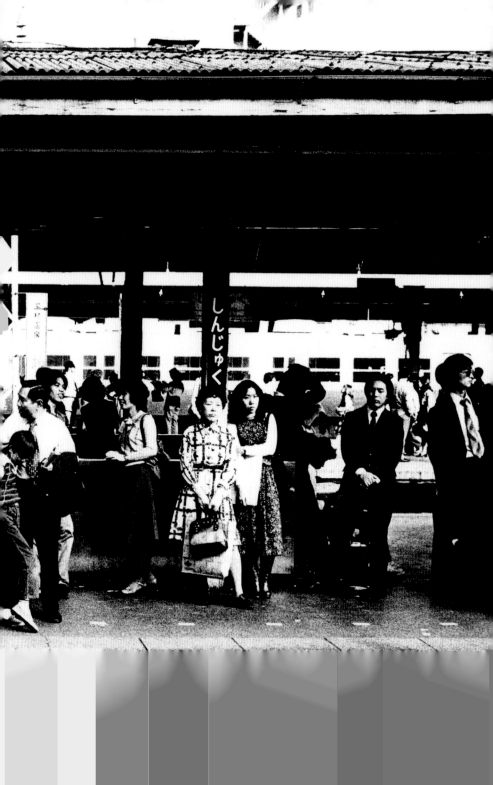

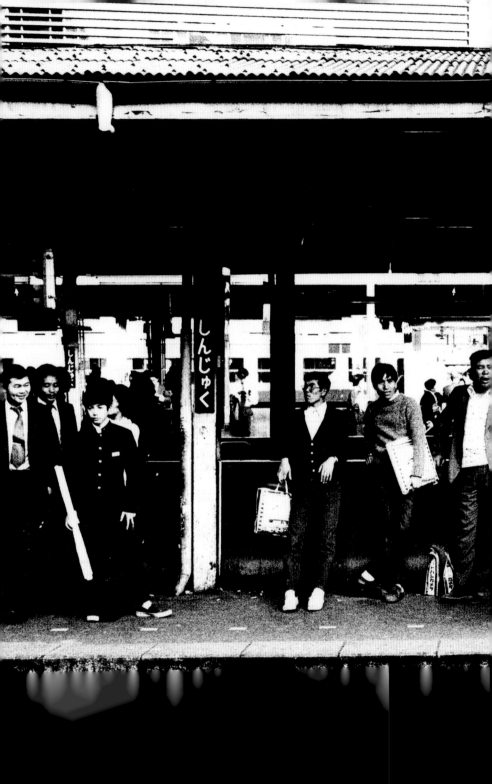

不知道幾年後，我會真的回到那個風景裡去，然後在風景中慢慢走著，在風景中看到自己。只要一想到這最後的風景，還是會很不甘心啊。

井坂　但是若能擁有最後的歸宿，即便不是安心感，也總是讓人羨慕的。

森山　場所，真是不可思議的東西。一月時我只回逗子兩天，我在東京每天的心情流動、殘渣、或是其他類似的情緒，單單在家兩天就變得很遠了，短短的時間中讓我進入不可思議的時空漩渦裡。但也只維持兩天，等我搭乘橫須賀線火車過了大船一地以後，這種感覺又被我忘卻，就像做了一場夢一般。

井坂　人類對於場所的眼光很奇特呢，或許也不能這樣說，說不定只剛好是我的感覺，但是在東京的生活中，那樣的視野也不經意地反映出來。

森山　單單因為場所而讓自己改變，對我而言並不存在這樣的場所。我以前念書的小學就在老家附近，我回老家時，我會注意到小學的校舍改變了，周圍的建築更新了這些微小變化。我回去並不那麼頻繁，所以事物多少有些改變我也許有一點感慨，只是隨著那些變化，卻讓我的故鄉感喪失了。

井坂　這就是人生無奈的地方吧。

森山　自己選擇的結果。

井坂　關於故鄉的概念、觀念包羅萬象，但是故鄉究竟是什麼呢？就算我剛才說那短短兩天之間的感覺，其實也並不是所謂的故鄉。

井坂

我最近因為公事，大概每週一次經過高中時代本鄉附近的通學道路。青春期的我抱著沉重心情走過的那條道路，現在讓人有種怡然的感覺。我覺得本鄉真好，就像是我的避難所一樣的感覺，雖然年輕時的感覺恰好相反。

我認為這就是原點，雖然這麼說很放肆，但或許和新宿對您的意義是相同的。本鄉的街道大多沒有開發，剎那之間會讓人想起懷念的風和光影，那種懷舊感，與其說是我十幾歲時代的鄉愁，應該是更深層、還沒有真正抵達的東西。所謂的故鄉，與其說是場所，我覺得不就是瞬間隨著微風和光影送來的那些感受嗎？

今天能和我久仰的森山先生見面，讓我的今天成為一個特別日子。您的談話牽引我進入您攝影世界中更深的一層，真的很謝謝您。

森山

詩人果真很恐怖呢。雖然在我眼前的您非常溫柔，但我戒慎惶恐啊，因為您是詩人。

（二〇〇四年二月三日，新宿黃金街）

（出自《現代詩手帖》二〇〇四年三月號，思潮社）

井坂洋子（Isaka Yoko）

一九四九年，日本東京都生，詩人。

《人間並非滿布光明》獲得高見順獎，主要的詩集包括《朝禮》【紫陽社】、《落地結束》（地に堕ちれば済む）、《箱入豹》、《續・井坂洋子詩集》【以上皆思潮社】等。

深夜，新宿黃金街。一場暢快的對談

── 攝影和電影的真實

Homma Takashi ／森山大道

要說和中平卓馬最有關係的攝影家，那就非森山大道和 Homma Takashi 莫屬。在 Homma 發表他拍攝中平的電影和攝影集前的一個晚上，Homma 和森山兩個人在新宿展開了一場對談。森山談到中平時浮現的複雜情感，與 Homma 對中平及森山兩人的崇敬，在對談中相互交錯，加深了身為「攝影家」定義的探討。

另外的一天，在熱鬧的黃金街上，兩人以鏡頭交會了彼此的視線。（構成：鳥原學〔攝影評論〕＋〔美術手帖〕編輯部）

Homma Takashi　《那麼好的風景》（きわめてよいふうけい）最初在橫濱美術館上映時 [1]，聚集了許多中平老師的熱情粉絲，其中一個人問我：「這個片名是中平老師取的，還是 Homma 您呢？」好像在說：「如果是 Homma 隨便取的，那可不能原諒。」似的（笑）。這其實是我看到中平老師在香菸盒上隨筆中的一句話。

森山大道　我認為這是最能呈現「自然的中平卓馬」的電影。

Homma　謝謝。也有看過電影的人說，希望能夠更清楚聽到中平說的話，希望能夠了解他到底在說什麼。我們在編輯的階段曾經討論「要不要放字幕？」但實際上，就算當時在場，中平所說的話大部分也是不可能聽得懂的（笑）。

森山　拍攝進行得順利嗎？

Homma　不，不斷重來、不斷重來，就算有我想拍的場景，四點一到，中平就什麼也不管地吃飯去了，而且他大概拍個一個小時就不耐煩了。

森山　拍攝《≒森山大道》[2] 的時候，我和導演約定完全不作假，但是後來在電影中看到自己的樣子，實在很讓我感到臉紅。中平如何看待自己的電影呢？

Homma　中平第一次看到這部電影，是在橫濱美術館，他怎麼想呢？播放的時候，他好像也從頭到尾

森山　在自言自語（笑）。

對了，因為我不知道一九七〇年代前後中平的真實狀況，現在中平那種純潔不管怎樣都讓我非常注意，森山您對大家所說的中平的恐怖感、看不見底的深沉感，您有怎樣的看法呢？這次為與電影上映同時出版的攝影集（《那麼好的風景》）撰寫前言[3]的淺田彰（Asada Akira）說：「現在已經感受不到中平卓馬的恐怖了。」

森山　嗯，所謂中平的恐怖，不知淺田彰是怎樣感覺到的。反過來說，Homma 您覺得呢？剛才我說的「自然」，是和恐怖或是純潔不一樣的事情。就我所知的範圍來說，電影中的中平把非常自然的中平反映出來，雖然中平比大家想像的要更有個性、更為古怪，但是在淡淡地拍下的影像中，那種自然感就流露出來了。例如有個場景照著他佇立在葉山的岩場，那個場景就完全是我想像中的中平。在電影的開頭，中平邊念著自己的日記、邊把註解加進去的模樣、小指頭輕巧地翹起來的動作，也真的都和以前一模一樣。這部電影讓我再次看到中平的本質。

Homma　我很羨慕知道中平過去的您和淺田。

森山　啊，或許吧。其實他和過去沒有太大的改變。

Homma　我聽過他和蓮實重彥（Shigehiko Hasumi）辯論獲勝、在法政大學暴動等，各式各樣的傳聞，在拍攝電影的過程中我也努力閱讀他的著作[4]。

森山　但是這部電影最好的地方，不就是完全沒有「傳說的」、「神話的」部分，而且我從來不覺得

Homma　飯澤（耕太郎）在《週刊讀書人》中曾經寫道：從現在開始他不想再提中平卓馬了，因為他對我而言，我完全不想在電影中看到過去的中平和現在的中平如何辯證。越尖銳，最後就變成了那麼一條線。若說中平以前喜歡的詞彙的話，就是「直接性」吧。而且生病以後的他有什麼改變。感覺他是被再精心雕琢，完全把他的本質保留下來，那些本質越來

森山　他認為可以「非常愉悅」地看待現在的中平，並且好像依據這點又再寫了一篇評論。我認為對的攝影就像變成某種素人藝術離我們遠去了。但是，閱讀我在橫濱展的圖錄中所寫的文章，後，甚至說：「對已經睡著的人，不要叫醒他比較好。」中平若是一知半解的話真的不好。在我開始製作這部電影的時候，很多人都抱持負面的看法，

Homma　哈哈哈，大家其實又重新被中平所散發出來的「某種東西」吸引住了。或許可說是與生俱來的題吧。」不過果然是沒有問題。靈性，中平總是有吸引人的本事。但我聽到您要拍這部電影時，我想到的是：「他作導演沒問

森山　在見到中平之前我也是非常害怕，但是見面以後，就發現其實他是非常有魅力的人，這個才的中平卓馬之間的差別。真正是我後來拍這部電影的動機。因此，我沒有把電影的重心放在討論傳說中的中平卓馬和現

Homma　在拍攝的過程中，或許我這樣說不是很適當，你對於他沒有任何否定的地方嗎？

森山　是沒有的。基本上我認為他是個幸福的人……我反而會覺得他讓大家喜愛他、關心他，真

是太狡猾了。中平先生，他讓我覺得他是在大家關愛的目光下長大的人。

森山　或許是因為他成長在以女性為主的家庭裡，有「有長於女性之手的男生」那種調子，那種狡猾、又很討人喜歡的調子也有。以前，他常常會對我說：「陪我一下嘛！」然後兩個人一起出去拍照，有好幾張作品我們是同時拍的。

他和我不同，他是那種拍照時如果誰在旁邊，就和那個人邊對話，邊把自己的調性更明顯表達的類型。而且，我認為他即使到現在對人仍會有嚴格的區別。

Homma　對於不喜歡的人，他就會說：「我們路線不同」，然後就裝做不認識。

森山　他從以前就開始說：「我們路線不同」，或是「我們個性不同」。

Homma　以前，您和中平在新宿見面的時候，聽說中平會說：「你去了好地方吧。」

森山　對的。雖然也有人說：「中平生病是咎由自取。」或許真有這種感覺。現在我幾乎沒有私下見過中平，以前，我在澀谷有個私人小畫廊6，有時還會和他單獨見面。就算現在，如果中平發生了什麼事，大家還是會到我這裡打聽以前的事情。但是，我可以說的也只是過去我所認識的中平的那一面而已。

中平還有很多我不理解的地方，我和中平一起度過的時間大概都在書裡面提過了，所以現在大家問我對中平怎麼想時⋯⋯對了，有段時間我曾經想要恨他，但現在我覺得他很可愛呢（笑）。

雜誌編輯和策展人的關係

森山　現在我看到年輕攝影家，或是希望成為攝影家的人，談論著中平、《挑釁》7的時候，我心裡想：「該停止了！」對中平或《挑釁》感興趣，是一定會的，但也「該往其他方向去了！」

Homma　可是大家反而更關注，歐洲似乎也是這樣，《挑釁》現在海外的人氣可是超高的。

森山　在海外的話沒關係，因為那些人終於了解、正在追趕。我並不是說我們很偉大的樣子，就我所知的範圍，他們現在是因為對六〇年代、七〇年代的日本抱著綜合性的興趣，包含對當時日本的地下文化，被當時日本各式各樣的文化所衝擊。也就是說，是因為他們現在的文化處在比較衰落的狀態。美國好像也在重新認識我們。

Homma　引起我興趣的一件事是森山您們自七〇年代起，完全沒有區分在雜誌的工作和藝術家的創作。

不過在美國，藝術家的創作和委託作品是清楚地分開的，雖然最近沃夫岡・提爾門斯（Wolfgang Tillmans）因為不把雜誌作品和藝術作品分開也得到好的評價。您和荒木（経惟）特別都是沒有分別的，我在九〇年代初到倫敦時才意識到這件事情。但像過去《朝日相機》，雖然是攝影家的雜誌，但水準極高，現在反而沒有這樣的雜誌了。以前，雖然都是雜誌工作，但就某種好的意義而言，不是有等級之分嗎？

森山　我是從《相機每日》開始發表作品的，那時是相機雜誌還算有趣的年代，因為有以山岸（章二）

為首，不少有能力的編輯在那裡工作。但是，我只給山岸看過作品。我給他看作品時，他會邊看邊發表意見「真恐怖！」「好耶！」有種必須和他一決勝負的感覺。六〇年代是一個無論在新聞業、或新聞記者中，都有積極人才輩出的年代，到了七〇年代，整個大環境保守起來，這些人的工作也越來越難做了（笑）。

Homma 對荒木而言，末井昭也是這樣的人物。聽了您們的故事以後，真是令人羨慕的攝影家和編輯的關係。

森山 對攝影家而言，遇到好的編輯是最重要的。優秀的編輯者，無論在主觀上或客觀上，都是真實的，嚴格地看著攝影家，要不要和這個攝影家一起工作？他的作品能不能賣？因為有這兩方面的現實問題，所以編輯事實上都帶有尖銳的批評性，比起那些笨拙的評論家，很顯然編輯更了解攝影家。

Homma 對於海外的策展人，您有怎樣的感覺？和日本的不同吧。

森山 就好的意義而言，海外策展人的看法都相當嚴厲呢，在舊金山展覽 8 時，策展人重新建立起「日本和美國·戰後的日本·森山大道」這樣的觀念，對我和那個情狀正好符合。而在卡地亞 9 展覽的時候，因為策展人不同，作品被討論的幅度也增加了。

我會把所有展示細節都交由策展人處理，雖然自己做會有自己做的價值，但是交由他們更可以明確地透過他們的雙眼看出藝術家的特性，這樣藝術家就無所遁形了，很有意思的。啊，儘管

328

Homma 有了這些經驗，我對於美國人和歐洲人到底有什麼不同，還是不大明白。

森山 我的國際經驗雖然也不是很充足，但是現在這個時代的工作，我認為在海外的發展是唯一值得興奮的事。日本雖然也有值得信賴的編輯和策展人，但我感覺外國人不是更沒有顧慮、想法也更自由嗎？

Homma 是這樣。但要有自信，這樣的說法聽起來很有道理，但是意外地，你並沒有根據吧（笑）。如果我脾氣上來的時候，我會義正辭嚴地反辯回去。不過海外的策展人，他們吸收、調整的速度很快，大致上我們和他們所說的事情，他們都會認真思考，而且擁有像獵犬般捕獲獵物後不輕易放開的力量。

電影和攝影中的真實和虛構

森山 我自己從來沒有想要拍攝電影的想法，一次也沒有。年輕的時候，同世代的攝影家大家都特別對電影花下心思，希望能夠拍電影。但是，我也不是認為攝影就夠了，對製作絹印、製作海報之類有點興趣，我想我的體質比較適合平面性的工作。

Homma 之前我看了在 Hysteric Glamour 的海報展 [10]，我才再度認識到森山先生，原來是個非常平面

性的藝術家。我以前很喜歡哈雷機車的絹印版畫呢。

森山　我有時也會沉溺在製作非常平面的東西呢，這種症狀大概每三年發作一次（笑）。年輕時候從事設計的經驗，到現在還在我體內翻滾。

Homma　若說我的世代，羅伯特・法蘭克和威廉・克萊因等攝影家，他們製作電影的比例其實並沒有那麼多，也不是因為那種「我要拍電影喔」的好勝心情而拍電影，只是在他們創作的過程中，希望這些影像是以電影保留下來，這些是用攝影保留下來的，這樣的感覺吧。

事實上有段時間，我花很多精神去尋找過去拍攝中平的影像，但幾乎都找不到了。所以，我懷著希望把現在的中平用電影記錄下來的心情，製作了這部電影。二十年後如果有人願意看這部電影的話，不知道有多好。

森山　再回到《那麼好的風景》，中平騎自行車的那段真是太棒了。光是有這段，中平可說「死也瞑目」了，最中平的中平已經被記錄下來。

Homma　我幾乎只想給大家看那個片段呢，但是不可能的（笑）。

森山　雖然那段很短，但給人很長的感覺。我並不是說攝影或是電影美學的問題，但是可以那樣捕捉到中平的人，除了你以外沒有別人了。我沒有看過那樣的臉龐，既古怪又純潔的表情。

Homma　因為電影無論如何都要編輯，我在最後決定電影的調性之前相當迷惘，花了很長時間思索。電影，與其說要有一定的主題，應該說若不在電影裡加入什麼主張，電影就無法成立。因為有這

森山　一點的存在，所以我覺得攝影其實是更為自由的。在整個拍攝電影的過程中，我也充分思考了攝影，雖然從「拍攝世界片段的行為」來說，電影和攝影是相同的，但拍攝完的編輯作業，在本質上卻相當不同。電影的編輯，需要去編造很多謊言，那是讓我很痛苦的一點。

Homma　攝影也編造許多小小的謊言，甚至拉開距離來看，攝影其實也編造了許多大謊言。

森山　說得也是（笑）。但是，對於那些小小的謊言，攝影家可以負起責任地說：「這是我的謊言喔。」這樣的情況我認為是很好。但是電影，拍攝者和電影本身共同擁有曖昧且佷大的謊言。

一開始，我就明白我無法透過《那麼好的風景》將中平的一切說明白，我也放棄了這個想法。

所以我拍攝的，就是我能夠透過電影傳達的東西，除此之外沒有其他意義。但是說不定這就是電影狡猾的地方。

Homma　實際上，Homma 你乾脆就用電影撒一個世界最大的謊吧（笑）。但是無論你如何用謊言去掩蓋謊言，最後都還是會被發現，這樣的例子實在太多了，不過那也是有趣的地方。因為如此一來，電影真正拍攝到的是 Homma Takashi 你自己。

現在雖然有越來越多以攝影家為主題的電影，但是大家都是素材主義，雖然這也不能說是壞事，但這絕對和真正記錄一個攝影家很不一樣的。

森山　在我看到的電影當中，莎拉・夢恩（Sarah Moon）所拍攝的亨利・卡提・布列松（Henri Cartier Bresson）的紀錄片是最有趣的。不喜歡接受採訪的布列松，不論被問到什麼，他都不正

森山　面回答，最後導演和觀眾還是什麼都不知道。所以片名就叫《問號（Henri Cartier-Bresson Point d'interrogation）》。

森山　那真的很布列松。Homma，如果現在有人說想拍你的紀錄片，你會怎麼辦呢？

Homma　嗯，很難呢……如果是願意為我撒大謊，我大概就會答應吧。如果說「我想拍真正的你」，那還真的很困擾呢。

森山　不會很想看呢，如果是真正的 Homma 的話（笑）。

（二〇〇四年五月二十六日深夜，新宿黃金街的「SAYA」）

（出自《美術手帖》二〇〇四年七月號，美術出版社）

Homma Takashi

一九六二年，日本東京都生，攝影家。

一九九九年，獲木村伊兵衛獎。攝影集包括《東京郊外 TOKYO SUBURBIA》【光琳社出版】、《東京的小孩》（東京の子供）【Little More】等。

1 《那麼好的風景》導演＋攝影：Homma Takashi。Homma Takashi，把相機對著中平卓馬（一九三八—），一個在一九六〇、七〇年代，透過否定既存攝影的影像和言論來挑戰時代的攝影家。一九九七年九月十一日，中平因為攝取過量酒精而昏睡，並造成記憶喪失。現在，中平每天過著攝影、寫日記的穩定生活。二〇〇三年於橫濱美術館舉辦首次大規模的回顧展。

2 《那麼好的風景》是記錄中平卓馬日常生活情景的電影，並非紀錄片，而是一種「肖像電影（Portrait Movie）」，森山大道並特別於其中出現。二〇〇四年／十六釐米／彩色／四十分。

3 中平卓馬個展「原點復歸——橫濱」，於二〇〇三年十月四日至十二月七日，在橫濱美術館展出。《那麼好的風景》配合展期的結束，於十二月六日、七日上映。

4 二〇〇一年上映的森山大道的紀錄片，導演為藤井謙二郎。題目的「≒」為一系列藝術家紀錄片的代表符號，第二部電影為玉利祐助（Tamari Yusuke）導演拍攝的《≒會田誠（Aida Makoto）》。

5 前文是「如果電影是高達，那攝影就是中平卓馬（映画がゴダールを持ったとすれば，写真は中平卓馬を持った）」。中平的著作包括《首先把可能性的世界丟棄——攝影和言語的思想》【田畑書店，一九七〇年】、《為何是植物圖鑑》【晶文社，一九七三年】、《決鬥寫真論》【朝日新聞社，一九七七年】等。「不墜的流星・夏天的記憶・朝青龍（落ちない流れ星・夏の思い出・朝青龍）」（收錄於中平卓馬《原點復

歸──橫濱）》，Osiris，二〇〇三年）。

6　一九八一年開設的 room801，隔年改稱為 FOTODAIDO，直到一九九二年。

7　一九六八年創刊，由中平、森山、多木浩二、高梨豐、岡田隆彥所組成的攝影同人誌，一九七〇年解散。

8　一九九九年於舊金山近代美術館舉辦的回顧展「Daido Moriyama: Stray Dog」，之後至紐約大都會美術館等六館巡迴。

9　二〇〇三年十月三十一日到次年一月十一日在卡地亞現代美術財團（巴黎）舉辦的個展。

10　二〇〇四年於 Hysteric Glamour 渋谷所舉辦的「MONOGRAPHY」展。

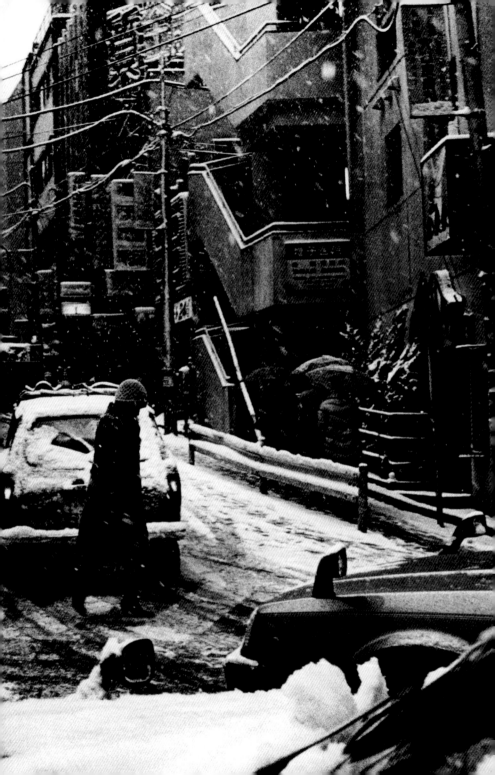

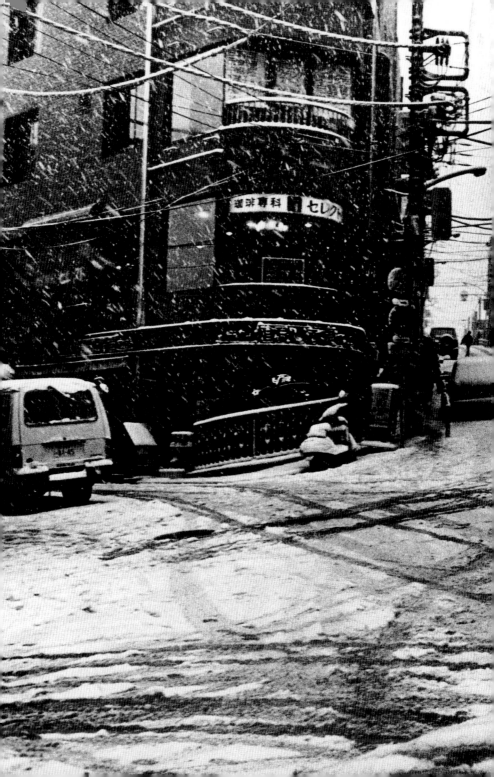

前往攝影的迷宮

── 談「森山・新宿・荒木」展和「森山・新宿・荒木」攝影集

荒木経惟／森山大道

「森山・新宿・荒木」展自三年前左右開始企劃，源於 NANJO and ASSOCIATES 的策展人・北澤ひろみ（Kitazawa Hiromi）「想把兩人的攝影在同一個場地中一起呈現」的強烈心願。其實森山、荒木的心中，也早就一直存在著「什麼時候有機會的話，想要兩個人一起做點什麼事」這樣的想法，「若非荒木我不參與」，「我一直都想和森山兩個人一起散步」，兩人如此表示。

整個企劃的具體成形、運作，已是二〇〇四年的八月十六日，酷暑中的新宿歌舞伎町，兩位攝影家開始了他們的攝影。

荒木経惟　一九七〇年代的時候，有一次我和森山您一起走在沖繩的國際通。那時快樂的記憶還深刻烙印在我腦海裡，那天我們剛好空出半天時間，兩個人不過就想帶著相機一起散步罷了。完全沒有要一決勝負、或是特別要拍些什麼而出行的意思。

就算兩個人漠然地一起消磨時光，也一定會拍出些什麼東西，這種自信我現在還是有的。

荒木　那段沖繩的往事我也記得一清二楚。二〇〇四年的夏天，當時的感覺真的又浮現了。

森山大道　你也記得很清楚。所以只要單純在新宿遊晃也行得通，我有這樣的預感。攝影，是不用訂定計畫的，也不需要安排在這個點、那個點停下拍照，例如我從靖國通開始往黃金街的方向走，只要沿著這個大方向適當迂迴前進的話，應該還是會碰上你。就算不是事先商量好的路線，但我若想你會右轉，你大概真的會右轉呢（笑）。走路，真的很奇妙，人會分別往不同地方走去，但也這樣才有趣。

荒木　當一個人走路時，對周遭發生的事情、注意到的事情，和兩個人一起走所注意到的事情會不一樣。我感覺這樣的不同也顯現在攝影當中，真是不可思議我們會被不同的事物吸引。或許是奇怪的說法，在一起行走的過程中，森山變成了我的鏡子、我的窗戶，讓我更能看清自己，也讓我更能看清對方。這次的合作，就是這種感覺。

—

我看了八月十六日記錄的影像，在畫面中看起來，兩人真的為攝影而感到很開心。說要兩個人一起做點什麼，不只是開心而已，身為攝影天才的兩個人可是為了展覽在拚命呢。

荒木　那個什麼，就是努力，因為我們平常可是不需要努力的呀！

—　荒木您在拍照時，森山總會悄悄靠近、準備要按快門，那樣的景象全都拍下來了。

荒木　好呀，拍，拍到森山準備的姿態，攝影最關鍵的事情就是把相機準備好，把眼睛打開。這也是我第一次看到森山準備的樣子，很漂亮。若是普通人的話不是都會閉上一隻眼嗎？但是森山已經在無意識間變成了鏡頭。森山是不是不信任透過相機的觀景窗來看東西呢？

森山　我拍照的瞬間，真的幾乎沒有在看（笑）。我沒有看觀景窗，而是斜斜地往下看著路邊。

荒木　這樣啊（笑）。相當漠然的樣子。我使用單眼相機的時候，是那種從這個角落看到那個角落的類型，但是，這次使用的是連動測距相機（Range Finder Camera），看到和拍到的會差很多，所以完全沒有考慮構圖，只要大致把眼前所有東西都拍下來就好了。森山使用比我小的相機又不看觀景窗，太厲害了（笑）。

森山　因為我羞於看這個世界，但是荒木不凝視這個世界的話就活不下去吧。

　　展覽以八月十六日當天兩人拍攝的新作為主，一進入展場，兩人新作：森山「新宿」（十二張）和荒木「炎夏」（六十六張）分別成列，寬廣的展示空間中右邊是荒木彩色作品，左邊是森山黑白作品。策展人北澤「兩人的攝影一起展出」的構想終於開花結果，觀眾的眼光被吸引進來，某種從兩人正相反的個性激盪出來的衝擊，在這個場域中產生了融合的瞬間。有關展示

342

的方法，兩人曾經有過怎樣的對話呢？

森山　兩個人要怎麼做呢？這件事我們幾乎沒有討論。去年（二○○四年）八月十六日，就像荒木剛才所說的，是我們久違後的見面，「那就兩個人一起走走吧。」兩個人都這樣單純的想法。當然，北澤身為策展人，她有她一定的想法，對於展示方法也是。整個過程中，我和荒木兩人對這次合作並沒有任何既定的想法。

荒木　對，完全沒有。

森山　只有一次，如果那也算討論的話，就是兩人把八月十六日拍攝的一部分作品帶來看看。

荒木　我們最初見面的情形，就只決定了我是彩色，森山是黑白的這件事。說彩色，有點類似錄影把表層拍下的感覺，意外地比攝影更帶有表層的意義。森山是黑白的，相較下會顯得比較深層。在同一個展場，同時懸掛我的彩色和森山的黑白作品，兩者的混合會在「啪！」一瞬間誕生，彷彿因此存在著另一個不知名的攝影家，是那樣朦朧的想法。

森山　所以，說什麼對決，完全沒有那樣的感覺。攝影，原本就是屬於個人的東西。人，怎樣都會有希望任性地成就自己的時候，而我們的方法就是當攝影家，這根本與兩個人作品如何無關。因為我們兩個都很有能耐（笑），特別是我，根本不需要透過這些來肯定自己。

森山　但是我們並不是自我中心。當攝影變成攝影展，就是要讓空間發揮它的衝擊性，這次，我們盡

力完成兩人在空間中的一種拼貼、一種相對匿名，這和剛才荒木所說的疊合，整體如果可以顯

現另一種稱為〈新宿〉的街道，不是很好嗎？

另一張作品

兩人的新作在第一展廳同時展出，接著三個區塊，展示森山作品「新宿」（三十五張、十二

張、十六張，二〇〇一年二〇〇四年），荒木「東京 Lucky Hall」（五十九張，一九八三年

—一九八七年），「A 的愛人」（五十張，一九七〇年—二〇〇四年），「TOKYO NUDE」（十六

張，一九八六年—一九八九年），「色夏」（三百零三張，二〇〇四年）。然後，是森山去年（二

〇〇四年）在新宿黃金街徘徊拍下的「海報（Poster）」（一百四十四張）。到了第八個展廳，

兩人作品再次同時左右展示，森山「新宿」（二十九張，一九七〇年代・八〇年代），荒木「東

京是秋」（一九七二年—一九七三年），「東京物語」（一九八三年—一九八八年），「入冬」

（一九九〇年），「東京慕情」（全二十五張，一九九九年）。這些作品是自一九七〇年代至

今，兩位攝影家在新宿捕捉到的影像，展示構成也是為了能夠重新俯瞰這些攝影，只要是對攝

影抱持興趣的人，絕對會在其中發現似曾相似的影像，甚或是記憶中頻頻浮現的那些記憶中的

光和影

Tights in Shimototakaido 1987

森山　風景。

森山　整體規劃也是北澤構想的，她給我們看過基本想法，我們對規劃也沒有異議，從頭到尾也沒有非這樣不可的堅持。

荒木　她可是花盡心思了。

荒木　荒木的展覽場的紅色壁紙，是你要求的嗎？

森山　不，那也是由她決定的，這次完全讓她作主了。她說希望把「東京 Lucky Hall」的部分變成紅色，表達出子宮的感覺，我參與討論到的只是兩種紅色選哪一種好而已。她很努力，很屬害喲，每個展場都讓人感到興奮，一點也不會厭倦，而且更想往下一個房間走去。

森山　我們真的只是奉命行事而已，什麼忙也幫不上（笑）。一開始我聽北澤說，荒木把五百張左右的彩色照片「砰──」地交給了她，所以我想荒木的作品會展出很多，那我就在張數上控制一下。荒木如果是一種加法的話，我就是減法，也就是說，尺寸上放大一些、張數減少一些。我對於展覽的想法大概只有這樣，兩人都展出很大張的照片也不行，就只是這樣想。

荒木　結果很成功。有些策展人會刻意增加數量或尺寸，其實一點意義也沒有，這和剛才所說的意義說不定相同，如果能產生一種三人展的感覺就好了，如此一來作品就會被看成另一張作品。這次展覽有達到這樣的效果，我感覺很精采，不只展覽，圖錄製作也有這種感覺，不是很棒嗎？

350

森山　彷彿可以看到另一個攝影家存在，真的很不錯。

――為這次攝影展所出版的圖錄，可以說是兩人共同完成的攝影集嗎？

荒木　這次，連攝影集都全盤交給設計師了（笑），真糟糕啊，我們好像什麼也沒做。

森山　不過，攝影集和我想像中的一模一樣，展覽也是。

「異卵雙胞胎」

荒木　真的，和想像中一模一樣。我如果要製作兩人的圖錄，攝影集也會這麼做。例如，不是有兩人的作品並列左右兩頁嗎？如果是兩張直的照片我就會並連起來，這樣就能產生不一樣的東西。

一般人只會一張張排下去、同個場所拍的照片排在一起，以為這樣可讓照片顯出差異性，但這樣只會顯現出哪張好、哪張壞罷了。如果是我，我就會毅然地把全部作品混雜在一起，那會很精采、很有脈絡，一個人一個人的作品可以單獨被看到，又會有彷彿兩張作品重疊在一起的部分。兩人的彩色和黑白彷彿重疊起來，是那樣的作法呢，展覽會場也散發出那樣的感覺。例如一進入的展場，如果看著我的彩色，就會在視角餘光中看到森山的黑白，同樣地在森山的黑白中，也會看到我的彩色從中間湧現。或是看了一邊，再看另一邊時，視覺殘像就會把我們兩人

Ⅱ

6

351

Daido Moriyama　写真を語る

混合在一起。

森山　如果用這種感覺去看最好，因為我們對合作的概念就是混雜。所以繞著看，或是看了這邊立刻回過頭看另一邊，觀者若用這兩種方法觀看，因此得到對我們作品的感想，那是最好的。為了這個目的，展覽是需要一定空間的。

我的感覺也是如此，我覺得彷彿是我的黑白把荒木彩色中某個部分擴大了。

在攝影界，森山和荒木兩人經常被歸類在同一世代討論，兩人成為攝影家的起步階段也微妙地重疊：森山第一次發表作品，是在《攝影藝術》（フォトアート）中發表「東京・國立競技場」，時為一九六四年。而荒木，自一九五九年開始投稿相機雜誌的攝影比賽，一九六四年以《阿信》（さっちん）獲得太陽獎。森山轉捩點的《攝影啊再見》，是一九七二年出版，當時荒木也離開工作多年的電通，開始摸索屬於自己的新道路。而對《攝影啊再見》率先表示認同的就是荒木。

眾所認知的兩位個性強烈的攝影家，在本展覽的記者會上，荒木認為森山「是和自己有相似感覺的攝影家」，「（兩人是）攝影界的異卵雙胞胎」。自出道以來，森山對荒木而言，荒木對森山而言，是怎樣的人物呢？

荒木　最初看到森山的作品，是在《挑釁》的時候，之後又看了《日本劇場寫真帖》，因為我也對戲

劇的東西感興趣，所以當時可是最嫉妒森山了。遠遠從旁觀者角度看去，森山真的在攝影，那時真想要和他成為伙伴，但是當時我在電通上班，是攝影正好相反的廣告業。我想過如果要和他結交，那就必須辭去工作，不可以腳踏兩條船！

森山　我是用一種崇拜的眼睛看著森山，因為森山在做他自己真正想做的事情，而且那也正是我內心最想做的攝影。因此，森山從那時候起對我來說就是一個很親近的人，他的攝影也是，雖然我們的作品看起來相當不同，我認為我們的本質是相同的。即使森山被說成「粗糙・模糊」，看起來離我很遠，但其實我們很近，似乎是一種很近卻遙遠的存在。從那時到現在，四十年間我的想法還是一樣。

荒木　我對於荒木的感覺也是相同。那些令人感到曖昧的、感到可疑的東西，對我而言都是極具魅力、都是美的，在這一點上我們是共通的，就像我們都被新宿歌舞伎町的風化區深深吸引一樣。

對的，本能上就是如此。當時開始拍攝新宿的時候，我還在銀座上班，晚上會到文人聚集的酒吧去，為什麼就是會被新宿吸引呢？那個時代，新宿是比什麼地方都要有趣的！有種蠱惑人的感覺，那種壞壞的、邪惡的氣氛，雖然不是廢墟，卻是一個完全沒有法則的地方，我自然被她吸引，四十年來一直是這樣。

記錄性和記憶

―― 對兩人第一次的相遇，還有印象嗎？

荒木　那很困難，因為對我們來說，相遇是指「攝影的相遇」。我看了《挑釁》、《日本劇場寫真帖》，這就是我和森山的相遇，是攝影家之間的相遇，相遇後殘留的印象就是攝影的印象。至於兩人實際上是何時相遇的，我不知道呢。

森山　我也是。荒木寄給我《影印寫真帖》（ゼロックス写真帖），也常常寄來在週刊上貼滿了自己照片的拼貼，那就是我和荒木最初的相遇，「原來世界上存在著叫荒木経惟的人，這是什麼東西啊！」（笑）。

荒木　所謂的相遇，就是這樣一回事。

―― 您說「很近的存在」，能不能再多解釋一些？

荒木　再說的話就變成很說明性的。這次攝影展中，森山有展示14×17吋的照片，森山，那是最近拍的嗎？

森山　全部都是八月十六日，和隔天拍的東西。

荒木　對啊，我看到的時候覺得很有趣，雖然說是新宿或是哪裡，其實是哪裡都無所謂。我在那個作品中最能感覺到的，就是那個地方的人的散亂狀態。雖然我自己也拍了，但是森山將壁紙的房

間和胎兒的通路並排，所有都是在表達那種人的散亂。

荒木　我看到荒木的彩色作品時也有同樣感覺。攝影並不是什麼幻想性，只是單純傳達人的散亂狀態，這點我們是相同的。

森山　在這樣的意義下我們是很接近的，或許就是「用攝影去迫近」這件事情。對於攝影，我們的態度是正確的，其他人啊，單純只是用感性在拍照罷了，只是在追求拍攝的東西稍微偏離中間一點，或是看起來很帥氣，那些東西根本是不行的。飛散的彩色花瓣，現在還有人在拍這種東西，完全不行！

我看到森山 14×17 吋的照片時，嚇了一跳，這也讓我對我思考的事情更加確信：我們是第一流的。

無意識中我們思考著相同的事情，這並不是因為這次展覽對我們有什麼要求而造成的。當我們把拍出來的照片一起拿出來看時，發現全部都是偶然的巧合，真是不可思議。所以，我們正朝著攝影的王道、正道邁進呢（笑），甚至有可能超過王道，全世界只有我們兩人辦得到，其他沒有人有這個能力吧（笑）。然後，我相信森山也和我有同樣的想法，就是絕對不要想把攝影當作藝術。藝術，是不行的。

森山　當然不是藝術，那是我要抗拒的東西。

荒木　我就是因為覺得森山對這件事情的了解很堅定，所以我認為我們是很近的存在。

森山　就算把我嘴巴撕裂我也不想說藝術，那和攝影是完全不同的。

荒木　對，就是這樣。雖然有些傢伙想把攝影納入藝術之中，但就是因為有這種想法才行不通，攝影並不是因為在美術館裡面展覽就變成了藝術。有太多人以為發展比較早的藝術是比較高尚的，那是不對的，會這樣想實在太不可思議了。但是在海外，這樣的錯誤已經開始了，啊，歐洲是最早開始這個錯誤的地方（笑）。

森山　攝影只要堅定地以攝影堅持下去就可以了。但是這樣說也不是說攝影比較崇高的意思喔，只要堅持有所謂攝影這樣的東西的存在就好了，我是這麼認為。

—　我認為攝影是比較崇高的。

我們改變一下話題，在《論座》二〇〇五年二月號的對談中，荒木您說自己的攝影「帶有記錄性的地方」。

荒木　特別是我的情況，用淺顯的意思來說，我的攝影會變成一種記錄，並不是曖昧的，至於是虛假的、還是真實的都無所謂，只是有種想盡可能說明的心情，那就說明了而已。比起記憶，我的攝影確實記錄性的部分比較強烈，森山是記憶的部分比較強烈。

攝影／自己的現在

荒木　但是看著這些被記錄下來的照片，還是會有記憶被喚起，我認為這是攝影所擁有的非常大的力量，例如，荒木的《東京物語》中，有一張叫做 Bonita 的店的照片。

那張照片很棒吧。那個地方就在現在的新宿南口，那裡也有拉麵店，是我最喜歡的地方。有趣的是，因為這張照片的緣故，在那前後的時間、在那附近的空間，全部都浮現出來。所謂新宿的街道，到處散布著充斥黑暗感的地方，但是現在那種黑暗感已經漸漸消失了。

森山　就算風景產生變化，新宿卻還是一樣詭異，無論哪裡都充滿了可疑，還是有著黑暗城市的氣味。

荒木　為什麼呢？似乎找不到匹配的文字來形容她，像是舞台布景嗎？但又不是歌舞伎的舞台。

森山　從歌舞伎町向西口的高層大樓群望去，真的像用合板和油漆製作的舞台布景一樣。

荒木　看起來好像快要往這邊傾倒下來，倒下之後，就看到石原慎太郎（Ishihara Shintaro）站在那邊小便呢（笑）。

森山　荒木，這張鐵路軌道的照片真棒。

荒木　右邊是黃金街，左邊是綠園街，真是太棒了。

森山　我曾經和中平（卓馬）一起，不知道多少次喝到爛醉，早上就站在這裡吐。

荒木　果然看自己拍的照片，就會想起來。

森山　這黑貓的位置真棒。

荒木　有點太理所當然了。但是，這次的攝影展，能夠舉辦真是太好了。森山的攝影，果然還是最好

的，森山的攝影中那種對於攝影的迷戀，真的很強烈。

森山　過獎了……

荒木　我也是，雖然努力要拋開這種迷戀，但還不夠成熟。

森山　你迷戀的是你自己吧，仔細看你的攝影就會明白。

荒木　這樣嗎（笑）？但是，不得不迷戀拍攝過的對象，迷戀到想要相見的程度；也不得不迷戀拍攝出來的照片，如此一來，之後爽快地要把照片拋開時，才會被認為是瀟灑。這和自以為酷是不同的，和對象或照片保持奇妙的距離，建立一種不明確的關係性，那也是行不通的，那樣只會吸引一堆程度很低的人聚集在一起，但不是只有攝影家的程度低，觀看者的程度也不行，所以大家才會想要群集在一起。這和現在演藝圈的年輕偶像差不多，其中有些人會突然就被淘汰掉，因為根本無法繼續。如果可以繼續的話，看看我們，四十年呢（笑）。

荒木　如果對我這樣的批評有所怨言，那就來 Opera City 看看啊，我們的展覽大概可以看上五個小時。這次雖然是以新宿為主題，題目也用新宿這樣的字眼，但實際上不是這樣的。是森山和我兩人毫不保留地，一邊以新宿為主題，一邊把攝影的現在、自己的現在呈現出來。就衝著這個來看吧，這次因為也有森山，所以我更努力表現我自己了。

森山　就是因為這樣，所以兩人的合作才有意義吧？

荒木　這樣說也沒錯。就像是有自己喜歡的女生在場，總會多表現一點，幾乎都要噴出來了（笑）。

360

森山　沒錯，這樣說很容易理解。但是，這張海報的照片（編註：「森山・新宿・荒木」在《週刊讀書人》封面刊載的照片），真的相當詭異，幾乎像是漢尼拔將軍（Hannibal Barca）。

荒木　這樣一說，還真有點像。

森山　表情還不錯。

荒木　如果和森山在一起，不知怎地總會露出不錯的表情。讓你們看見了和真實的自己不一樣的表情吧，這次，我似乎更了解森山了，也因為森山的緣故讓我更堅信了，這是最讓我開心的一件事。

所以，新宿，其實根本不重要，但是，又如果不是新宿的話就無法完成。銀座、渋谷，是不行的。

森山　淺草也不行。

荒木　對，雖然要說明是十分困難，但就是有什麼不同，在新宿的話就算是拍照，也會有迷路的感覺，那樣的感覺在展覽中、在圖錄中，也都表現出來了，我想觀者一定可以體驗到那攝影迷宮的感覺。我們兩人絕對還要再以不同的形態合作。

森山　我也很期待。

（出自《週刊讀書人》二〇〇五年二月十一日號，讀書人）

為何是新宿？

吉田修一／森山大道

黃金街——藏匿自己的場所

—— 首先，請教兩位對今天攝影的感想。

森山大道　肆無忌憚，什麼都拍（笑）。

吉田修一　首先感到萬分榮幸。我現在《VS.》雜誌撰寫連載，經常會和雜誌編輯聊到森山先生所拍攝的黃金街。當然從以前開始，我就非常喜歡您的攝影集也不斷拜讀，心中總虎視眈眈地等待著和您見面的機會。

森山　我也萬分榮幸。雖然久仰吉田先生已許久，但萬萬沒想到會以這種方式和您見面。不過就我們創作者而言，這不是最好的相遇方式嗎？

吉田　《VS.》的編輯每次和您在黃金街喝酒，都會打電話給我說：「現在，我可是和森山在喝酒，你趕快過來就可以和他見面喔。」恰巧我都無法抽身。今天能夠見面，真是太高興了（笑）。

吉田　做為拍攝模特兒，您覺得如何？

森山　這麼說挺世俗的，但他的確有一張耐得住特寫的臉呢（笑），是一張讓攝影家透過觀景窗窺視後留下深刻印象的臉。我完全沒有刻意抬舉他的意思，但他真的承受得住特寫的壓迫，見到他的那一瞬間，首先感受到的就是這股印象。剛才拍攝的時候，雖然大多照片拉開了距離，但也有靠的相當近的，非常爽快。

吉田　說得讓我好害羞啊（笑）。

森山　但是，照片會不會那麼耐看，還不知道呢（笑）。

吉田　我非常喜歡您的《新宿》，翻閱了無數次，好像在當中尋找自己，因為我也曾在新宿徘徊過。當然，我不可能在《新宿》中發現被拍攝下來的我，但我總有一種如果也拍到我的話不知有多好的心情。所以這能被放進您作品中，我感到非常高興。

——　這次也是因應吉田先生的要求，才選擇在黃金街攝影的。

吉田　談到森山大道，任誰都會聯想起黃金街，所以我才想如果真能實現不知有多好。當然，還因為黃金街也是我自己喜歡的街道。

森山　我完全沒有想到您會經常來黃金街，感覺起來您像會去和新宿氛圍不同的地方小酌。

吉田　剛才拍攝過程中我們也聊到，我們都這麼常來黃金街，竟然一次都沒有碰到。

森山　真是不可思議。

吉田　會不會是我們來的時間不一樣呢（笑）。

森山　就算不同，也都是晚上到隔日清晨的時間吧（笑），而且我可不是那種只坐在一家酒吧喝到最後的人喔，喝了一點就要轉到下一家去，有這種習慣。

吉田　我是一直坐在同一家店裡的那種。

森山　或許就是這樣，我們都沒有碰到過。

──　為什麼您會認為吉田先生不是會到黃金街的類型呢？

森山　只因為我拜讀過吉田先生的小說。當然我不會就此斷定對他的看法，加上書的世界，本來就是另一種真實，但是我還是認為吉田先生不適合黃金街……那他適合哪裡呢？

吉田　總之，最後能在新宿拍攝，對我而言也比較駕輕就熟，太好了。

──　吉田先生您是第一次在新宿街頭拍照嗎？

吉田　是的，第一次。或許因為黃金街是我想要藏匿自己的場所，尤其讓森山先生拍照，更是一定要在黃金街！（笑）。

森山　這樣的話，我們就慢慢聊吧（笑）……。

小說人物的輕快和性感

吉田　事實上我從未寫過書評，但是只有一次，我寫了對森山先生的《新宿》的看法……也許當中我寫了些失禮的事情（笑）。

森山　我記得。對那篇文章不只是出版《新宿》的月曜社編輯很高興，我自己也非常高興。

吉田　真的嗎？太好了，那可是我唯一的書評呢。我以水來比喻您的攝影，雖然我不知道這樣表現是否恰當，但我透過「宛如停滯好幾天的水」的感覺，試圖描寫您攝影中獨特的氛圍。要用文字描寫您的影像非常困難，尤其由我這個對攝影外行的人來評論。但是，您的影像即使涉獵了各種元素，卻依然能讓觀者很快了解該從何處進入，這本《布宜諾斯艾利斯》（Buenos Aires）也是如此，讓我感受到某些強烈的東西。若換作小說，就像是有種「希望讀者從這段文字開始閱讀」的寫法，我相信能運用這種寫法的文章，都可以成為很好的作品。

也許用停滯來描寫您的攝影十分奇怪，但我的感受確實如此，卻又異常美麗──既停滯又美麗，難以找到用文字來形容。在《新宿》這本攝影集裡，我看到了無法用文字傳達的東西。

森山　對我的攝影發表評論的人不計其數，但像您一樣用水來做比喻的還是第一次。所以我閱讀到您的書評時非常興奮，您所說的不只是單純的停滯，有時是溫吞，有時是沁涼，有時是一種緩慢平靜的延續──您的書評讓我們重新認識了這一點。

吉田　儘管說不定就真的只是一灘污濁的水罷了（笑）。

您這樣說，我可以鬆口氣了。

森山　拜讀您的小說後，我首先感到一種性感。儘管我說是性感，但我相信您不是要去書寫性感，也不是為了建構一個屬於自己的性感世界，只是一直閱讀，就會發現小說中浸滿了性感的魅力。

吉田　真教人感到高興（笑）。

森山　無論您的哪一本著作，都具有相同的輕快和性感，這大概是性感的極致，若過於濃郁反而不性感了。

吉田　謝謝。能聽到這些話，人生就沒有白活了（笑）。

森山　性感不是來自於故事情節，而是出自人物，人的個性中不經意流露出來的性感，在您的書中完全描繪出來，這種性感的感覺特別好。我並不是評論家，無法做出更多的評論，但這就是我在您的書中所看到的。

過於緊張而裝錯底片

森山　但是，拍攝人物真的非常困難。尤其吉田先生不是對如何呈現自己抱有主見的類型，更是困難。拍攝對自我抱有主見的人，在某種意義下是很容易，反過來拍攝沒有主見的人，就要刻意製造

吉田　出來某種形象。例如我拍攝您時，我會先從當下的背景和周遭事物中安排出一些情境，可是如此一來，您便先入為主地產生任由我去決定的意識了。我也思考過，難道沒有其他方法更能自然呈現您的體溫、您的特質嗎？但是很困難。最後我只好任意決定了您的形象。

森山　其實今天攝影過程中，我把眼鏡拿掉了。所以當您要我站在伊勢丹百貨前，如果我帶著眼鏡，真不知道會是什麼樣子呢（笑）。

吉田　因為在意別人的眼光嗎？

——　單純地會感到不好意思。

森山　一定會不好意思的。除了那些叫嚷著「拍我拍我！」的人以外，別人的眼光都是讓人厭惡的，這我能理解。

——　不過森山先生的拍攝方法非常自然，一點也不刻意。

吉田　您一直都以這樣的感覺攝影嗎？《布宜諾斯艾利斯》也是如此邊散步邊拍攝嗎？

森山　大多如此。有時也會靠近東西、或忽然停下來拍攝，但我從不等待事情發生，隨時隨地都在移動。

吉田　今天在等紅綠燈時，您對我說：「站在這裡。」我就站在那裡，我想您大概是要從背後拍著我吧，因此我從脊背開始感到緊張。突然間，您一閃出現在我面前，讓我嚇得起了一身雞皮疙瘩。

森山　我心想：「原來那些照片是這樣拍出來的啊。」使用隨身相機就能如此靈活，若是單眼相機，腳步就無法如此輕快，在街道中的行動也無法如此

吉田　這次，您不是因為攝影集的緣故遠赴布宜諾斯艾利斯嗎？若下次您要遠行，有特別想去什麼

不需要理由的新宿街道

吉田　我也是。

森山　「哪裡，也請您多多指教。」我真的很緊張。

吉田　「還請您多多指教。」終於，和您好好打了招呼，在咖啡廳狹小的廁所裡。

───　森山先生您說了什麼嗎？

吉田　卻就脫口而出：攝影過程中我一直都在找這樣的機會。我們在廁所拍照時，心裡還猶豫著在廁所打招呼妥當？

吉田　等您終於抬起頭，立刻就進入攝影狀態，我想：「什麼時候再向森山先生好好打一次招呼呢？」

森山　因為我也很緊張啊。一開始拍的時候，我竟然裝錯底片（笑）。

吉田　不！我很緊張呢！我一走進相約的咖啡廳時，即使和森山先生打招呼，他的眼神也完全不與我交會，我心想：「糟了！這該怎麼辦！」（笑）。

───　您摘掉眼鏡，是否因此比較不緊張呢？

敏捷。因為隨身相機的概念就是隨手拍，帶著扒手的感覺，偷取影像卻不會帶給周遭的人異樣感。

372

森山　地方嗎？

森山　我的確有想去墨西哥城，雖然我現在為了製作夏威夷的攝影集而往返夏威夷，但這之間還是有著些許不同，夏威夷是我長久以來都很在意的地方，對她的感情是其他城市無法比擬的，所以我想好好拍攝她。

布宜諾斯艾利斯、夏威夷之後，若要到國外攝影，那就是墨西哥城了。我喜歡那種人滿滿地簇擁在一起的地方，也就是有著無數人的混沌、街上像是會有餓鬼在這兒那兒地出現、狗兒到處狂吠的街道。我也喜歡東京，儘管我不認為東京的混沌感已經完全消失，但這種氛圍已經越來越不容易看到了。

吉田　所以如果在東京，就會選擇拍攝新宿？

森山　是的。渋谷不知為何總讓我感到厭倦，不知不覺之間，我就又回到了新宿。啊，說穿了其實哪裡都可以，只是若想起街道的體溫和我的體溫，終究會選擇新宿。

――　吉田先生為何選擇新宿呢？

吉田　沒有理由的。新宿難道沒有一種即使沒有喜歡的理由也可以前往的感覺嗎？

森山　在我沒帶著相機散步的時候，渋谷有著有氣氛的小坡道，銀座有著特殊的洗練感，淺草也是個有趣的地方。但是一拿相機，我的感知就不一樣了，淺草讓我感覺乏味至極。就像吉田所說，選擇新宿沒有特別的理由，像是有某種不斷吸引我們的磁場，把我們往那裡吸引過去。

—　您們所說的新宿，是歌舞伎町或新宿二丁目那些場所所象徵的新宿嗎？

森山　雖然我認同所謂象徵新宿的場所確實存在，但像大久保的午後，空氣中瀰漫著某種「抑鬱」的東西，是渋谷、池袋不可能有的。或許應該這麼說：新宿正用某種不可思議的方法擴張她自己，宛如生物蠕動一般。所以我們所說的新宿，並不只是歌舞伎町和新宿二丁目而已。

—　用「抑鬱」這個詞形容街道……

森山　在抑鬱的街道中徘徊的話，自己也跟著抑鬱起來吧（笑）。普通人是不會帶著元氣十足的心情走到大久保的小巷，因為那裡既繁華又寂涼……

吉田　如此說來，整個新宿都帶有這種感覺。雖說這是我自己的狂想，我喜歡決定街道的性別，而且我喜歡女性的街道。新宿當中有著各種不同的場所，黃金街不就是女性的街道？

森山　二丁目也是女性街道。歌舞伎町一帶以前好像是沼澤，所以新宿到處總飄著一股濕氣。

—　吉田先生，對您而言新宿是怎樣的街道呢？

吉田　新宿是我來到東京後最先遊蕩的街道，有著新宿＝東京的感覺。

森山　那是什麼時候的事情？

吉田　我高中畢業要進入大學時，我第一次來到東京，那時我住的飯店就在新宿。總之，我在新宿迷路了，是連地鐵出口都找不著的那種迷路，之後再很緩慢地從新宿開始逐漸擴大活動範圍。所以，在我的感覺裡，新宿是我最初的東京風景。

森山　我雖然沒有像吉田那麼覥覥，但是新宿也是我離開大阪後，最初迷失在其中的街道，這一部分我們是相同的。在我的感覺裡，我的東京地圖始自新宿。

吉田　所以不管發生了什麼事情，都會想回到那裡呢（笑）。

森山　就像鮭魚一般。但是當我被問及：「您真的那麼喜歡新宿嗎？」那其實是一個難以打從心底喜歡的街道，這就是新宿不可思議的地方。

吉田　如果有人問我：「請舉出您最厭惡的街道。」我也會說是新宿（笑）。

森山　這我能理解。一種極其微妙的差別。就是因為她總是存在著讓人厭惡的部分，所以不得不和她更進一步交往。新宿果真是擁有不可思議的體質和魅力的街道。

（出自《文藝》二〇〇五年冬季號，河出書房新社）

（二〇〇五年八月二十四日）

吉田修一（Yoshida Shuichi）

一九六八年，日本長崎縣生。小說家。

著有《春，在巴尼斯》（春、バーニーズで）、《最後的兒子》（最後の息子）、《熱帶魚》【文藝春秋】、《行進》（パレード）【幻冬社】、《東京灣景》【新潮社】等。

GR 數位是最強的街頭相機？

田中長德／森山大道

森山大道使用銀鹽的 GR 相機的起因，是因為對 GR 相機開發提出建言的田中長德。在 GR 數位相機前，這兩位風格相異的街頭攝影家再次相遇、對談，在新宿的黃金街中，替「GR 數位決鬥攝影論」寫下終幕。

森山大道使用 GR 之前

田中長德　這次和大道先生見面是第四次了。一九七六年六月，在歐洲舉辦「當代日本攝影展（Neue Fotograficaus Japan）」（奧地利格拉茲市立美術館等）時我邀請您參展，那是我們第一次見面。第二次見面隔了許久，是一次採訪，就是那時候我魯莽地將 GR1 強塞給您。之後有一天，

森山大道

我看見您出現在 NHK 的「週日美術館」節目中，並且使用了 GR 相機。在那前後，我們第三次見面，是一次採訪攝影家使用哪種攝影包的訪談，我打電話給大道先生，您說：「我是堅持不用攝影包主義者，如果我買了，只會把它寄放在喝酒的酒吧裡。」接著我提出了尖銳的反問：「那請您說明您不用攝影包的哲學好嗎？」在那之後，我們似乎開始比較能夠交談了。

田中

我記得很清楚，當時我可是嚇了一跳。我還記得有一次，雖然印象有些模糊，是田中先生還在設計中心工作的時候，一次我們在銀座街上巧遇的經驗。

在我的印象中，大道先生是一個不限制自己使用何種相機的人。不過像《挑釁》的成員中，怎樣說我都是屬於高梨豐派，喜歡萊卡（Leica）和那種裝酷的感覺（笑）。但大道先生卻是完全相反。您最初在雜誌中發表的攝影，使用的是美樂達（Minolta）SR－1 等的 SR 系列吧，《相機每日》中發表的「鎌倉」也是用 SR 拍的。之後，您使用了傳說中東松照明愛用的尼康（Nikon）S2 Black。

事實上，有一次我在上野看到您，我想這可是百年難得的大好機會，就尾隨您拍照。

森山

我被您跟蹤了，可是完全沒有感覺（笑）。

田中

因為街頭攝影家在街道上就彷彿野生動物一般，不能發出任何聲音驚動他們。那時候，您使用賓得士（Pentax）敏捷地在上野阿美橫（アメ橫）拍照。在您拍到一個段落，我用顫抖的聲音叫您，不知道您是否被突如其來的聲音嚇得慌張，還是想要找地方躲起來，看起來異常緊張的樣子。

森山　我只是想到：「被看到了！糟糕！（笑）」。

田中　我到現在還記得大道先生那時的表情。大概也是在那前後，您去了紐約，用奧林巴斯廣角相機拍攝，結果當時所有學攝影的學生全殺到二手相機店裡爭著買這款相機，奧林巴斯廣角機的價格因此一路飆漲。之後，您也用了柯尼卡（Konica）的 Big Mini。

森山　在您送我 GR 相機之前，我正是使用奧林巴斯 μ 的時候。

田中　這樣說或許並不中聽，但在 GR 相機上世之後，我便想：「可要讓森山大道使用看看。」

森山　之後，我就完全沉溺其中了。

田中　當初我根本沒有想到您會用。攝影家都有自己對相機的偏好，例如布列松喜歡萊卡，或是愛德華・威斯頓（Edward Weston）只用大型相機，不少攝影家堅持使用同一種相機。但另一方面，攝影家因為是和視神經戰鬥，所以像換眼鏡一般更換相機的攝影家也大有人在，就如森山先生。儘管如此，當我聽到您也開始使用數位相機時，對我真是一大衝擊。雖然您之前就使用過數位相機，但這次是正式使用，還拍攝了相當數量的照片，所以今天我就是為了「GR 數位決鬥攝影論」而來。

森山　要和田中先生決鬥，我可是準備了相當的勇氣呢。

換底片過於緩慢

388

田中　說到森山大道，眾人的印象都是銀鹽攝影、黑白攝影。這次，大道先生使用數位相機攝影，是否感覺到和底片相機有所不同呢？

森山　首先，我確實曾有過「數位相機和我的體質不合」的感覺，雖然這種感覺並不強烈，但我內心深處總存在著這樣的疑慮。

我對於數位的猶豫，首先來自我很不習慣在攝影當中，從螢幕上看到先前拍下的影像。基於人之常情，誰都會想去看之前拍攝的結果，這樣反反覆覆影響了之後的拍攝。另一件事情，就是眼睛離開觀景窗，用螢幕觀看的拍攝方式。攝影，從什麼時候開始是用那種姿態拍攝的呢？

不過，兩者其實都不是攸關攝影本質的問題，所以我也不會說「我絕對不拍數位」，或是「攝影必定是銀鹽」如此堅持的話語。事實上，我已經有些抱持相反意見了。

田中　這次使用 GR 數位相機，首先我把螢幕關掉，並且外加觀景窗。只要有了觀景窗，拍攝的感覺就恢復到從前，也就是說，可以用和銀鹽相機相同的感覺拍照。但我也並不會從此轉向數位，最主要的問題是我沒有電腦。不過現在的我，對於數位的否定感已經漸漸降低。

每台數位相機的記憶體雖然不同，但都可以持續拍攝一、兩百張照片，這改進了過去相機換底片時不得不停止拍攝的問題。雖然對一些攝影家而言，換底片就是他們喘息的片刻。您對這一點看法如何？

森山　當我拍攝完後，助理說：「大概沒拍到一百張吧。」結果竟超過了兩百張。過去，我對於傳統

II
8

389　　　　　　　　Daido Moriyama　写真を語る

田中：相機更換底片的問題，深深感到緩慢而不便，雖然片刻的喘息能讓我短暫思考一下，但對能夠不間斷拍攝的期盼更是強烈。GR 數位相機，則可以在不知不覺中拍攝這麼多東西。

森山：和底片式的 GR 相機，有怎樣的不同嗎？

田中：在操作上完全沒有，問題只在後製。拍攝完如果可以直接丟出去的話就好，但是不能如此吧？

森山：關於數位的後製，我是完全沒有經驗。

田中：布列松有固定合作的沖印師——皮爾．葛斯曼（Pierre Gassmann）。您現在除了拍照，也自己沖洗照片，但是未來的工作方法會是如何呢？應該會有所改變吧。未來，您也會考慮找一個可以將您的攝影轉換為數位檔案的工作人員。事實上，您之前在愛普生藝術空間 epSITE 舉辦的展覽「布宜諾斯艾利斯」（二〇〇五年六月），就是使用數位相紙吧。

森山：是的。那時我很任性地說要這樣、要那樣，負責展覽的人用數位相紙嘗試各種不同表現給我看。若能有這樣能幹的工作人員在身旁協助我，那我就會考慮一直拍攝數位攝影。

田中：有些部分，可以欣然交給值得信賴的工作人員負責。

森山：對。但我不認為我會因此完全忘卻銀鹽攝影。銀粒子這樣的東西，對我而言，已經烙印在我身體的細胞當中了。

田中：這期一月號封面的攝影，我再次被大道先生重重一擊…竟然是彩色攝影，我一直以為您只拍攝黑白攝影。

森山　您的彩色攝影，色彩看起來有些偏差，或許有人會認為這就是大道先生的世界，但是使用 GR 數位相機，顏色應該可以準確地表達出來。

田中　對，準確到極其美麗。另一方面，數位攝影其實或多或少可以操弄，只是攝影一經過操弄，不就無趣了嗎？稍微運用數位相機的調整，在那範圍之內以拍攝銀鹽攝影的方式找到有趣之處，是相當自然的。我現在的態度是將數位當作一種普通的攝影工具。

現在，修圖蔚為風潮，無論攝影技術多麼拙劣的人，都可以用電腦加以修正。不過如果原本就是不行的東西，再怎樣處理都還是不行的吧。

森山　攝影那麼拙劣的人，讓他們去搞搞藝術就好了，因為藝術就可以隨他們所欲。若說他們擁有天才般的觀念還無所謂，其他沒有這般資質的人，如此玩弄會有意義嗎？不論是傳統的或數位攝影，相機最終只是複寫的工具，那才是攝影最驚人之處。如果透過數位把顏色處理過了，卻還只是一張劣等的照片，那最初也不過就是一張劣等的照片罷了。

再一次，前往新宿

田中　數位的檔案可以簡單地複製，不過說到「複製」，就必定和原件有些微的差異。您對此有什麼看法？

森山　就原則而言，我認為比起底片，數位的機能更接近攝影的本質，因為攝影的基本原則就是化學和科學。

田中　攝影原本就不是「僅此一件」的東西，而是「可以複製」的東西，如果堅持原件概念，就根本不能稱作「攝影的」。

森山　是的，所以與其說是「因為數位的緣故」，應該說攝影中從來就不存有「原件」的概念，至少在路上的街拍我是這麼看待的。所以我的攝影如果被複製了也沒有關係，就算是被惡意使用也好，因為我原本拍攝的就是翻滾在街上、不屬於我的東西，而我也並不是完全基於善意將它們拍下來的。若不認真看待這個事實，卻只在乎原件，那麼攝影就會往其他方向走去。

田中　例如這次 GR 數位線上畫廊免費公開您的攝影作品，姑且不論著作權等問題，我認為就攝影本身而言是很好的事情。

森山　我也這麼認為。

田中　稍微轉換一下話題，今天為了這個對談，我來到久違的新宿，或許是過於刺激，我的視覺感到相當的疲累（笑）。您卻從六〇年代起持續拍攝新宿。過去的新宿，比方說「10‧21」事件時的新宿，和現在的新宿，應該有巨大的改變。您有怎樣的感覺呢？

森山　的確，那時的新宿和現在的新宿已經不同，若翻出過去的照片相比較，單單一條街也發生了巨大的變化。不過那些改變對我一點也不重要，因為新宿整體是一個流動著欲望體液的欲望體，這個事實自始至終都未曾改變，在新宿當中所有的詭異、曖昧，依然相同。

凶區 Kyoku / Erotica
Fish, Bangkok, 2007

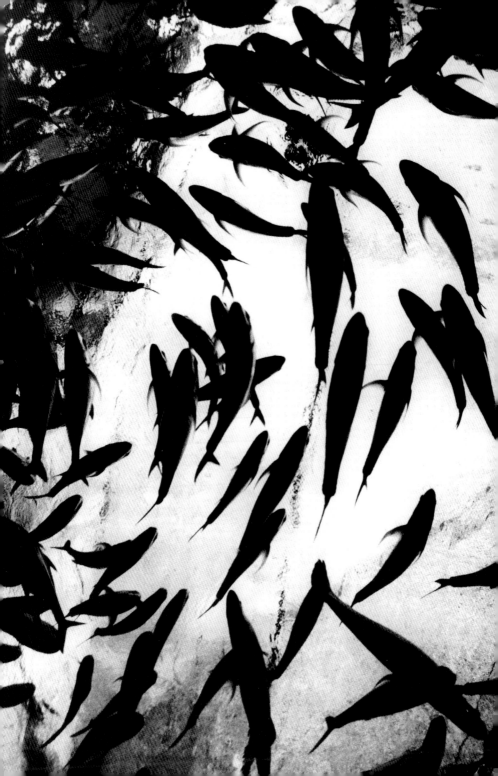

我一直都在新宿的街道拍照，如果我開始對新宿感到膽怯、躊躇，我身為街道攝影家的命運就會結束。新宿對於任何一個街道攝影家而言，都像是一張輕薄卻敏銳的石蕊試紙。現在我雖然拍著夏威夷，但拍完之後，我想我一定又會回到新宿，因為之前新宿攝影集中還沒法拍盡的東西在召喚著我，所以，我永遠都會再回到新宿。

森山　雖然我無法奢求您未來轉為只拍攝數位攝影，但還請您繼續使用 GR 數位相機。

田中　總之，我會輕鬆地嘗試看看，或許不會立即沖印出來，但是未來一定。請再給我一點時間，說不定我可以成為數位攝影的明星呢。

（出自《日本相機》（日本カメラ）二〇〇六年一月號，日本相機社）

田中長德（Tanaka Chotoku）

一九四七年，日本東京都生。攝影家‧相機評論家。

著有《銘機禮讚》、《銘機禮讚二》、《銘機禮讚三》【日本相機社】、《相機就選萊卡》（カメラはライカ）【光文社】、《數位相機進化論》（デジタルカメラ進化論）【Alpha-Beta】、《再見！萊卡！》（さらば、ライカ）【廣濟堂出版】、《相機是知性的遊戲》（カメラは知的な遊びなのだ）【Ascii】等。

往仲治之旅
How to Create a Beautiful Picture 3: A Tiles of Aizuwakamatsu, 1987

Hawaii Talk（ or 對談夏威夷　書面紀錄 ）

Homma Takashi／森山大道

—　您們兩位不約而同地在同一時期前往夏威夷攝影，同一時間出版了夏威夷的攝影集。在兩位看過對方的攝影集之後，有怎樣的感想呢？

Homma Takashi　首先，我被《夏威夷》的份量所震驚了，森山先生好像去拍了五次，或許就是因為拍攝次數很多，有種極度「沉重」的感覺。您對於夏威夷有什麼特別的想法嗎？

森山大道　說不上什麼特別，只是某種「在意」的感覺，長久以來一直潛伏在我內心深處。最初對於夏威夷的具體想法，也不過是想用黑白攝影製作一本攝影集罷了。

Homma　一張張照片看下去，讓人發覺日裔移民的照片不少，有一張在日裔移民墳墓對面佇立著高樓群的作品，整個影像的敘述非常清晰，您之前幾乎沒有拍攝過如此具體的影像。

森山　是的。但我並非有意識地去拍有關日裔移民的說明性影像。這只是一次走上檀香山鑽石頭路附近的天橋，眼前赫然呈現墓園和大樓的混雜風景，所以我也就拍攝下來了。拍攝墓園和大樓的

意義之前，是拍攝風景的意義。

Homma　在前往夏威夷拍攝前，去過夏威夷嗎？

森山　沒有，是第一次去。

Homma　所以，您在意夏威夷，只是因為您自己對夏威夷的幻想？

森山　夏威夷和其他國外城市不同的地方，就是不得不意識到日裔移民的存在。另一則是，我小時候，也就是二次戰後不久，美國文化以各式各樣、複雜的形象進入日本人的生活和風景中，在那樣的美國文化形象中，夏威夷是最讓我感到親近的地方。

從拍攝到沖印

（Homma 為了當天的對談特別製作了一個錄影作品，是將《夏威夷》和《NEW WAVES》中的攝影交互穿插而成二十分鐘左右的 DVD。）

—— 您覺得如何？

森山　Homma 拍攝潮浪的起落真不錯，雖是靜態的攝影，卻能傳達海浪的感覺。而我，卻沒有花太多時間在海邊，因為我一到海邊就感到厭煩。今天起床後，我仔細閱讀 Homma 拍攝的海浪，那

Homma　是一段非常美好的經驗，我一邊想著自己從不長時間待在海邊，一邊看著這些照片。我也喜歡Homma的山，沒有製造影像的企圖感，而是傳達海就是海、山就是山的存在感，真不錯。

森山　方才您提到您不喜歡海岸，但是過去，您不是曾和中平卓馬兩個人，一整天都在海邊遊蕩嗎？

Homma　與其說是去海邊，不如說是去和中平及其他攝影家幹譙（聽眾笑）。

森山　中平的《為了該有的語言》最後兩、三張照片便是海浪，我就特別喜歡最後這幾張。雖然和我自己所拍攝的海浪完全不同，但是在我攝影時我是有意識到的。

森山　我看到您的海浪時，我的確也回想起那久未想到的中平和《為了該有的語言》。

——　對於夏威夷，哪些地方是您還想再拍，哪些地方是感覺已經拍完的呢？

森山　對於攝影，我從來沒有感到「拍完」的時候。我總是懷抱著難以釋懷的心情再回到拍攝狀態，然後反覆來回拍攝。唯有沖洗出來成為照片後，我所拍攝的東西才算成立，夏威夷也是如此。

Homma　沖相是每拍一次回來就沖洗？還是最後一起整理？

森山　最後一起整理。

Homma　那就不是因為拍了兩、三次，看到沖洗出的照片不夠好，才再前往拍攝第四次、第五次。

森山　對，不是如此。拍攝途中我不想看到拍攝過的東西，對於它們我只想暫時忘卻，不只是夏威夷如此，我一直都在從我自己拍攝過的東西中逃離，盡可能地緊閉眼睛不去碰觸它們。

Homma　但也不是讓它們沉睡在那裡。

森山　可以說暫且忽視它們。

Homma　但是，最後總是要沖洗出來。

森山　最後還是得面對自己的攝影，那種感覺很討厭呢（聽眾笑）。總是要拍到強迫自己說出「好吧！」時，才開始沖洗照片，而我總希望能夠延後「好吧！」的時間，就算是沖洗底片我也能拖就拖。因為不知怎地，感覺就是很恐怖啊（笑），到底會洗出怎樣的東西也不清楚，到底會變成怎樣的攝影集也總感到不安。但是，在照片沖洗完的那天，我的感覺卻翻轉過來，變得雄心壯志，可以振奮起精神工作了。

攝影集的製作方法

Homma　《夏威夷》的裝幀非常棒，書中沒有提到設計師的名字，是您自己設計的嗎？

森山　整本攝影集的設計是委託月曜社的編輯朋友，當然，我也參與設計的討論。由他設計後，我看過、修改、看過、修改，如此調整了好幾回。

Homma　尺寸大小和《夏威夷》標題的文字呢？

森山　對的，一開始要如何設計？要找誰設計？雖然有過各種不同想法，但最後還是交由我們兩個人

Homma　來製作，不是最好嗎？特別是不經由設計師的手，也可以由我們自己、用最簡單的形式完成。

森山　對的。我攝影集的企劃，大多是交由我信任的編輯處理，最初的編輯階段我都不參與，直到後來的調整階段再加入。多數攝影集在設計、裝幀時，會有設計師加進來，但是這本《夏威夷》，我和編輯兩人就足夠了。

Homma　這種製作方法只用在《夏威夷》嗎？

森山　是嗎？那我朋友的意見果真沒錯，他也認為設計師的參與固然專業，但有時結果不如預期。

Homma　或許因為您曾經是設計師，所以攝影集的製作不費吹灰之力？

森山　不，我曾經是設計師，但那已經像是夢一般遙遠的過去了。儘管我因此對設計細節更為在意，卻不會爭吵著主張自己的意見，我只要對一個設計師的感覺不錯，便全權交給他處理，然後滿懷期待地等待設計成果。就我的經驗而言，任由設計師發揮的結果往往都更臻完美。

Homma　這本攝影集真的很棒，甚至讓我覺得，如果設計師參與的話，或許沒有辦法達到這麼好、這麼獨特的面貌。

森山　對於在畫廊展示攝影，您有什麼看法呢？

對我而言，無論是在美術館或是畫廊的展覽，都是一場「秀」。所以，我會以秀為前提開始計畫，對於踏入會場的觀眾，要如何帶給他們在那樣的空間中，自己的攝影能夠如何地被秀出來呢？視覺上的震撼呢？這些考慮占了我展出概念的百分之九十以上。

森山　但是，對於我經常合作的畫廊，我都交由畫廊全權處理，最後我再進入會場，稍微將幾張作品調整一下。也就是說，我對於畫廊工作人員要如何展示我的作品，也是滿懷期待地等待著。

Homma　若說在畫廊展示，除了是一場秀之外，您的每件攝影也變成了可以販賣的商品，但您的作品都不限定版數吧？

森山　就我的原則而言，攝影和版數是沒有關係的，也沒有必要的。現在有些海報、版畫都有限量版數的概念，雖然我了解這對收藏家的意義，但我仍舊排斥。

Homma　也就是說，展覽當作是一場秀般，如果有想要收藏的人購買也無所謂？

森山　是的。如果有人收藏，當然是令人高興的。您的作品有限定版數嗎？

Homma　我和畫廊討論後，協定出一定的版數。

森山　啊，不過，如果沒有版數，也會有同一張照片不知道得沖印多少次的痛苦。

Homma　對，對（笑）。以前您曾經說過：「照片是用意志力沖洗的」，我還以為用意志力沖洗幾張之後就不再沖洗了。

森山　不，不是這樣的，意志力，只要每次使用一點點就好了（聽眾笑）。

Homma　在《挑釁》的時代，您對於攝影的販售提出過自我懷疑，曾說如此攝影就不是攝影了，也說進入美術館的話攝影便死了。

森山　至今還有不少人詢問我這件事情，就我而言，這種事情其實怎樣都好。《挑釁》的時代也是如

此，我認為若只是教條式或機械式的思考，就太過無趣了。比起政治性，我關注的是相反且複雜的攝影的微妙意義。我的攝影要怎樣被呈現，要怎樣被販賣，都無所謂的。我當然也在美術館展覽，每年也在新宿的黃金街展覽，我想要被看見時在哪裡展覽都好，要販賣也可以。

Homma　也就是說若展覽、販售都進行的話最好。

森山　我是這麼認為的。當然，在美術館展覽有優點有缺點，在畫廊展覽、在獨立空間展覽也各有優缺點，無論在哪裡展覽、如何展覽，對我而言都只是基於想要展示的欲望，甚至只是如果不賣作品就活不下去了，如此單純的理由罷了。

在黃金街展覽非常有趣，我曾在兩個地方展覽，在一家酒吧裡從地板到天花板、從門口到櫃檯，全都塞滿了我的攝影。這樣的過程當中，我興奮地玩著。

攝影中的喜悅

（最後開放現場聽眾提問。）

聽眾 A　為了製作這次的攝影集，請問拍攝了多少的底片呢？

Homma　我使用 4 × 5 單張底片，約六百張。

森山　　　　我每去一趟大約拍攝一百卷底片，所以總共五百卷左右，都是三十五釐米。

聽眾 B　　　兩位都拍了相當數量的照片，最後如何選擇呢？

Homma　　　關於這一點，我也想聽森山先生的方法。

森山　　　　啊，選照片根本沒有什麼深奧的道理吧（觀眾笑），這次拍攝夏威夷的作品有特別沖洗印樣，我很久沒有洗印樣了，沖洗出來後快速瀏覽一遍，把中意的圈起來，然後就開始沖相。不只是這樣，我也會在暗房裡看底片，對哪張突然有了靈感，也就一起沖洗出來。從印樣中圈起來的照片是基本選項，然後再依據暗房裡的心情而不斷改變。

聽眾 B　　　這次您沖洗了多少相片呢？

森山　　　　我不大記得了，全部算起來可能有兩千張吧。

Homma　　　相紙沒有問題嗎？不會不夠嗎？

森山　　　　從《夏威夷》開始，我換了慣用的相紙，因為我無論如何都想要用有號數的相紙，所以這次大量購入了富士專業 R C 四號相紙。在這之前我一直使用月光 V R 四號相紙，月光停產後，我就四處拜託友人幫忙收購，但是拿出來使用後發現那批月光相紙全變質了，調性和過去的月光完全不一樣，沖了幾張只好放棄，轉而使用富士的相紙了。我那漫長的月光時代，終於到此結束了。

Homma　　　您有看到廣告嗎？愛普生不是也在推廣數位相紙？您認為噴墨相紙輸出如何呢？

森山　能夠呈現密度濃厚的黑色，就我而言，從底片掃描後得到數位檔案，或從我沖洗出的照片掃描後得到影像，兩種再輸出得到的調性和層次感都相當不錯，完全沒有問題。

Homma　所以就算不換數位相機，也可以在放相時把數位當作一種選擇。

森山　是的，數位攝影一定要使用數位相機，這種論點並不成立。

聽眾C　從拍攝到攝影集完成期間，最令您感到興奮的瞬間是什麼呢？

森山　當我決定要用老公公老婆婆吃飯的照片做為封面的瞬間吧。在編輯作業過程中，一個朋友就把這張照片拿出來說：「封面除了可選這張，沒有其他了吧。」雖然出乎我意料，但我也因此直覺除此之外沒有更合適的了，當下就做了決定。彷彿是那個瞬間，決定了這本書的命運。

還有，最初看到鑽石頭路的瞬間吧，因為五〇年代（昭和二〇年）到處可見「嚮往的夏威夷航線」的海報，當我猛然看到與海報一模一樣卻是真實的景象時，心中發出了驚嘆，那個瞬間，彷彿整個夏威夷都放在我的眼前，太精采了。

雖然我只去了北海岸區，每次去、每次看到相同的海浪時，都會深深感動。然後，我用4×5相機，彷彿閉著眼睛一般拍下了這些作品。我回到東京把作品沖洗出來時，「我就是為了拍攝這個而去的！」那種感動，至今依舊令我喜悅。

（出自《朝日相機》二〇〇七年十月號，朝日新聞社）

408

後記

這個世界上存在著很懂說話的人，話題很豐富的人，談話很有趣的人。而我，認識了他們，和他們相見，我發自內心讚嘆且感激，有時甚至心生羨慕。若能將自己的心情、自己的思考，即使在和朋友閒聊中，也能透過口語準確傳達給對方，應該算是一種才能吧。只是，我天生就不具備這種才能，採訪或對談這樣的溝通形式，我是非常不在行，有時想起什麼細微的事情而發言，卻往往言不及意，或當我心情終於放鬆的時候，一聽對方提問就又再度慌張起來，這樣的我，十分不適合對談。

因為了解自己的不足之處，所以當有採訪邀約，我總是盡可能逃避，但有時事與願違，或只能順勢而行，無論如何都還是有無法避免、必須面對的時刻。事後，我總是懊悔萬分。這就是一本把我懊悔的內容集結而成的書，對負責的編輯而言，足以讓他感到恐懼，而對同意集結的

森山大道

我而言，也是同等恐懼。

我是一個攝影師，談話的中心當然不外乎攝影，如此有如此的好處，但要我吐露出言語，或是書寫出文字，任何成為字句的東西對我來說都是艱難的。如果是我攝影本身固有的本業，那我無論如何都要能夠回應，就算身處困境也都全力克服，面對是非也將奮力而戰。

但是，文字的表現和傳達是直接的，是不會讓人迷惑的，就像白天裸體踱步在新宿東口的人潮之中，充滿了不安和羞怯。簡單來說，「話由人生」，我經常在這個事實前恐慌顫抖。

我盡說著替自己開脫的藉口，對於那些願意與我對話的採訪者、以及爽快答應轉載的對談者而言，真是非常失敬，因為您們每一位都是我所敬愛的人，有機會成為您們談話的對象，我衷心感謝。最後，也對為了製作這本書而不厭其煩、令我心生惶恐的編輯工作人員，敬上最深的謝意。

森山大道．我的寫真全貌　森山大道、写真を語る

作者　　　森山大道
譯者　　　黃亞紀
年表整理　桑田德
日文審訂　鄭麗卿
校對　　　簡淑媛
美術設計　何佳興　Timonium lake design
責任編輯　王建偉
特別感謝　本尾久子、沈昭良、邱奕堅、黃亞紀（按姓氏筆畫排序）
行銷企劃　蔡佳妘
業務發行　王綬晨、邱紹溢、劉文雅
主　　編　柯欣妤
副總編輯　詹雅蘭
總編輯　　葛雅茜
發行人　　蘇拾平
出版　　　原點出版 Uni-Books
　　　　　Email: uni-books@andbooks.com.tw
　　　　　231030 新北市新店區北新路三段 207-3 號 5 樓
　　　　　電話：(02) 8913-1005　傳真：(02) 8913-1056
發行　　　大雁出版基地
　　　　　231030 新北市新店區北新路三段 207-3 號 5 樓
　　　　　24 小時傳真服務 (02) 8913-1056
　　　　　讀者服務信箱 Email: andbooks@andbooks.com.tw
　　　　　劃撥帳號：19983379
戶名　　　大雁文化事業股份有限公司

初版 — 刷 2013 年 04 月　定價 550 元　ISBN978-626-7338-45-2
二版 — 刷 2024 年 03 月

大雁出版基地官網：www.andbooks.com.tw（歡迎訂閱電子報並填寫回函卡）

MORIYAMA DAIDO, SHASHIN O KATARU　by Daido Moriyama
Copyright © 2009 Daido Moriyama
All rights reserved.
Original Japanese edition published by SEIKYUSHA

This Complex Chinese edition is published by the arrangement with
SEIKYUSHA, Tokyo, Matrix Inc., Hisako Motoo (eyesencia), Tokyo in care of
Tuttle-Mori Agency, Inc., Tokyo
Complex Chinese edition © 2013 by Uni-Books, a division of AND Publishing
Ltd.

本書攝影作品年份出處、森山大道年表參考自：
森山大道（www.moriyamadaido.com）官方網站和《森山大道 オン・ザ・ロード》（Daido
Moriyama, On the Road，2011 年，月曜社出版）一書。

國家圖書館出版品預行編目（CIP）資料
森山大道：我的寫真全貌 / 森山大道作；
黃亞紀翻譯. -- 二版. -- 臺北市：原點出版：大雁文化發行, 2013.04
416 面；15×21 公分　ISBN 978-626-7338-45-2(平裝)　1. 攝影
950.7　　　　　　　112017808